# 俄羅斯，這玩藝！

—— 視覺藝術 & 建築

吳奕芳／著

## 緣 起 / 背起行囊，只因藝遊未盡

關於旅行，每個人的腦海裡都可以浮現出千姿百態的形象與色彩。它像是一個自明的發光體，對著渴望成行的人頻頻閃爍它帶著夢想的光芒。剛回來的旅人，或許精神百倍彷彿充滿了超強電力般地在現實生活裡繼續戰鬥；也或許失魂落魄地沉溺在那一段段美好的回憶中久久不能回神，乾脆盤算起下一次的旅遊計畫，把它當成每天必服的鎮定劑。

旅行，容易讓人上癮。

上癮的原因很多，且因人而異，然而探究其中，不免發現旅行中那種暫時脫離現實的美感與自由，或許便是我們渴望出走的動力。在跳出現實壓力鍋的剎那，我們的心靈暫時恢復了清澄與寧靜，彷彿能夠看到一個與平時不同的自己。這種與自我重新對話的情景，也出現在許多藝術欣賞的審美經驗中。

如果你曾經站在某件畫作前面感到怦然心動、流連不去；如果你曾經在聽到某段旋律時，突然感到熱血澎湃或不知為何已經鼻頭一酸、眼眶泛紅；如果你曾經在劇場裡瘋狂大笑，或者根本崩潰決堤；如果你曾經在不知名的街頭被不知名的建築所吸引或驚嚇。基本上，你已經具備了上癮的潛力。不論你是喜歡品畫、看戲、觀舞、賞樂，或是對於建築特別有感覺，只要這種迷幻般的體驗再多個那麼幾次，晉身藝術上癮行列應是指日可待。因為，在藝術的魔幻世界裡，平日壓抑的情緒得到抒發的出口，受縛的心靈將被釋放，現實的殘酷與不堪都在與藝術家的心靈交流中被忽略、遺忘，自我的純真性情再度啟動。

因此，審美過程是一項由外而內的成長蛻變，就如同旅人在受到外在環境的衝擊下，反過頭來更能夠清晰地感受內在真實的自我。藝術的美好與旅行的驚喜，都讓人一試成癮、欲罷不能。如果將這兩者結合並行，想必更是美夢成真了。許多藝術愛好者平日收藏畫冊、CD、DVD，遇到難得前來的世界級博物館特展或知名表演團

體，只好在萬頭鑽動的展場中冒著快要缺氧的風險與眾人較勁卡位，再不然就要縮衣節食個一陣子，好砸鈔票去搶購那音樂廳或劇院裡寶貴的位置。然而最後能看到聽到的，卻可能因為過程的艱辛而大打折扣了。

真的只能這樣嗎？到巴黎奧賽美術館親睹印象派大師真跡、到柏林愛樂廳聆聽賽門拉圖的馬勒第五、到倫敦皇家歌劇院觀賞一齣普契尼的「托斯卡」、到梵諦岡循著米開朗基羅的步伐登上聖彼得大教堂俯瞰大地……，難道真的那麼遙不可及？

絕對不是！

東大圖書的「藝遊未盡」系列，將打破以上迷思，讓所有的藝術愛好者都能從中受益，完成每一段屬於自己的夢幻之旅。

近年來，國人旅行風氣盛行，主題式旅遊更成為熱門的選項。然而由他人所規劃主導的「╳╳之旅」，雖然省去了自己規劃行程的繁瑣工作，卻也失去了隨心所欲的樂趣。但是要在陌生的國度裡，克服語言、環境與心理的障礙，享受旅程的美妙滋味，除非心臟夠強、神經夠大條、運氣夠好，否則事前做好功課絕對是建立信心的基本條件。

「藝遊未盡」系列就是一套以國家為架構，結合藝術文化（包含視覺藝術、建築、音樂、舞蹈、戲劇）與旅遊概念的叢書，透過不同領域作者實地的異國生活及旅遊經驗，挖掘各個國家的藝術風貌，帶領讀者先行享受一趟藝術主題旅遊，也期望每位喜歡藝術與旅遊的讀者，都能夠大膽地規劃符合自己興趣與需要的行程，你將會發現不一樣的世界、不一樣的自己。

旅行從什麼時候開始？不是在前往機場的路上，不是在登機口前等待著閘門開啟，而是當你腦海中浮現起想走的念頭當下，一次可能美好的旅程已經開始，就看你是否能夠繼續下去，真正地背起行囊，讓一切「藝遊未盡」！

緣　起

# *Preface* 自序

俄羅斯是個到處充滿藝術驚奇的國度！處在東西文明交錯的地理環境，讓她自古以來接受了不同文化的洗禮。也因為如此，造就了俄羅斯不平凡的人文景觀與藝術成就。

俄羅斯建築融合不同的藝術精華，並成為一種人文精神的象徵。透過建築呈現了彼得大帝的磅礴氣勢、凱薩琳女皇時代的金碧輝煌、泱泱大國的恢弘氣度、民族精神再現的新俄羅斯風格、潮流所至的新藝術、政治體現的史達林主義……。在世代更替的歷史脈動中，我們看到了建築風格的轉換，及衍生而出的時代精神表徵，這是希臘柱頭的經典、俄皇權力象徵的雙頭鷹、蘇聯政權精神的斧頭與鐮刀、洋蔥頭的教堂屋頂、擷取傳統女子頭飾的裝飾元素、至高權力的紅星……，這些具有特殊意涵的裝飾藝術，為俄羅斯建築外貌，增添了不少詮釋語彙。

俄羅斯偌大的國土、輝煌的歷史及動人的人文景致，激發藝術家擷取不盡的創作力。透過畫家細膩的筆觸，我們看見壯麗的伏爾加河、優雅的白樺樹林、辛勤工作的農民、俄羅斯的民間傳說、不同時代所展現的女性面貌、實驗前衛的藝術……。大家在畫作中看到了自己也看到了生活，此處的藝術家展現自我思想也反映了時代氛圍。這種觸動心弦的感動，是來自俄羅斯人民深層文化中的共同記憶。

俄羅斯，這玩藝！

俄羅斯人文藝術的美，需要時間去用心體會。來到這裡不妨放慢腳步，靜靜欣賞屬於俄式品味的藝術結晶。無論是漫步於巷弄之間或是美術展廳，都請帶著品嚐醇酒般的心情，放縱自己陶醉在瀰漫的藝術氛圍下，如此，才能心神領會這國家精緻內涵的一面。

《俄羅斯，這玩藝！——視覺藝術＆建築》並不是浮光掠影的旅遊簡介，而是來自作者對於俄羅斯藝術的真切感動與親身體驗。藉由輕鬆、生動的筆觸，明晰精闢的主題式說明，帶領讀者與我一同進入這美麗的宴饗！

吳奕芳

緩　起　背起行囊，只因藝遊未盡

自序

# 建築篇

10　01 貴族品味的極致表現

24　02 涅瓦河畔的奇蹟

44　03 喚起沉睡的靈魂——浪漫的民族情懷

58　04 向古典致意——莊重、嚴謹的古典風格

74　05 都會的政治、藝文中心——廣場文化

90　06 世紀末的奢華——俄羅斯新藝術風格

102　07 蘇維埃的英雄——史達林式的帝國主義

contents

# 俄羅斯,這玩藝!
## ——視覺藝術 & 建築

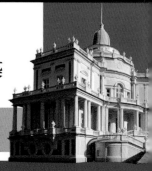

# 視覺藝術篇

114　01 社會寫實主義與英雄崇拜

126　02 俄國前衛藝術

138　03 四季交響曲

152　04 女性形象面面觀

166　05 大河之戀

180　06 藝術世界——邁向歐洲藝壇

194　07 宗教與自然的聖地——基輔科拉斯與小題莊主

212　附錄　藝術家遊行前導畫／人名地役索引／外文名詞索引／中文名詞索引

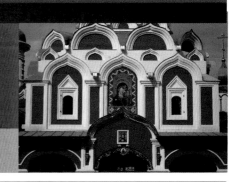

建築篇

## 吳奕芳

國立俄羅斯聖彼得堡繪畫，雕塑，建築美術學院（列賓美術學院）藝術理論史博士，現任國立成功大學藝術研究所助理教授。旅居俄羅斯七年間，從事俄羅斯藝術文化相關書籍翻譯工作，足跡遍及俄羅斯多處。近年來積極投入文化創意產業研究，對於俄羅斯雄厚的文化資產及潛力無窮的藝術、人文景觀尤其傾心。目前持續在學術期刊、雜誌發表研究成果。著有《清晰的模糊——藝術中的人與人》。

# 01 貴族品味的極致表現

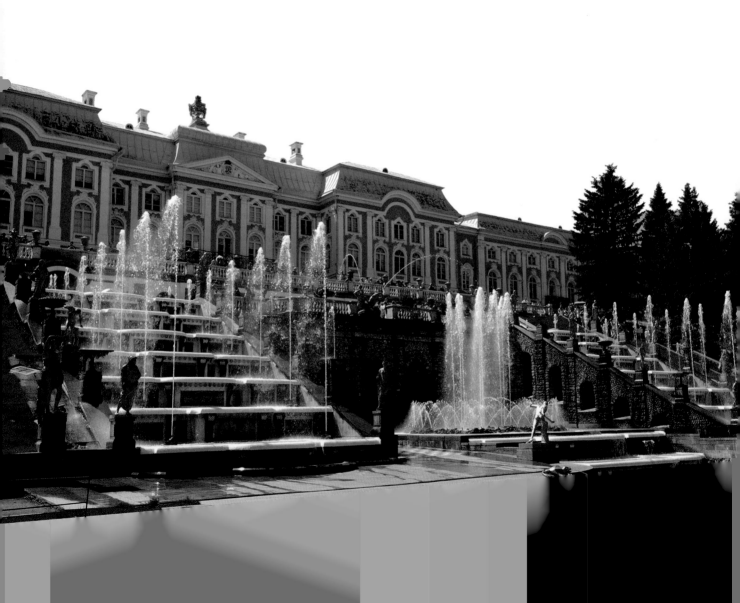

位於芬蘭灣 (Финский залив / Gulf of Finland) 岸的聖彼得堡 (Санкт-Петербург / Saint Petersburg)，自彼得大帝 (Пётр I Великий / Peter I the Great, 1672–1725) 遷都以來，一直為俄羅斯政治文化中心。在將近兩百多年的時間內，歷代沙皇與皇室繼承者，沿著聖彼得堡市郊四周，興建起數棟風格迥異的宮殿。從俄式巴洛克 (Baroque)、伊莉莎白女皇 (Елизавета Петровна / Empress Elizabeth, 1709–1762) 的洛可可 (Rococo)、凱薩琳女皇二世 (Екатерина II Великая / Catherine II, 1729–1796) 的異國情懷到保羅一世 (Павел I Петрович / Paul I, 1754–1801) 與亞歷山大一世的嚴肅古典主義……，這些無論在建築外觀，或是內部陳設都具有高度藝術價值的夏日行宮與私人莊園，成了造訪聖彼得堡時必去的旅遊聖地。

▼大宮殿及中央大瀑布
(ShutterStock)

▲鍍金雕像伴隨著泉湧而上的噴泉

## 俄式巴洛克

### 彼得夏宮 Петергоф / Peterhof

芬蘭灣旁的彼得夏宮，為彼得大帝實踐開通「北方出海口」夢想之後的第一座大型夏日行宮。整座行宮占地廣闊，包括了三座花園與分散其內的各座大小宮殿。在這龐大的建築群中，又以注入芬蘭灣的海洋運河最為著名。這座舉世聞名的人工運河，由三座精美華麗的人工瀑布連結上花園、大宮殿與下花園。

海洋運河由數個階梯式瀑布銜接，慢慢下降，最後匯集於中央大瀑布，並連接細長運河，緩緩流入芬蘭灣。河岸兩旁裝飾神話人物造形的鍍金雕像，伴隨著泉湧而上的噴泉。下花園內由造形奇異並極具巧思的各式噴泉組成。彼得夏宮的海洋運河與各式噴泉有著物理的

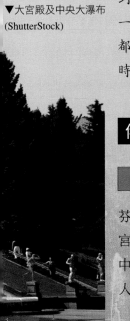

01　貴族品味的極致表現

精密計算與華美的造形設計，不但具備了實用價值，並兼具高度的藝術品味，為聖彼得堡市郊宮殿中，最為著名的一座。

彼得夏宮歷經多次修建，許多彼得時期的建築，已經不復當年面貌。然而，目前位於芬蘭灣岸旁，紅白相間的避暑小屋「蒙波禮季爾」（來自法文 mon plaisir，令我心滿意足的），仍舊保持十八世紀初期興建的面貌。這一座典型的彼得時期巴洛克風格建築，裡面展示著從彼得時期留下來的物品。

▲▲芬蘭灣旁的「蒙波禮季爾」

▲「艾爾米塔斯」小屋

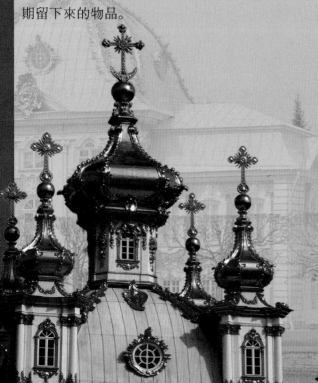

◀金碧輝煌的宮殿屋頂

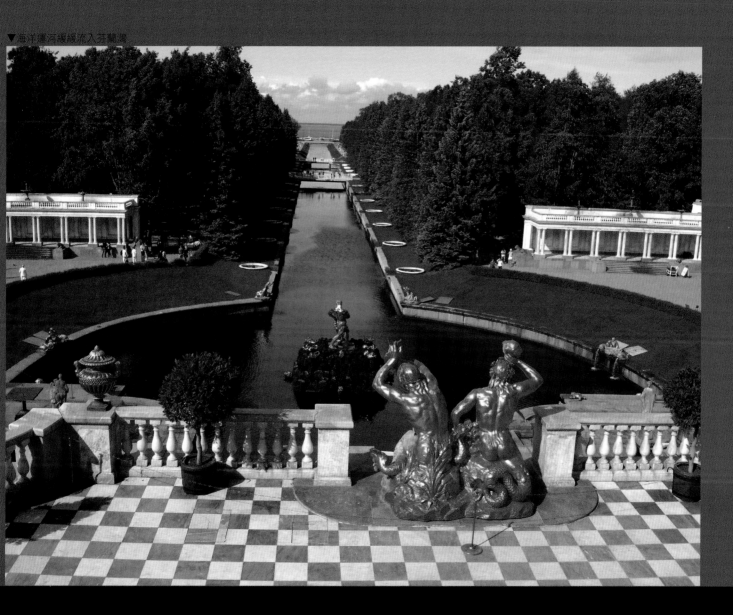

▼海洋運河緩緩流入芬蘭灣

01　貴族品味的極致表現

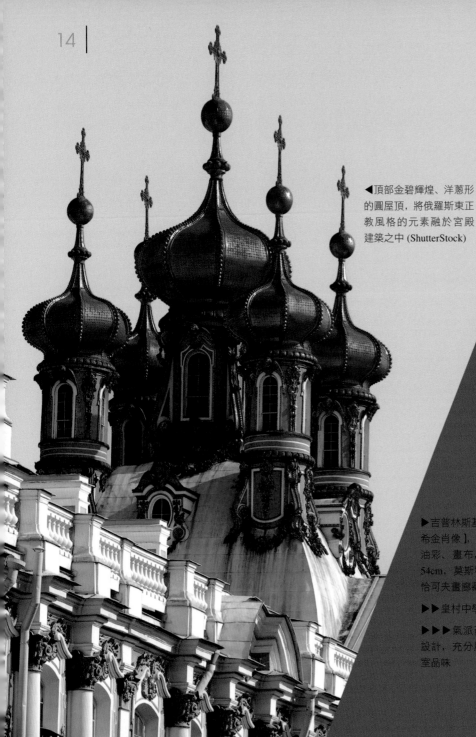

◀頂部金碧輝煌、洋蔥形的圓屋頂，將俄羅斯東正教風格的元素融於宮殿建築之中 (ShutterStock)

**皇村中學**

皇村中學位於沙皇村的入口不遠處，為一所培養為皇室服務的公職人員所設的中等文科學校。如今已改為博物館，在進入參觀沙皇村之前，不妨先進來走走。裡面陳列著許多普希金求學時代的手稿。

▶吉普林斯基，【普希金肖像】，1827，油彩、畫布，63 × 54cm，莫斯科特列恰可夫畫廊藏。

▶▶皇村中學

▶▶▶氣派豪華的設計，充分展現皇室品味

**俄羅斯**，這玩藝！

## 金碧輝煌的沙皇村 Царское Село (Пуокин) / Tsarskoye Selo (Pushkin)

位於聖彼得堡市郊半小時車程的沙皇村，歷代以來為皇親貴族們喜愛的度假勝地。值得一提的是，沙皇村也因為俄國著名詩人普希金 (А. С. Пушкин / A. S. Pushkin, 1799–1837)，曾在皇村中學度過年少時光而聲名大噪。

凱薩琳宮 (Екатерининский дворец / The Catherine Palace) 為沙皇村內部的主殿，其外觀倍極華麗，宮殿頂部飾以十字造形的五座金碧輝煌、洋蔥頭形圓屋頂，將俄羅斯東正教的元素融合於宮殿建築之中。凱薩琳宮是建築師拉斯特列里 (Ф. Б. Растрелли / F. B. Rastrelli, 1700–1771) 俄式巴洛克風格的最典型作品。

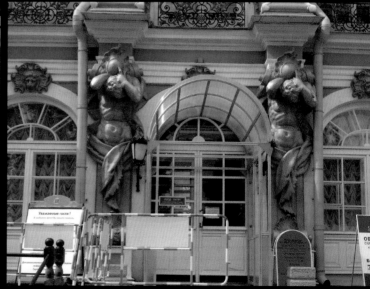

01　貴族品味的極致表現

▲精緻華麗的舞會廳 (ShutterStock)

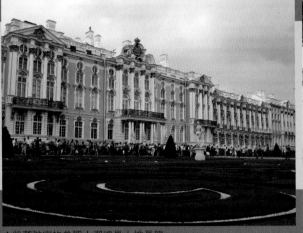

▲凱薩琳宮的參觀人潮總是大排長龍

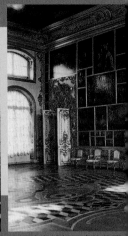

▲以油畫鋪蓋而成的牆面
如同覆蓋了一層花紋複雜
的壁毯

▼蘭賽萊，【沙皇村的伊莉莎白女皇】，1905，不透明水彩，43.5 x 62 cm，莫斯科特
列恰可夫畫廊藏。

▼鮑羅維柯夫斯基，【在沙皇村散步的凱薩琳
二世】，1794，油彩、畫布，94.5 × 66 cm，莫
斯科特列恰可夫畫廊藏。

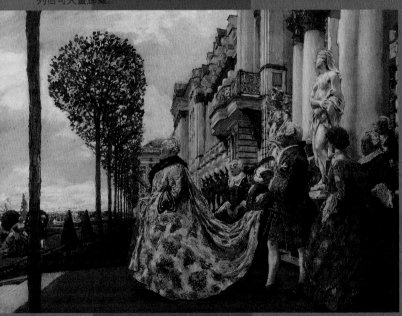

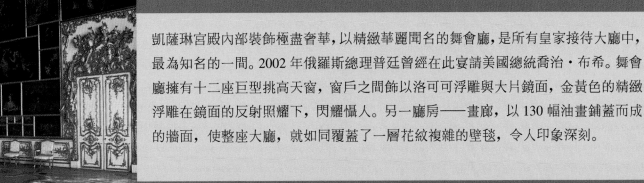

凱薩琳宮殿內部裝飾極盡奢華，以精緻華麗聞名的舞會廳，是所有皇家接待大廳中，最為知名的一間。2002年俄羅斯總理普廷曾經在此宴請美國總統喬治‧布希。舞會廳擁有十二座巨型挑高天窗，窗戶之間飾以洛可可浮雕與大片鏡面，金黃色的精緻浮雕在鏡面的反射照耀下，閃耀懾人。另一廳房——畫廊，以130幅油畫鋪蓋而成的牆面，使整座大廳，就如同覆蓋了一層花紋複雜的壁毯，令人印象深刻。

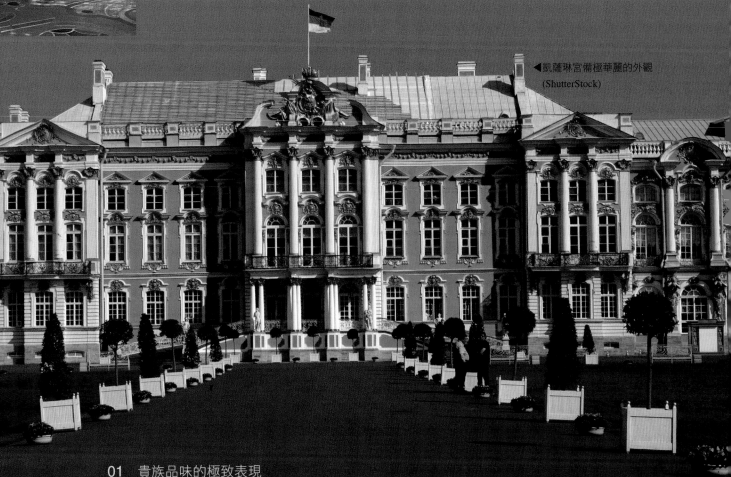

◀凱薩琳宮備極華麗的外觀
(ShutterStock)

01　貴族品味的極致表現

▼古典主義的卡梅諾夫走廊

除了氣勢雄偉的凱薩琳宮之外，沙皇村內錯落著幾座高貴雅緻的小型宮殿，其主要用意在於提供貴族仕女們在漫步宮廷花園時，能有稍作休憩的小屋。整個沙皇村可區分為修剪整齊的法式花園區，帶有異國情懷的中國村莊及各式東方涼亭，簡約古典的卡梅諾夫走廊 (Cameron Gallery)，「艾爾米塔斯」(Hermitage) 花園區、「柯羅」亭湖泊區及樹木茂密的步道。經過精心規劃的沙皇村，無論從哪一個角度欣賞，皆充滿人工造景的趣味。

沙皇村在第二次世界大戰時期，受到德軍戰火的攻擊，一度形同廢墟。當時在凱薩琳宮內，離奇消失於戰火中的琥珀廳 (Янтарная комната / Amber Room)，如今在多方募款的協助下，重新出現在世人面前。

## 琥珀廳

據說在德軍占領期間，琥珀廳內的琥珀被運往德國，至今下落不明。由於琥珀造價不貲，多年後琥珀廳才在各界人士的捐助下，逐步修復完成。

俄羅斯，這玩藝！

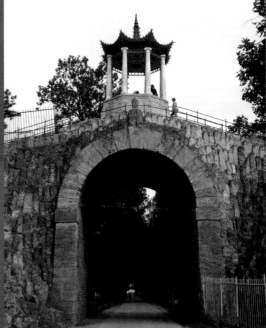

▶中國村

▶▶中國趣味大任性山坡

▶巴洛克風格的柯羅亭

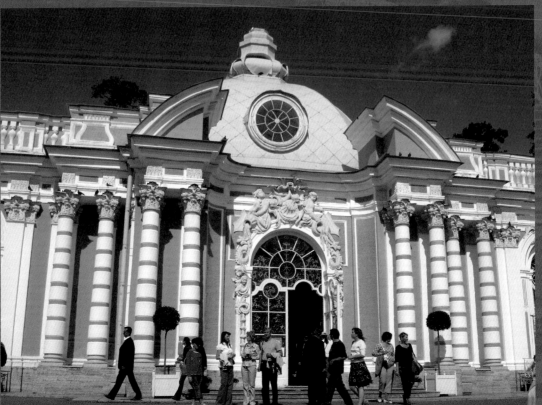

## 橘園 Ораниенбаум (Ломоносов) / Oranienbaum (Lomonosov)

位於芬蘭灣南邊，在彼得大帝尚未遷都之前，這裡曾經分別為瑞典及芬蘭的屬地。橘園有著德文血統的名稱──Oranienbaum，最早為彼得大帝親密戰友緬希科夫大公 (А. Д. Меншиков / A. D. Menshikov, 1673–1729) 的郊外行宮。1743 年橘園轉贈給皇太子彼得‧費德拉維奇大公（Пётр III Фёдорович / Grand Duke Peter Fedorovitch, 1728–1762，即後來的彼得三世）及皇太妃（後來的凱薩琳女皇）所有，作為新婚後的私人莊園。橘園除了少數幾棟建築之外，大部分領地為綠蔭茂盛的樹林，漫步在園區內，宛如身處原始的大自然裡。雖然橘園在建築外觀與室內陳設上，並沒有皇室宮殿的華麗高貴與雄偉的氣派。然而分散在自然森林中的幾棟小屋，卻因極具特色的設計手法，而聲名遠播。

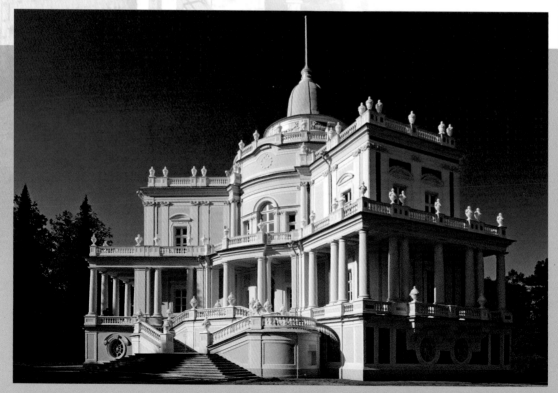

◀橘園之山形滑梯亭
(ShutterStock)

深藏在橘園林區裡的中國宮殿，每一間廳房的布置都充滿設計師的創意巧思，其中又以大中國廳的手法最令人稱奇：廳內四周木質鑲板上嵌飾各種中國風情主題的圖像，像是文人雅士與涼亭、飛鳥、野鶴及代表富貴的花瓶等，天花板上裝飾著【中國與西方的婚禮】壁畫與各式東方意味的精緻彩繪。除此，鑲有十二幅熱帶雨林、珍奇鳥獸圖案的玻璃珠繡畫接待廳，饒富異國趣味。這座精緻小巧的中國宮殿，曾經是凱薩琳皇太妃與其子保羅的生活起居區。

雖說橘園為皇太子彼得·費德拉維奇大公家人的莊園，然而，凱薩琳與皇太子由於個性上的強烈差異，夫妻感情早已貌合神離。不同於凱薩琳的精明能幹，費德拉維奇大公完全沉迷於軍事武器之中。為了模擬閱兵、操兵及戰爭演練的真實感

▲橘園中的宮殿 (ShutterStock)

受，費德拉維奇大公獨自在橘園的另一角，修建了一座相當迷你的城堡——彼得史坦。由於整體建築群宛如真實世界的縮小版，甚至因此被戲稱為「玩具式的」，至今只留下作為指揮中心的小屋和前方的要塞。

01　貴族品味的極致表現

## 保羅一世的古典主義

### 巴甫洛夫斯克宮殿花園 Павловск / Pavlovsk

巴甫洛夫斯克——保羅一世的私人莊園。由於凱薩琳女皇的長期執政，使得早已成年的保羅一世——凱薩琳女皇之子，遲遲無法繼承皇位。1777 年，在等待繼位的時光，偕同太子妃瑪麗來到這塊賜與的土地，建立一座屬於自己的天地。巴甫洛夫斯克宮位於斯拉雅卡河岸高起的丘陵地，這個絕佳的自然地形，讓宮殿的視野更加寬廣。

宮殿建築為當時盛行的古典風格：主樓牆面上的柯林斯式柱廊與左右對稱的弧形長廊，將廣場圍繞為半開放的空間，雖然宮殿整體面積不大，其內部陳設也不及大型皇家庭園來得豪華氣派，然而精巧且極具品味的居家式設計，與齊全的設備，卻也不失舒適合宜的親切感。不同於沙皇村與彼得夏宮過度人工雕琢的痕跡，巴甫洛夫斯克的庭園設計則強調在自然呈現的同時又能與人文景觀相互輝映，也因此，當人們讚嘆這座「自然造景」藝術下的宮殿花園，就如同「一首絕美的詩篇」時，也不足為奇了。

> **保羅一世**
>
> 凱薩琳女皇與彼得三世之子。保羅一世生性猜疑，在漫長的等待繼位過程中，不時出現遭受政敵暗殺的幻想。這也使得他的精神經常處於恐懼、遭受迫害、不安的狀態。也因此，登基後的保羅一世，仍舊樂於居住在遠離權力中心的巴甫洛夫斯克小鎮。

俄羅斯，遊玩藝！

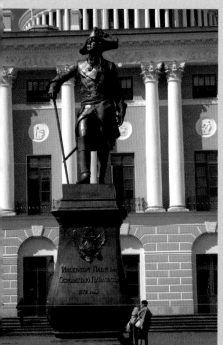

▲保羅一世雕像

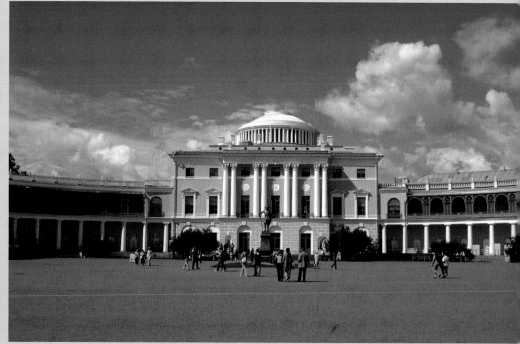

▲巴甫洛夫斯克宮殿

01　貴族品味的極致表現

# 02　涅瓦河畔的奇蹟

擁有北方威尼斯之稱的聖彼得堡，是世界上最美麗的城市之一。這個城市結合了俄羅斯十八至二十世紀，各種不同風格的建築形式，城市本身就像一本記載詳細的建築編年史，豐富且多彩。1703 年，自兔兒島 (Заячий остров / Hare Island) 舉行隆重的奠基儀式後，彼得一世廣邀來自歐洲各地優秀的建築師，共同打造聖彼得堡的整體市容，為其後來發展奠立了良好的基礎。

此時的聖彼得堡，被塑造成充滿巴洛克風味的歐化城市，其主要的建築與大型廣場多散落於美麗的涅瓦河 (Нева / Neva River) 畔與瓦西里島 (Васильевский остров / Vasilievsky Island) 上，至今這裡仍舊是聖彼得堡最具人文色彩的文化中心。

（Nathalie 攝）

俄羅斯，這玩藝！

### 彼得夢公園

十八世紀初期的俄羅斯，雖然領土龐大，然而卻缺乏面向歐洲的「北方窗口」，因此，年輕的彼得大帝，為了實踐通往波羅的海 (Baltic Sea) 的夢想，不惜將首都從建設完備的莫斯科遷移到泥濘不堪的沼澤荒地──聖彼得堡。在這裡，開始建設他畢生追求的海洋王國。

▲謝洛夫，【彼得一世】，1907，紙板、水粉彩，68.5 × 88 cm，莫斯科特列恰可夫畫廊藏。
Photo: The Bridgeman Art Library

◀皇家碼頭上虎虎生風的獅子雕像

## 涅瓦河畔

涅瓦河是聖彼得堡興起的搖籃，它不但為聖彼得堡通往芬蘭灣的主要通道，更是整個都市規劃的基礎。涅瓦河全長 28 公里，幾乎整個城市重要的建築群，都聚集於河岸兩旁。

涅瓦河岸以昂貴的花崗石打造而成，河堤沿岸的碼頭，精心設計各式裝飾造形，海軍總部河岸上的皇家碼頭，站立著兩座虎虎生風的獅子、皇宮河岸旁的木匠彼得雕像、花瓶與造形雅緻的雕像……，這些別出心裁，各具特色的造形，將涅瓦河點綴得更加迷人。

02　涅瓦河畔的奇蹟

## 北方威尼斯

有北方威尼斯之稱的聖彼得堡，被境內大小河川切割成 40 幾座島嶼。這其中又以涅瓦河最為重要。作為城市交通動脈的涅瓦河，早期以渡河的方式連接各島，之後改以浮橋。然而，每年河流結凍之初與冬春溶解之際，水流湍急，阻礙了島嶼之間的聯繫。因此，在十九世紀後期，市區內興建了八座可自動開啟的大橋，以方便船隻進出芬蘭灣。這自動開啟的吊橋，如今成為聖彼得堡知名的城市景點：每當凌晨時分，大型吊橋便依序開啟，場面十分壯觀。這些具有極高藝術價值的建築物，每座風格各異，為城市景觀增添了不少風采。

▲以遊艇遊河可以看見不同的城市風貌，如聖尼古拉海軍教堂鐘樓

▲運河穿梭的聖彼得堡（Sergei Savin 攝）

▲夜晚宮殿橋一景。外形精巧的宮殿橋，連結著市區與瓦西里島（Sergei Savin 攝）

俄羅斯,這玩藝！

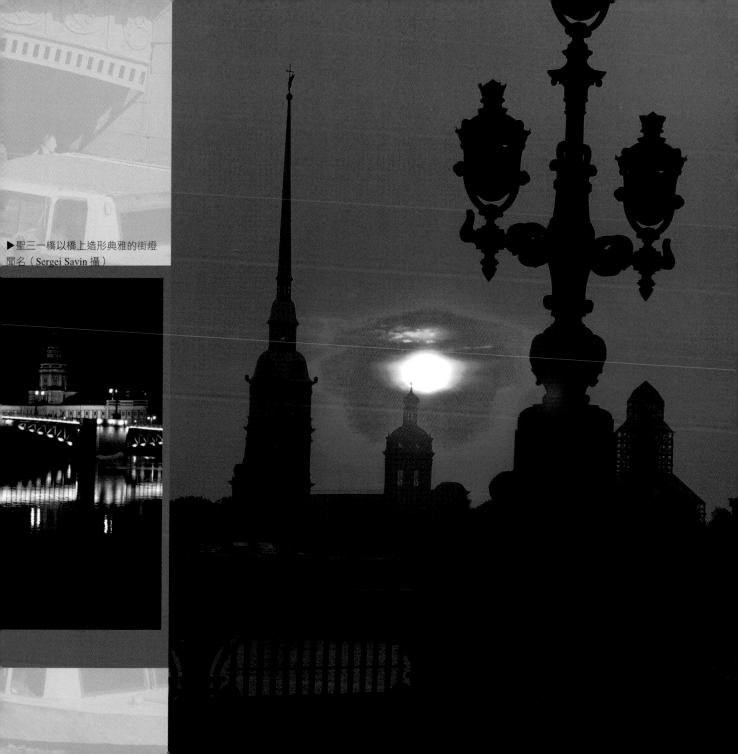

▶聖三一橋以橋上造形典雅的街燈
聞名（Sergei Savin 攝）

## 白天比黑夜更美麗──白夜季

當然，夏日來到聖彼得堡，絕對不能錯過每年精彩的白夜季。白夜季
每年 6 月到 8 月，由於這段時期彼得堡晝長夜短，凌晨時分走在街頭，
就如同午後一樣明亮。為了吸引觀光客感受這不一樣的風情，聖彼得堡
市政府，結合各表演團體，設計各種「夜遊」活動。由於 6 月份宮殿橋
(Дворцовый мост / Palace Bridge) 開橋與夕陽西下時間吻合，因此，這

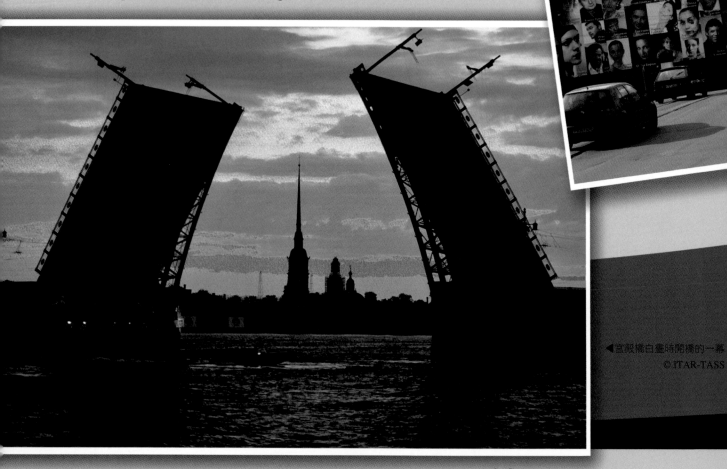

◀宮殿橋白晝時開橋的一幕
© ITAR-TASS

俄羅斯，這玩藝！

個時節每天晚上總有大批觀光客聚集宮殿橋兩側，欣賞精彩的「開橋」：在夕陽餘暉的照耀下，橋面緩緩地從兩側展開之時，橋面顯露出火紅的太陽。人文景觀與自然現象竟如此巧合地融為一體，真是令人驚嘆不已。這一幕就如同是為長達二個月的白夜季揭開了精彩的序幕。

## 俄式巴洛克

### 彼得保羅要塞 Петропавловская Крепость / Peter and Paul Fortress

彼得保羅要塞位於涅瓦河上的一座小島──兔兒島，不但是整座城市最早

◀由瑪林斯基劇院 (Мариинский театр / Mariinsky Theatre) 舉辦的第 15 屆「白夜之星」，在知名指揮家葛濟夫 (Valeriy Gergiev) 帶領下，展開為期兩個月的音樂祭。此為懸掛在劇院附近的巨型海報

▶宮殿河岸對望彼得保羅要塞之景（Nathalie 攝）

的發源地，長期以來更是作為防禦工事之用的堅強堡壘。島內的聖彼得保羅教堂 (Петропавловский собор / the Cathedral of Peter and Paul)，自彼得大帝以來，成為歷任帝王及羅曼諾索夫王朝的家族宗祠。教堂內部設計以精緻華麗的鍍金木刻與壁畫聞名。教堂鐘樓頂端裝飾著聖彼得堡的守護神——手持十字架的天使。1998 年，俄羅斯末代沙皇尼古拉二世家族在此舉行隆重的安葬典禮。

◄鐘樓頂端裝飾著聖彼得堡的守護神——手持十字架的天使

## 轟！中午十二點正！

每天中午十二點正，要塞內會準時發射大砲，原本是作為報時之用，然而今天已經成為聖彼得堡的特色之一。要塞內設有囚禁皇族階級的監獄。這裡關過因叛亂罪入獄的彼得大帝兒子亞烈克謝依王子 (Алексей Петрович / Alexei Petrovich, 1690–1718) 與十二月黨人。這段過往的歷史使得彼得堡羅要塞帶有些許神祕的色彩。

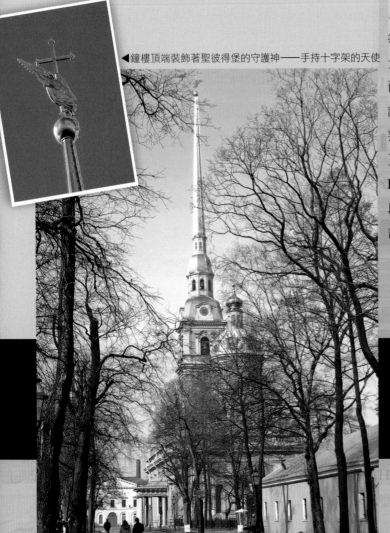

◄建築師特列季尼 (Д. Трезини / D. Trezzini, c. 1670–1734) 設計的彼得保羅教堂 (1712–33) 成為歷任帝王及羅曼諾索夫王朝的家族宗祠 (Nathalie 攝)

**末代沙皇——尼古拉二世**
1918 年，尼古拉二世及其家人在葉卡捷琳堡 (Екатеринбург / Yekaterinburg) 遭受克爾什維克槍殺，其遺骸在 1998 年運至彼得保羅教堂，舉行盛大隆重的安葬典禮。

俄羅斯，這玩藝！

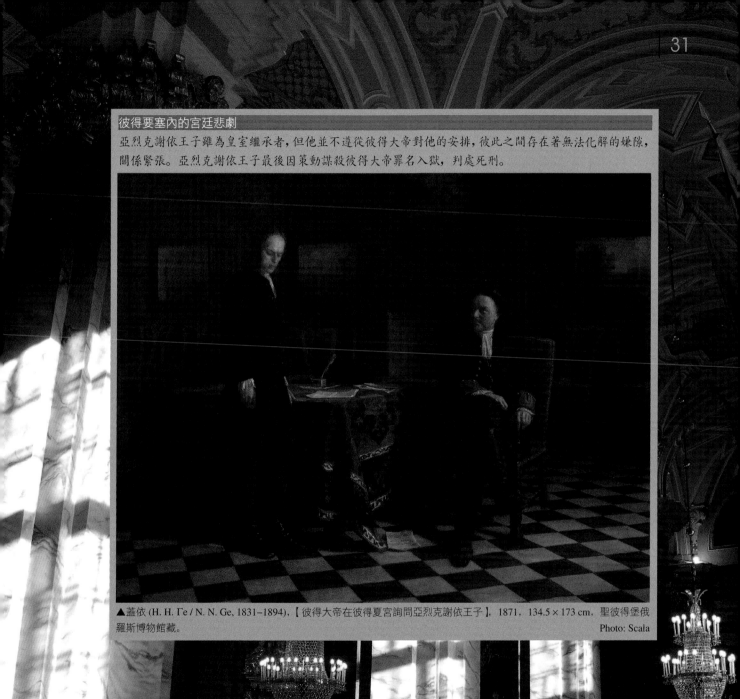

彼得要塞內的宮廷悲劇

亞烈克謝依王子雖為皇室繼承者，但他並不遵從彼得大帝對他的安排，彼此之間存在著無法化解的嫌隙，關係緊張。亞烈克謝依王子最後因策動謀殺彼得大帝罪名入獄，判處死刑。

▲蓋依 (H. H. Гe / N. N. Ge, 1831–1894)，【彼得大帝在彼得夏宮詢問亞烈克謝依王子】，1871，134.5×173 cm，聖彼得堡俄羅斯博物館藏。

Photo: Scala

## 斯特列樂卡

從彼得保羅要塞經過證券橋便來到瓦西里島的東岬角 —— 斯特列樂卡 （Стрелка Засильевского острова / Strelka，箭頭之意）。由於涅瓦河行經此處，分岔成大、小兩條沔瓦，因此獲得此稱號。這裡自古為連接波羅的海與內陸的航運要道，面對著寬廣的水域，適合船隻停泊。在這塊半圓形的廣場上，矗立了幾座知名的紀念建築物。

## 古典主義風格的證券交易所 Биржа / The Exchange, 1805–10

興建於十九世紀初年的證券交易所，是一座專為處理商務的古典風格建築。其建築正面由四十四根多立克式柱組成，頂端裝飾著以海神為首的雕像群，它們象徵著俄羅斯海軍及商

## 船頭紀念柱

來自於古羅馬傳統：當戰勝敵軍時，
將對方船頭拆下，帶回本國裝飾於
廣場的石柱上，以資紀念。因此，
這裡衍生為勝利之意。

柱身的船頭裝飾

## 船頭紀念柱（燈塔）

交易所前方聳立兩座高 32 公尺，柱身飾有船頭裝飾的紀念燈
塔。柱子下方的花崗石基座上，裝飾著四座象徵俄羅斯三大主要
河流——伏爾加河 (Волга / Volga)、伏爾霍夫河、第聶伯河
(Днепр / Dnieper) 及聖彼得堡涅瓦河的寓意式大型雕像。

（建
omas

主

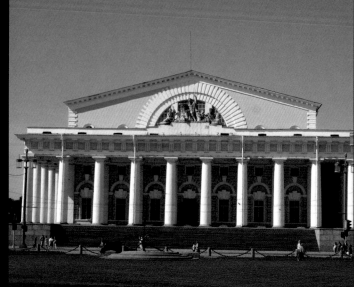

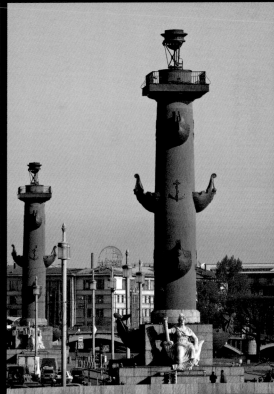

## 冬宮博物館 Государственный Эрмитаж / The State Hermitage

位於宮殿河岸的冬宮博物館隔著涅瓦河與彼得保羅要塞遙遙對望。這座典型的俄羅斯巴洛克式建築，由法國建築師拉斯特列里設計。由於建築工程過於龐大，前後歷經伊莉莎白與凱薩琳女皇才興建完畢 (1754–62)。這座充滿俄式巴洛克風格的建築，長期以來，一直作為皇室宮殿。直到 1917 年十月革命之後，才改為對外開放的博物館。

### 俄式巴洛克

十八世紀最為流行的建築風格。其主要特色包括兩色相間的色彩配置手法，建築牆面經常飾以古典式半露柱，強調對稱、協調的視覺感受，為了增強建築富麗堂皇的華麗感，有時會在裝飾用的半浮雕上塗以金色亮粉。

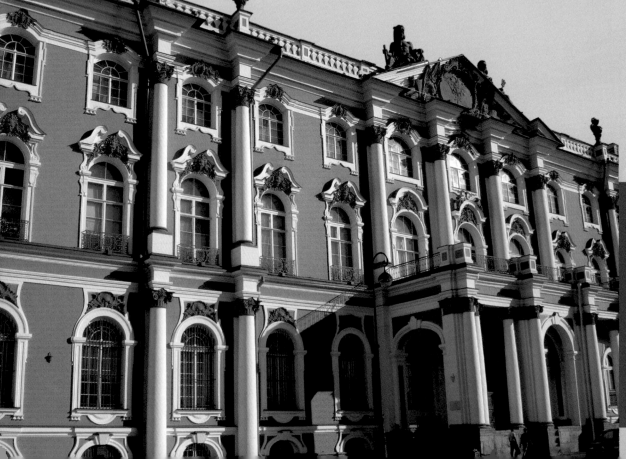

◀冬宮博物館
▶冬宮博物館內金碧輝煌，具有高度藝術價值 (ShutterStock)

冬宮 (Зимний дворец / Winter Palace) 以白色的半露柱及綠色牆面作為整體建築的主調，在精緻浮雕的陪襯下，顯得相當高貴典雅。舉世聞名的冬宮博物館，擁有豐富的藝術館藏，裡面有著世界著名的文化遺產，包括埃及藝術、古希臘羅馬雕刻、文藝復興、中世紀、西藏藝術等。其中不乏達文西 (Leonardo da Vinci, 1452–1519)、米開朗基羅 (Michelangelo, 1475–1564)、提香 (Titian, 1485–1576)、林布蘭 (Rembrandt van Rijn, 1606–1669) 等世界級大師的作品。值得一提的是，冬宮博物館藏有荷蘭大師林布蘭的數十件巨幅畫作，其中又以政治事件而遭受毀損的【丹奈爾】(Danae)，最引人注目。

▲ 艾伊瓦佐夫斯基 (И. К. Айвазовский / I. K. Aivazovsky, 1817–1900)，【宮殿河岸旁的涅瓦河景象】，1888，紙版，油畫，46.2 × 72.6 cm，亞美尼亞民族博物館。

▼ 聖彼得堡冬宮　　　　　　　　　　　　　　　　Photo: akg

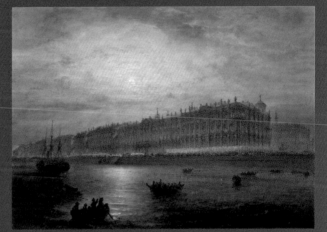

　　兩百多年來曾為俄羅斯最高權力中心的冬宮，宮殿內部裝潢金碧輝煌、極盡豪華，像是主樓梯、彼得廳、金黃廳、徽章廳等各廳室，皆各具特色，擁有高度藝術價值，也因此，每年慕名而來者絡繹不絕，宮殿河岸經常可見大排長龍的觀光客。

## 歷史的傷痕

1985 年 6 月 15 日，荷蘭十七世紀知名畫家林布蘭的【丹奈爾】遭受到嚴重損害：當天一名來自波羅的海三小國的男子，出乎意料地朝向【丹奈爾】潑灑硫酸並以利刀刺壞畫布，這個舉動驚動了全世界，而那位「兇手」一夕之間舉世聞名，當然，也達到了他的目的：引起世人注意波羅的海尋求獨立的訴求。

當修復專家趕往現場時，【丹奈爾】已「傷勢」嚴重。經過十二年漫長的修復，如今昔日傷痕累累的【丹奈爾】，又以最美麗的面貌呈現在我們面前。由於修復工作過程艱辛，其成果堪稱修復史上的重要成就，因此，冬宮特別將【丹奈爾】放置獨立展廳，裡面詳細記錄【丹奈爾】修復的各個重要階段與珍貴照片。

▲林布蘭，【丹奈爾】，1636，油彩、畫布，185×202.5 cm，聖彼得堡冬宮博物館藏。

俄羅斯，這玩藝！

## 夏日庭園

沿著宮殿河岸往右走，經過聖三一橋 (Троицкий мост / Trinity Bridge) 不遠處，即可看到一排嵌有鍍金圖飾及矛型鍛造欄杆的花崗石柱。金光閃耀的欄杆，在陽光的照射下，金碧輝煌，十分華麗。這是彼得大帝最喜愛的夏日庭園 (Летний сад / Summer Garden)，裡面建有一座外貌樸實的彼得小屋。從夏日庭園的設計，可以看出彼得大帝對於西方藝術的品味與喜愛：園中樹木蒼鬱，林間步道間，佇立著許多大理石雕像。這些體態優美、古典雅緻的神話人物，將庭院點綴得更富詩意。無論是盛夏或深秋，夏日庭園都展現出迷人的風采，這美麗的景致，不知帶給多少畫家創作靈感，而幽靜的小徑與雕像，更成了普希金等俄國詩人筆下雋永的詩篇。

▲古典雅致的神話雕像將庭院點綴得更富詩意

▶夏園秋景

## 大學河岸

於涅瓦河右側從宮殿橋到聖母領報大橋 (Благовешенский мост / Blagoveshchensky Bridge) 之間的大學河岸，是十八世紀巴洛克建築保留最為完整的地區。除此，這裡還是聖彼得堡幾座最高的知識學府的所在地。走一趟大學河岸，你會感受到這裡濃厚的人文氣息，並對彼得時期的巴洛克建築風格有著更深一層的了解。

▶屬於早期古典主義風格的科學院
▶▶十二部門長廊

### 珍奇博物館 Кунсткамера / Kunstkamera

自冬宮方向經由宮殿橋左轉的第一棟綠白相間的建築物，這是彼得大帝時期創建的珍奇博物館。建築外觀樸實單純、藍白搭配的珍奇博物館，其建立目的在於展示彼得大帝周遊列國時期，蒐集而來的珍奇異寶。其中不乏令人毛骨悚然的各式收藏品。自認膽大的人，不妨進去看看。

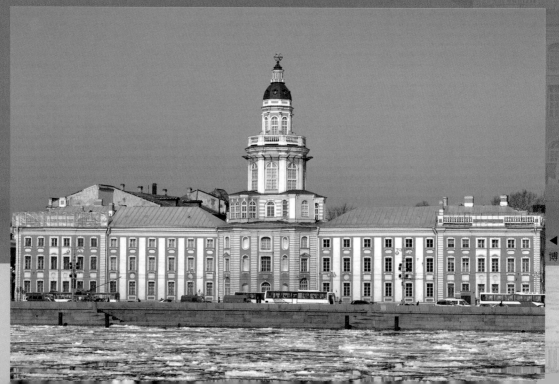

◀彼得巴洛克風的珍奇博物館（Nathalie 攝）

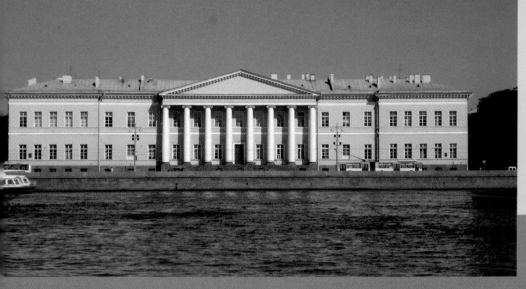

## 國家科學院 Российская Академия Наук / Russian Academy of Sciences

不同於珍奇博物館的建築風格，屬於早期古典主義風格的科學院，一如其內部組織：嚴肅
且莊重。國家科學院不但是俄國最早的教育機構，也是俄國走向近代文明的知識搖籃。聖
彼得堡大學、列賓美術學院都曾附屬在國家科學院之下。

## 聖彼得堡大學 Санкт-Петербургский государственный университет / Saint Petersburg State University

創建於十八世紀中葉的聖彼得堡大學，隔著涅瓦河與聖以薩教堂 (Исаакиевский собор /
Saint Isaac's Cathedral) 遙遙相望，景色十分優美。目前作為主要教學與行政中心的十二部
門長廊 (Здание Двенадцати коллегий / The buildings of 12 Collgiums)，屬於十八世紀彼得
巴洛克式的建築古蹟，1722 年由冬宮建築師特列季尼興建完成。

## 緬希科夫宮殿 Меньшиковский Дворец / Menshikov Palace

緬希科夫宮殿曾為聖彼得堡第一任市長——彼得大帝寵臣緬希科夫大公所有。十八世紀初期，緬希科夫宮殿為當時最為豪華的官邸。這裡是彼得大帝時期國家接見外賓、宴饗文武百官等舉行各種正式宴會與會晤的最佳場所。想要感受彼得大帝時期的貴族官邸內部風貌與上流社會的生活形態嗎？不妨來緬希科夫宮殿走一趟。

緬希科夫宮殿在緬希科夫大公退出政治舞臺之後，長期以來為各種行政組織機關使用，直到 1981 年重新完成修復工作之後，才又恢復其美麗的面貌。如今改建為博物館，開放參觀。宮殿內部的音樂廳經常舉辦夜間小型演奏會。

▼緬希科夫宮殿

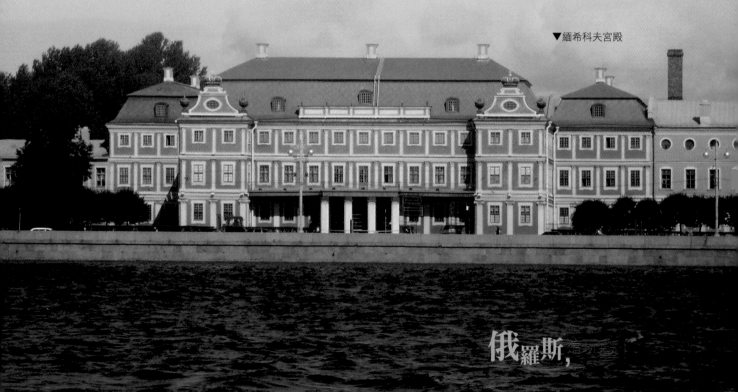

俄羅斯，

**緬希科夫**

緬希科夫為彼得大帝昔日親密戰友，深獲其信任。隨著彼得大帝、凱薩琳一世相繼去世，在宮廷鬥爭的慘敗下，遭受流放到西伯利亞的命運。歷史畫家蘇里科夫 (В. И. Суриков / V. I. Surikov, 1848–1916) 的【在別廖佐夫的緬希科夫】，就是取自這段歷史背景。

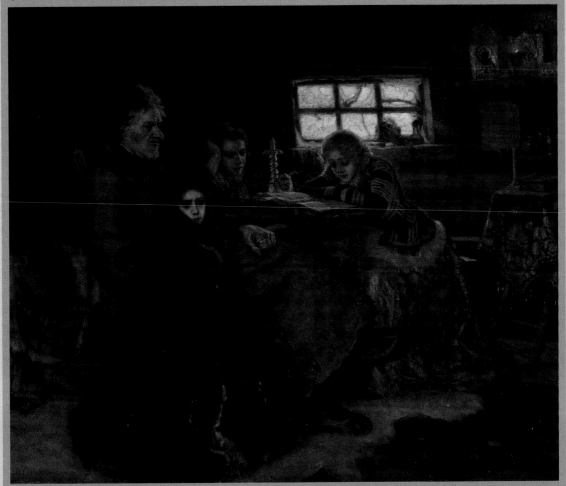

▲蘇里科夫，【在別廖佐夫的緬希科夫】，1883，油彩、畫布，169×204 cm，莫斯科特列恰可夫畫廊藏。　　　　Photo: Scala

**02　涅瓦河畔的奇蹟**

## 列賓美術學院 Императорская Академия художеств / Ilya Repin Saint Petersburg Academic Institute for Painting, Sculpture and Architecture (Imperial Academy of Arts)

位於大學河岸的最後一棟，顯現在我們面前的是十八世紀建築上的精心傑作——列賓美術學院。該建築高達 35.5 公尺，其外貌雄偉壯觀，為早期古典主義建築的經典之作。這座修建於十八世紀中期的俄國最高美術學府，兩百多年來為該國培育了許多偉大的藝術人才。學院門前的花崗石碼頭兩側為兩座由印度運送而來的人面獅身像 (1832)。莊嚴典雅的美術學院與充滿異國情懷的人面獅身銅像，組成了一幅安寧和諧的畫面，這裡也成為聖彼得堡重要的地標。

大學河畔的建築群，就像一部詳細記載俄國十八世紀人文科學發展的歷史，也因此讓這裡成為認識當時藝術文化與時代精神的最佳去處。

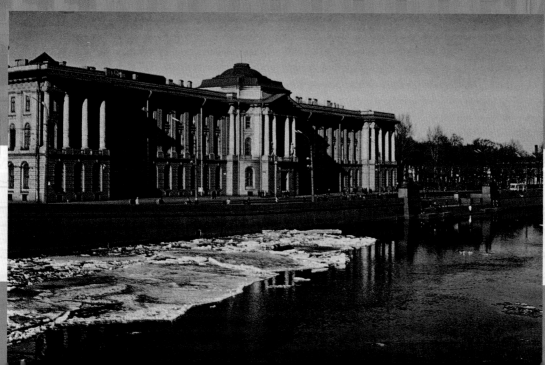

◀列賓美術學院前結冰的河水正在融解

▲伏洛皮耶夫，【美術學院前方的人面獅身像】，1835，油彩、畫布，75×111 cm，聖彼得堡俄羅斯博物館藏。　　　Photo: The Bridgeman Art Library

## 伏洛皮耶夫 М. Н. Воробьёв, 1787–1855

　　俄羅斯城市景觀畫家，畢業於皇家美術學院，曾追隨軍隊前往德法兩國，其畫作的城市景觀瀰漫詩情畫意的朦朧色彩，為十九世紀 30 年代著名的浪漫主義風景畫家。

# 03  喚起沉睡的靈魂

## ——浪漫的民族情懷

彼得大帝的歐化運動，明顯地改變了俄羅斯的城市面貌。十八世紀以來，將近一百多年的時間裡，巴洛克、古典主義成為俄國建築風格的主流。然而，歐風建築在 1830 年代初期，開始有了轉變。另一股新的建築潮流正逐漸興起，這股微妙的變化讓十九世紀的建築風格呈現多彩多姿的面貌。

### 折衷主義建築風格

古典主義建築風格從 1830 年代開始漸漸沒落，其主要原因在於強調對稱、統一及大量運用三角窗、石柱長廊的古典式風格，已經不能滿足人們對於建築外觀的需求。因此，在素淨的牆面上開始出現各式繁瑣的裝飾風格及仿古的表現手法。這類建築多喜愛在傳統中尋求新意，或是融合各家風格，因而產生新哥德式、新巴洛克、新文藝復興等不同的建築樣貌。這類建築又被稱為折衷主義或歷史主義。

> **別拉謝禮斯基—別拉茲樂斯基宮** Дворец Белосельских-Белозерских /
> Beloselsky-Belozersky Palace, St. Petersburg 1846–48

位於聖彼得堡涅瓦大街 (Невский проспект / Nevsky Prospekt) 上的四馬橋旁，有一棟外觀

十分華麗的桃紅色宮殿，這是帶有巴洛克風格的折衷主義建築。細緻典雅的宮殿，採用巴洛克建築中常見的人形高浮雕作為裝飾主題，在柯林斯半露柱與飾有植物卷曲造形的陪襯下，別拉謝禮斯基－別拉茲樂斯基宮顯得相當別致。

▼別拉謝禮斯基－別拉茲樂斯基宮（建築師：史塔克史涅依傑勒 А. И. Штакеншнейдер / A. I. Stackenschneider, 1802–1865）

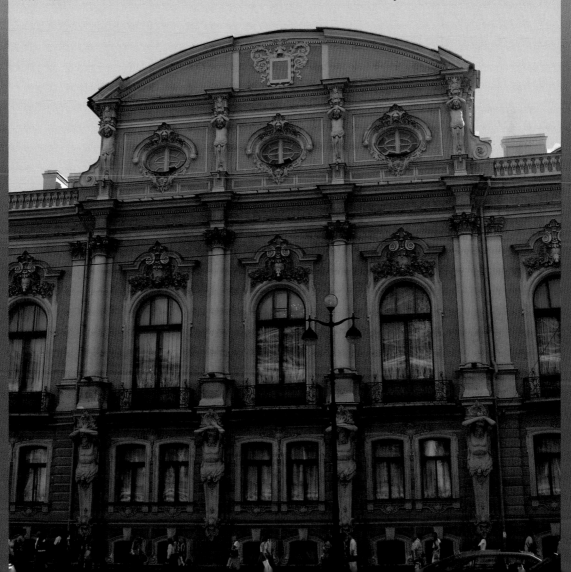

## 瑪莉宮 Мариинский дворец (здание Государственного совета) / Mariinsky Palace, St. Petersburg
1839–44

同樣屬於折衷主義的瑪莉宮，其建築風格則強調古典式的簡約。因此，瑪莉宮呈現的是一種單純、素雅的建築風貌。與聖以薩教堂相對的瑪莉宮，是尼古拉一世 (Nicholas I, 1796–1855) 贈送給女兒瑪莉公主的新婚禮物。宮殿前的廣場，是聖彼得堡最寬的橋——藍橋（寬約 97.3 公尺）。藍橋橫跨莫伊卡運河 (Мойка / Moika) 和以薩廣場連結。有趣的是，由於橋面過寬，因此很多人甚至已經站在上方，卻還不自覺這是一座橋呢！

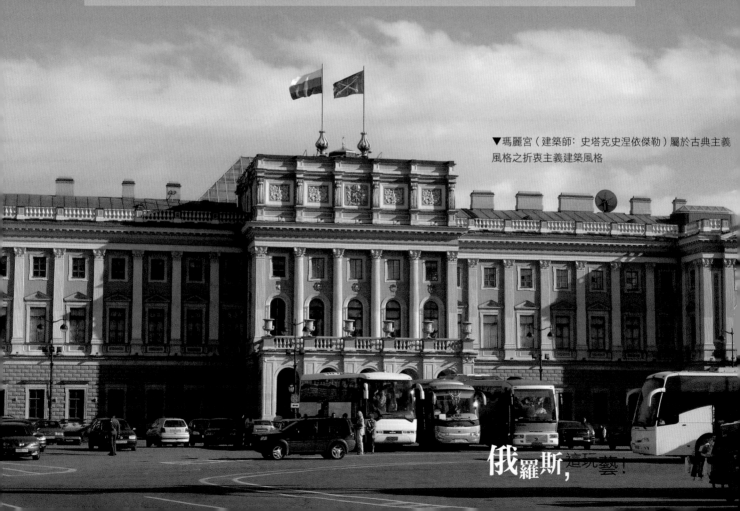

▼瑪麗宮（建築師：史塔克史涅依傑勒）屬於古典主義風格之折衷主義建築風格

俄羅斯，這玩藝！

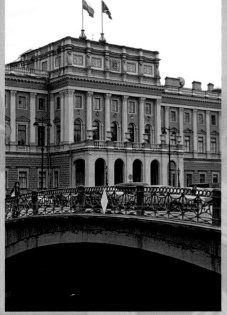

▲藍橋 (1842) 是聖彼得堡最寬的橋 © ITAR-TASS

## 民族主義與建築風格

1830 年代的俄國民族主義高漲，厭倦了外來的古典主義與巴洛克，此時俄國人民要求一種能夠體現東正教精神、屬於真正俄羅斯風采的建築美學觀。除此，皇室為了更加鞏固其權力，刻意以尋找過往來喚起人民內心深處的感動及對國家民族的認同感。這股帶有些許浪漫情懷的民族意識覺醒，毫不保留地反映在建築外貌上。而這股新的建築美學觀其造形靈感主要來自三方面：俄羅斯農村木屋、傳統的古俄羅斯，以及與東正教密不可分的拜占庭（俄羅斯－拜占庭風格）。因此，「帳篷頂」、「盾形裝飾」、「洋蔥頭」、「戰盔頂」等流行於古俄羅斯的建築元素，又重新出現在十九世紀建築中。

▲帳篷頂
　其靈感取自傳統農村的木造屋頂，流行於十六、十七世紀的教堂建築。有時小「洋蔥頭」會裝飾在「帳篷頂」上方，以豐富建築外觀。

▲盾形裝飾
　頂端略成尖狀的半圓弧形。其靈感來自俄羅斯北方婦女的傳統頭飾。盾形裝飾深受俄國人民喜愛，廣為運用在十七世紀的建築中。在十九世紀後半期的復古風中，亦經常採用。

▲洋蔥頭
　十二世紀開始出現於石造建築上。其屋頂外表酷似洋蔥頭，因此得名（圖左）。「洋蔥頭」的高度必須多於寬度。若相反則稱之為「戰盔頂」（圖右）。

## 俄羅斯—拜占庭風格

在這股凝聚宗教熱情與民族情懷的背景下，開始出現了新的建築樣貌。其經典代表之一的俄羅斯—拜占庭風格：強調氣勢磅礡、足以顯示泱泱大國氣派的建築風格，受到了皇室及東正教行政總署的讚許。這股新的建築美學觀在耶穌救世主教堂興建之後，終於達到了巔峰。

### 命運乖舛的耶穌救世主教堂 Храм Христа Спасителя / Cathedral of Christ the Saviour, Moscow

站在寬廣的紅場 (Красная площадь / Red Square) 往莫斯科河 (Moskve River) 左岸觀望，相信大家的目光都會不自覺地投射在那座金光閃耀、豪華壯麗的大教堂上。這座由俄羅斯—拜占庭風格最佳代表建築師——東尼 (К. А. Тон / K. A. Thon, 1794–1881) 設計的耶穌救世主教堂，其目的是為了紀念 1812 年祖國戰爭的勝利。耶穌救世主教堂首建於 1839 年，歷時 44 年才完成，可見其工程浩大。

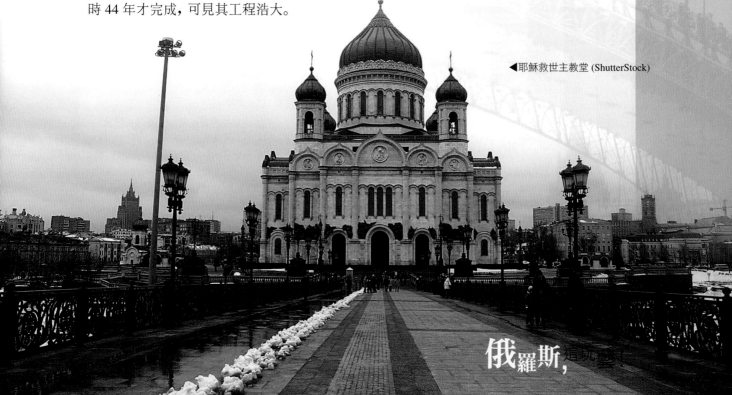

▶耶穌救世主教堂 (ShutterStock)

俄羅斯,

教堂高 103 公尺，總面積 6805 平方公尺。然而這座堪稱世紀傑作的信仰中心，在 1931 年史達林的指令下，被炸彈毀於一旦。

化為廢墟的教堂舊址，起初計畫建造總高度達 415 公尺的摩天大樓，其中大樓頂端將矗立 100 公尺高的巨型列寧雕像。這項堪稱蘇聯最偉大的建築計畫，最後因資金不足而未能實行。然而從傑伊涅卡 (A. A. Дейнека / A. A. Dejneka, 1899–1969) 依據設計稿所想像完成後的摩天大樓看來，這座建築之規模的確相當儡人。之後，原教堂舊址在長達 30 年間，曾經作為莫斯科露天游泳池，直到 1990 年代，俄羅斯政府著手進行重建計畫，這座消失了 60 餘年的偉大建築才又重新展現在世人面前。

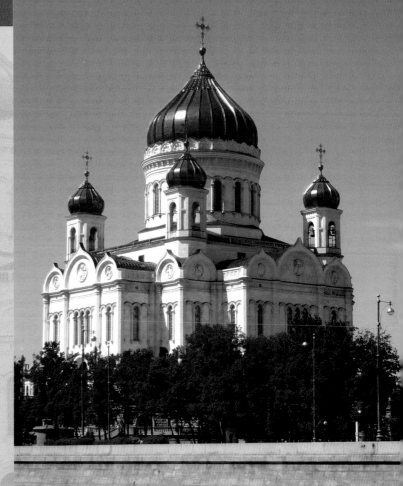

▲耶穌救世主教堂側照 (ShutterStock)

## 民族精神的喚起——假俄羅斯風格

延續著十九世紀 30 年代的浪漫民族情懷，到了 50、60 年代，出現了一種充滿俄羅斯傳統民間色彩的復古風潮。建築師們採用十六、十七世紀，古代俄羅斯傳統民間建築之部分元素，並結合當代新的建築技術，產生了一種帶有濃厚童話色彩與奇妙幻想的建築樣貌。由於取自古俄羅斯靈感的新建築風格，並非全然的復古，而是擷取其若干傳統元素，因此又被稱之為「假俄羅斯風格」。

早期興建「假俄羅斯風格」最為知名的地點在莫斯科市郊的阿勃拉姆采夫莊園 (Музей-усадьба Абрамцево / The Abramtsevo Estate-Museum)。由著名建築師與莊園內藝術家們共同進行實驗性的「假俄羅斯」風格。這裡包括了仿照古俄羅斯木造建築的陶

| 假俄羅斯風格 |
| --- |
| 最大特色在於屋簷及窗臺四周，飾以雕花及鮮豔彩繪。除了傳統的洋蔥頭造形外，常見於十七世紀的「帳蓬狀」高聳屋頂也廣受喜愛。<br>起初僅作為萬國展覽會場上強調俄國民族色彩的展示屋，及運用在一些規模不大的建築上。之後漸漸運用在大型的石造建築，或是一般高樓層的住宅上。 |

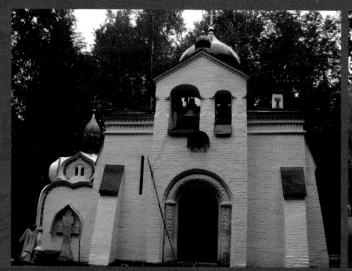

俄羅斯，這玩藝！

藝工作坊（1872，建築師：格勒特曼）、小閣樓（1873，建築師：羅比特 И. П. Ропет / I. P. Ropet, 1845–1908）、東正教教堂（1881–82，瓦西涅索夫 В. М. Васнецов / V. M. Vasnetsov, 1848–1926 設計）。

這種既復古又創新的建築面貌，在當時掀起了一陣不小的回響。雖然這種在建築外觀的裝飾上「仿製」古俄羅斯建築的手法，遭受不少正統古典主義建築人士的大力批評，然而對於喜愛此風的人來說，倒是認為古法新用，也不失為一種創新。當然更重要的是，假俄羅斯風格儼然成為一種無法取代的獨特風格。其著名的代表建築有位於紅場上的大型購物中心——GUM（Главный Универсальный Магазин, ГУМ）與歷史博物館（Исторический музей / Moscow State Historical Museum）。

▶ 歷史博物館（1875–81，建築師：謝勒伏德）
▶ 購物中心 GUM（1889–93，建築師：波連朗索夫）
◀◀阿勃拉姆采夫莊園之東正教教堂
◀阿勃拉姆采夫莊園之小閣樓

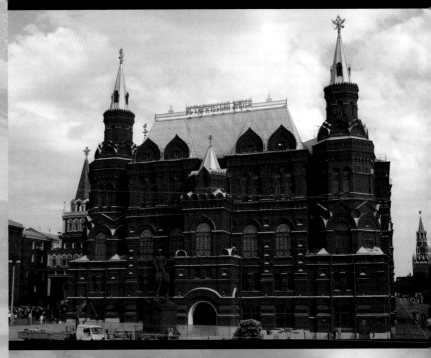

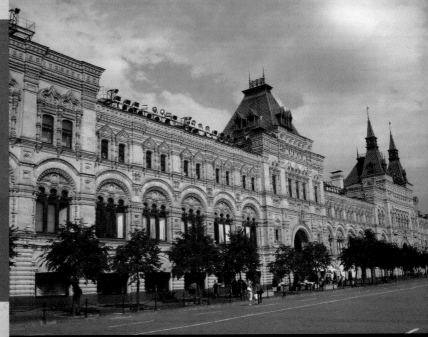

## 特列恰可夫畫廊 Государственная Третьяковская галерея / The State Tretyakov Gallery, Moscow 1802–03

假俄羅斯風格中極具特色的建築。特列恰可夫畫廊為展示俄國畫家的重要展覽場。由於原先改建自
特列恰可夫別墅的畫廊不敷使用，因此在二十世紀初進行擴建計畫。正門部分採用畫家瓦西涅索夫
(B. M. Васнецов / V. M. Vasnetsov, 1848–1926) 的「假俄羅斯風格」，大門上面為傳統的盾形裝飾，

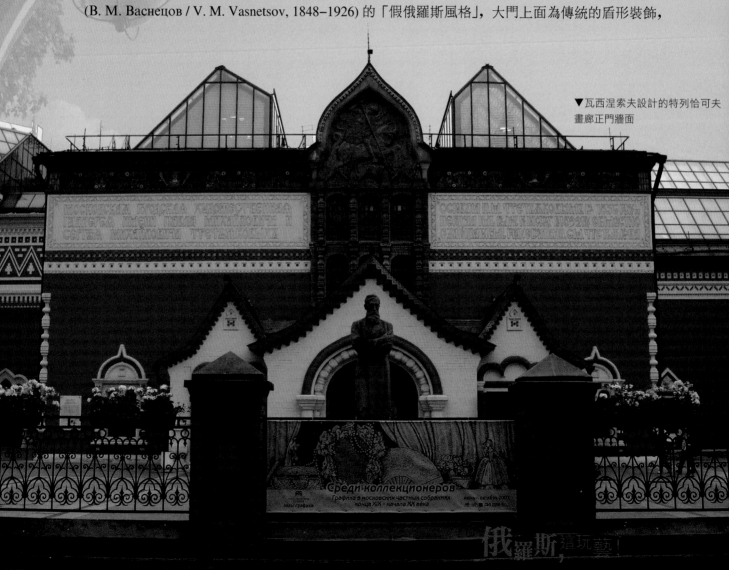

▼瓦西涅索夫設計的特列恰可夫
畫廊正門牆面

▼盾形裝飾，裡面飾有莫斯科市徽：聖喬治屠龍

裡面飾有莫斯科市徽——聖喬治屠龍，大門則為傳統俄國民間的圓拱造形，紅白相間的配色手法，整體設計呈現濃郁的斯拉夫民族風味，堪稱「假俄羅斯風格」的著名傑作。來到莫斯科除了欣賞特列恰可夫畫廊內的精彩作品外，也別忘了駐足欣賞這別具特色的「假俄羅斯風格」建築。

## 特列恰可夫 П. М. Третьяков / P. M. Tretyakov, 1832–1898

俄羅斯十九世紀後半期成功的企業家與藝術贊助者。來自富裕的莫斯科商人世家，本身擁有良好的藝術修養與品味。特列恰可夫積極經營畫廊，不吝收購俄國本土優秀畫家的作品，這使他不但成為當時最重要的藝術贊助者，更是一位具有相當權威的評論家。1892 年，特列恰可夫將畢生的心血——特列恰可夫畫廊豐富的館藏全數捐贈莫斯科市。

▶列賓，【特列恰可夫肖像】，1883，油彩、畫布，98 × 75.8 cm，莫斯科特列恰可夫畫廊藏。

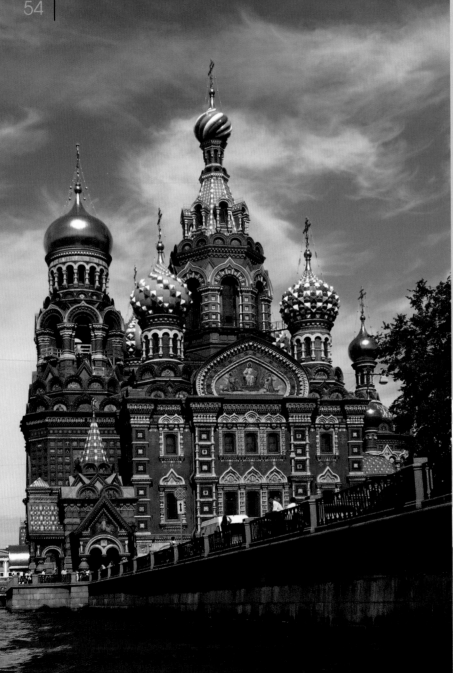

復活教堂（浴血教堂）

1881 年，民粹黨員格涅維斯基在此暗殺亞歷山大二世 (Alexander II, 1818-1881)。恐怖暗殺事件引起全國人民的指責。由於亞歷山大二世曾頒布解放農奴條款，是一位深受俄羅斯人民愛戴的君主。為了感念這位不幸喪生的仁君，因此在出事地點建造這座紀念教堂。當亞歷山大二世在遭受暗殺時流了不少鮮血，因此民間又稱呼復活教堂為浴血教堂。

◀鮮豔亮麗的復活教堂 (ShutterStock)

俄羅斯，這玩藝！

**復活教堂** Храм Воскресения Христова (Спас на крови) / The Church of Resurrection (Savior on Spilled Blood), St. Petersburg 1883–1907

第一眼看到復活教堂時，必定有種似曾相識的感覺。的確，復活教堂五顏六色的繽紛外觀，令人不禁聯想起莫斯科紅場上的聖瓦西里教堂 (Покровский собор / Saint Basil's Cathedral)，甚至較聖瓦西里教堂更加華麗、富麗堂皇。

復活教堂是「假俄羅斯風格」在聖彼得堡的最佳代表作。當初設計草圖時，亞歷山大三世 (Alexander III, 1845–1894) 曾特別指示希望教堂能夠展現十七世紀的建築風貌。經過多次的修改，最後採用聖瓦西里教堂不對稱繁複屋頂造形、細緻的浮雕紋飾與鮮豔亮麗的色彩作

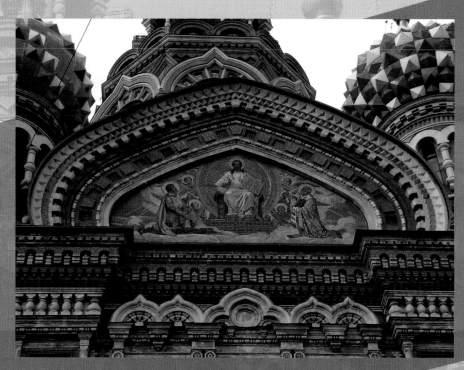

▶復活教堂極為精緻華麗的鑲嵌作品，令來訪者驚歎不已（Sergei Savin 攝）

56

▲復活教堂後側的紀念品市集（Sergei Savin 攝）

為新教堂的參考。雖然精雕細琢下的復活教堂，其藝術價值令人驚嘆不已，然而真正令復活教堂聞名世界的另一個重要的原因，卻在於一樁殘酷的歷史事件。

教堂內外鑲滿了以《舊約聖經》故事為題材的鑲嵌畫，這些巧奪天工、金碧輝煌的藝術傑作，成為前往聖彼得堡必定參訪的景點。

## 勃留科夫的浪漫情懷

1830 年代的俄羅斯，除了建築上風行具有斯拉夫民族情感的浪漫主義之外，在繪畫上，亦興起浪漫主義風潮。勃留科夫 (К. П. Брюллов / K. P. Briullov, 1799–1852) 正是這股風潮中最具代表性的畫家。【龐貝城的末日】，以強烈的色彩對比，營造出緊張的戲劇性效果。勃留科夫特別擅長捕捉人物內心的情感抒發、強調人在遭遇災難時的緊張、驚恐害怕的情景。這件巨幅的歷史畫作是勃留科夫最為知名的代表作。

### 紀念品市集

復活教堂後側的市集，是聖彼得堡最主要的紀念品販售區。這裡可以找到許多具有民族風味的紀念商品，像是禦寒的毛帽、披肩、民間彩繪、郵票、錢幣……等應有盡有，當然，還有觀光客最愛的套娃娃 (Matryoshka)。在結束復活教堂的藝術饗宴之後，不妨來這裡輕鬆一下，帶些紀念品回家。

俄羅斯，這玩藝！

## 勃留科夫 К. П. Брюллов, 1799–1852

　　俄羅斯十九世紀浪漫主義代表畫家。自皇家美術學院畢業之後，留學義大利多年，其風格深受當地文化影響，充滿濃郁的南方風情。勃留科夫擅長營造畫作的戲劇性張力，對人事物的敏銳觀察力，展現在畫中人物微妙的面部反應與性格。

▶勃留科夫，【自畫像】，1833，油彩、畫布，456.5 × 651 cm，莫斯科特列恰可夫畫廊藏。

▶勃留科夫，【龐貝城的最後一天】，1833，油彩、畫布，456.5 × 651 cm，聖彼得堡博物館藏。

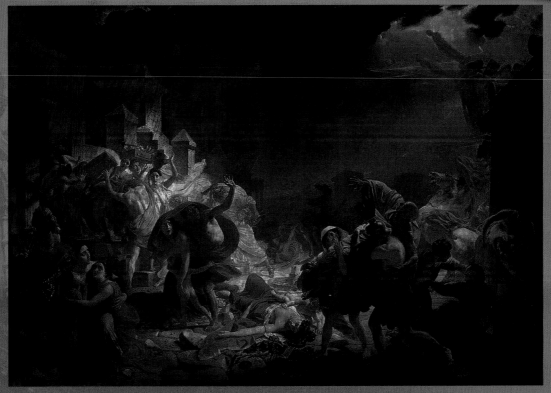

03　喚起沉睡的靈魂

# 04 向古典致意
## ——莊重、嚴肅的古典風格

邁向十九世紀新紀元的俄羅斯，其建築充滿莊重、嚴肅的古典風格。特別是在 1812 年俄軍擊退拿破崙之後，這股展現帝國驕傲與榮耀的建築風格，達到了巔峰。的確，此次戰役對於俄國人民來說具有獨特的意義，它象徵著戰勝拿破崙的光榮與即將到來的新的時代紀元。

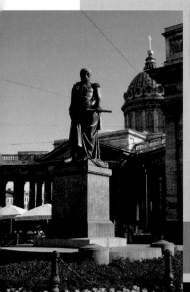

祖國戰爭之後的俄羅斯，人民正享受戰勝的甜果，此時出現了許多反映時代精神的古典風格與規模龐大的大型建築群：高大的廊柱、飾有古典樣貌的大型浮雕、雄偉高聳的拱門與氣勢磅礴的高樓。從早期古典主義過渡到成熟時期的古典建築，正悄悄地改變俄國城鎮的面容。

◀◀奧爾洛夫斯基 (Б. И. Орловский / B. I. Orlovsky, 1793–1837)，
《巴爾克萊・托里》銅像，1873，喀山教堂。
◀高聳氣派的柯林斯式雙排石柱

## 喀山教堂 Казанский собор / Kazan Cathedral, St. Petersburg 1801–11

興建於十九世紀初期的喀山教堂，坐落於聖彼得堡的涅瓦大街旁，是成熟古典主義的代表作品。喀山教堂的設計靈感來自梵諦岡聖彼得大教堂的建築風格——柱廊式門廊的主樓與左右對稱的長廊，這是來自保羅一世的特別旨意。俄羅斯建築師伏洛尼欣 (А. Н. Воронихин / A. N. Voronikhin, 1759–1814) 運用教堂左右兩側高聳擎天的柯林斯式雙排石柱，以襯托出喀山教堂的氣宇不凡。

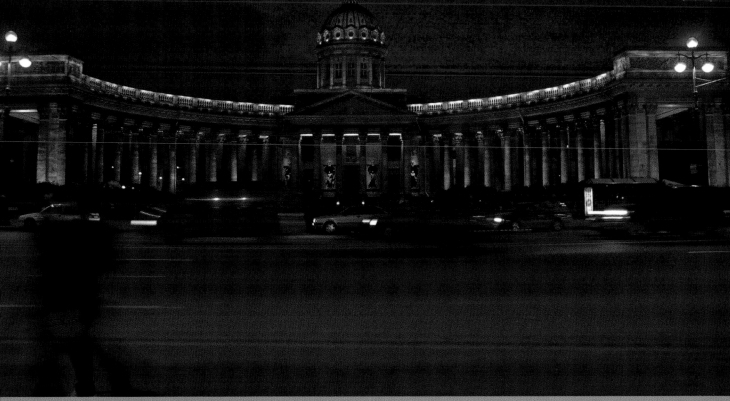

▲喀山教堂夜景 (ShutterStock)

**04　向古典致意**

## 亞歷山大劇院 Александрийский театр / Alexandrinsky Theatre, St. Petersburg 1828–32

離喀山教堂不遠處，緊鄰涅瓦大街旁的奧斯特廣場 (Площадь Островского / Ostrovsky Square) 上的凱薩琳女皇雕像後方，矗立著一座規模龐大的古典式建築——亞歷山大劇院，這是由大師羅西 (Carlo Rossi, 1775–1849) 所設計。當初羅西為了建立風格整齊的建築群，他在劇院兩側各設計兩棟飾有古典廊柱風格的安尼史卡涼亭 (Аничков дворец / Anichkov Palace) 與公共圖書館 (Российская национальная библиотека / Russian National Library)。

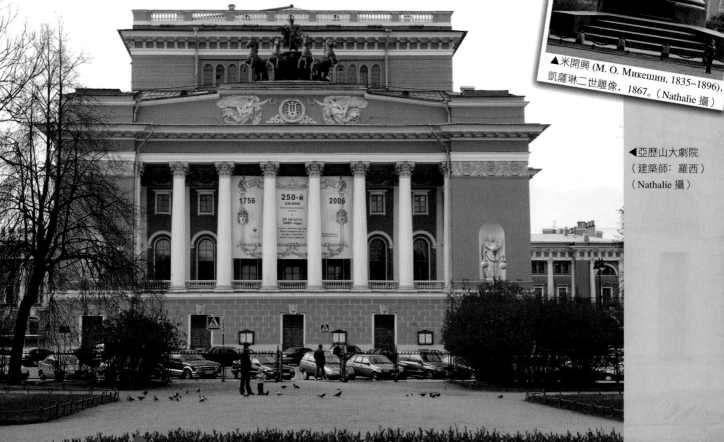

▲米開興 (M. O. Микешин, 1835–1896)，凱薩琳二世雕像，1867。（Nathalie 攝）

◀亞歷山大劇院
（建築師：羅西）
（Nathalie 攝）

亞歷山大劇院後方連接兩排飾有多立克式柱頭建築所形成的修長街道，稱為羅西街。如此一來，以亞歷山大劇院為中心，形成了古典風格的主題廣場。筆者在撰寫博士論文期間，特別喜愛在離開公共圖書館後，歇坐在凱薩琳女皇雕像旁享受北國罕見的陽光。

除了奧斯特廣場及周遭建築群之外，藝術廣場旁的米海伊洛宮（現改為俄羅斯博物館）、宮殿廣場的凱旋門及兩側延伸的海軍大樓，皆為古典風格建築師羅西的代表作。

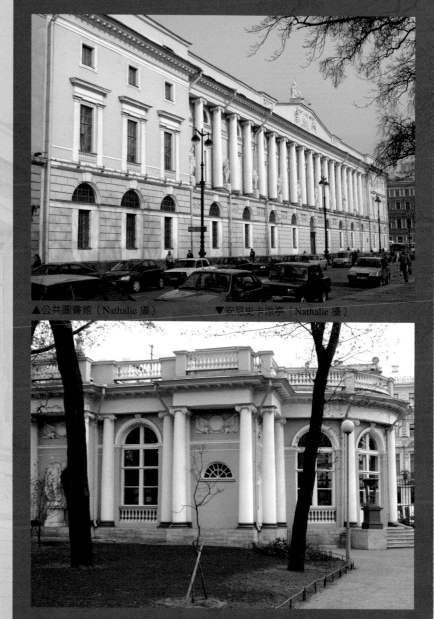

▲公共圖書館（Nathalie 攝）　　　　▼安尼史卡涼亭（Nathalie 攝）

## 米海伊洛宮 Михайловский дворец / Mikhailovsky Palace, St. Petersburg 1819–23

俄羅斯博物館原本為米海伊洛大公的官邸，早在 1798 年米海伊洛大公誕生時，他的父皇保羅一世開始為他儲存未來興建官邸的預備金。因此當大公年滿 21 歲時，繼任的亞歷山大一世，動用這筆儲存已久的預備金，為自己的小弟修建這棟古典主義風格的米海伊洛宮。整個宮殿的建造過程從 1819 至 1825 年持續了 7 年，這正是羅西建築生涯的高峰時期。宮殿外觀裝飾著雅緻的柯林斯式柱頭，在謹守秩序、和諧的古典規範之下，白色的廊柱及半露柱在金黃色的牆面陪襯下對稱排開，使整棟建築顯得相當高貴典雅。

## 俄羅斯博物館 Государственный Русский Музей / The Russian Museum, St. Petersburg

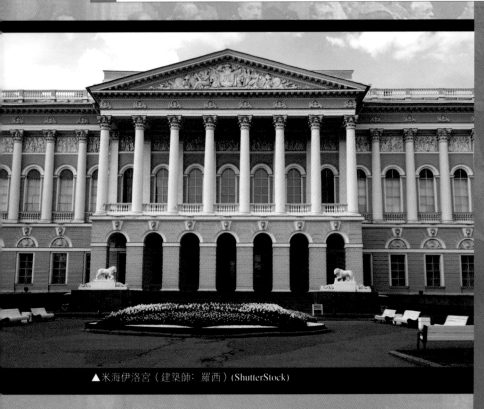

▲米海伊洛宮（建築師：羅西）(ShutterStock)

十九世紀末期，米海伊洛宮在尼古拉二世的授意下，轉型為對外開放的公共展覽館。為了符合博物館展廳的特別需求，米海伊洛宮在年輕建築師斯溫的帶領下，進行改建工程。重建之後的宮殿在 1898 年正式開幕，這是第一座以收藏本國藝術家作品為主的博物館。博物館早期以收藏

**俄羅斯，這玩藝！**

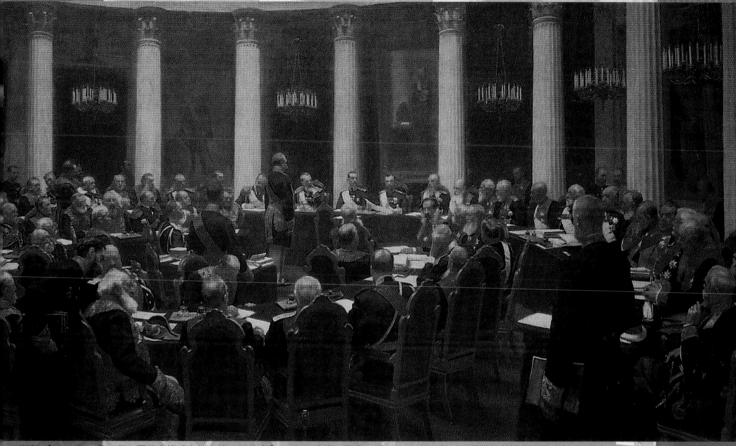

▲列賓，【1901 年 5 月 7 日，國務會議成立以來第一百日慶】，1903，油彩、畫布，400×877 cm，聖彼得堡俄羅斯博物館藏。

油畫、版畫及民間工藝品為主，不少收藏品來自於各個博物館及皇家、貴族們的捐獻。熱愛藝術的公爵夫人傑尼舍瓦豐富了不少水彩與素描的館藏。如今俄羅斯博物館成為前往聖彼得堡觀光必然參訪的景點。館內各展覽廳以風格與時代區分，從古俄羅斯聖像畫到當代藝術皆有收藏。來一趟俄羅斯博物館，必定能對俄羅斯整體藝術發展，有更加深刻的了解。

04　向古典致意

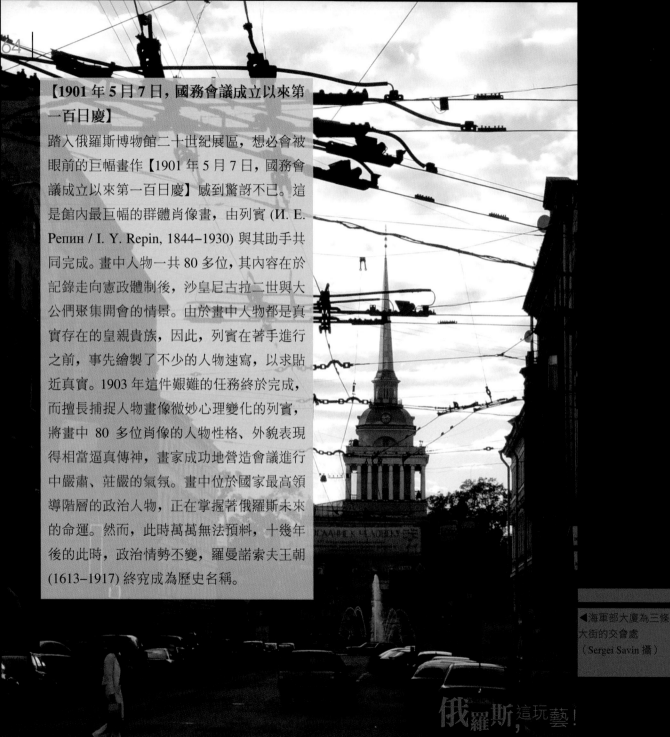

**【1901 年 5 月 7 日，國務會議成立以來第一百日慶】**

踏入俄羅斯博物館二十世紀展區，想必會被眼前的巨幅畫作【1901 年 5 月 7 日，國務會議成立以來第一百日慶】感到驚訝不已。這是館內最巨幅的群體肖像畫，由列賓 (И. Е. Репин / I. Y. Repin, 1844–1930) 與其助手共同完成。畫中人物一共 80 多位，其內容在於記錄走向憲政體制後，沙皇尼古拉二世與大公們聚集開會的情景。由於畫中人物都是真實存在的皇親貴族，因此，列賓在著手進行之前，事先繪製了不少的人物速寫，以求貼近真實。1903 年這件艱難的任務終於完成，而擅長捕捉人物畫像微妙心理變化的列賓，將畫中 80 多位肖像的人物性格、外貌表現得相當逼真傳神，畫家成功地營造會議進行中嚴肅、莊嚴的氣氛。畫中位於國家最高領導階層的政治人物，正在掌握著俄羅斯未來的命運。然而，此時萬萬無法預料，十幾年後的此時，政治情勢不變，羅曼諾索夫王朝 (1613–1917) 終究成為歷史名稱。

◀海軍部大廈為三條大街的交會處
（Sergei Savin 攝）

俄羅斯，這玩藝

## 海軍部大廈 Адмираптейство / Admiralty, St. Petersburg 1806–19

從宮殿廣場穿過涅瓦大街，來到亞歷山大公園的噴泉前方，很難不被眼前高聳的塔樓吸引，這是由著名帝國主義建築師紥哈洛夫 (А. Д. Захаров / A. D. Zakharov, 1761–1811) 在 1806 至 1811 年間重新設計而成的海軍部大廈。其實早在聖彼得堡奠基之時，彼得大帝就已示意在彼得保羅要塞對岸不遠處的涅瓦河畔，興建一座具有防禦工事作用的堅強堡壘。在經過多次整修後，紥哈洛夫的海軍部大廈成為我們現在看到的樣貌。海軍部正面寬 406 公尺，與具有早期古典主義風格的科學院隔岸相對。主樓上方矗立著高達 72 公尺的尖頂，頂端為純金打造的船隻造形——這是聖彼得堡主要的象徵標誌之一。值得一提的是，原本彼得大帝構想海軍部將成為城市發展中心，因此特別修建了三條交會於總部塔樓的放射狀大道。雖然歷史的發展並非如其所願，市中心最後僅朝向其中一條——涅瓦大街延伸出去。然而三條筆直交會的街道，倒是成了初次前往聖彼得堡，擔心迷路的外地人之最佳地標。

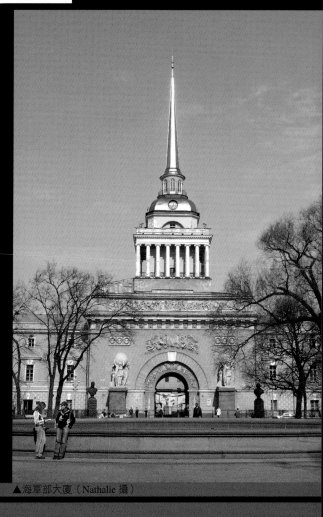

▲海軍部大廈（Nathalie 攝）

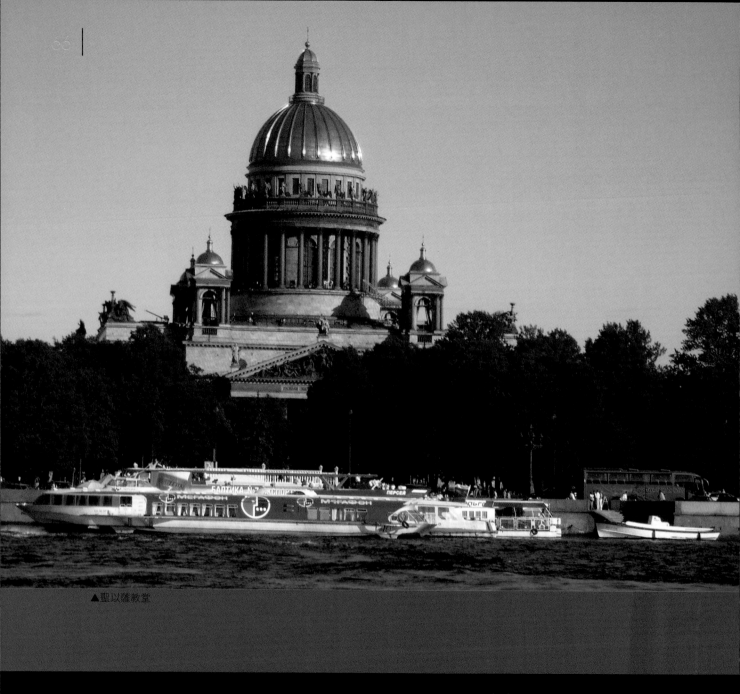

▲聖以薩教堂

俄羅斯，這玩藝！

## 聖以薩教堂 Исаакиевский собор / Saint Isaac's Cathedral, St. Petersburg 1817–57

後古典主義建築師蒙非朗 (Auguste Ricard de Montferrand, 1786–1858) 的代表作。聖以薩教堂以複雜的裝飾雕刻及精緻鑲嵌藝術聞名。教堂的頂端開放參觀，站在巨型大理石迴廊上可眺望市區，視野極佳。迴廊上方頂著一座金光閃耀的穹形大圓頂，其周圍環繞四座同樣閃耀的小圓頂。金碧輝煌的光芒，將聖以薩教堂襯托得更加高貴尊榮。

聖以薩教堂內部擁有珍貴的彩繪天花板及鑲嵌壁畫，主殿中的白色義大利大理石面上，裝飾著聖徒畫像與精緻的金黃雕刻聖像，柯林斯式半露柱的牆面設計與昂貴的花崗石柱，讓人猶如錯置在羅馬教堂之中。富麗堂皇、令人嘆為觀止的裝飾手法，為俄羅斯教堂藝術增添了美麗的一頁。

▶裝飾於教堂四面牆角的寓意式人物雕像，分別代表信念、睿智、力量、平等（Sergei savin 攝）

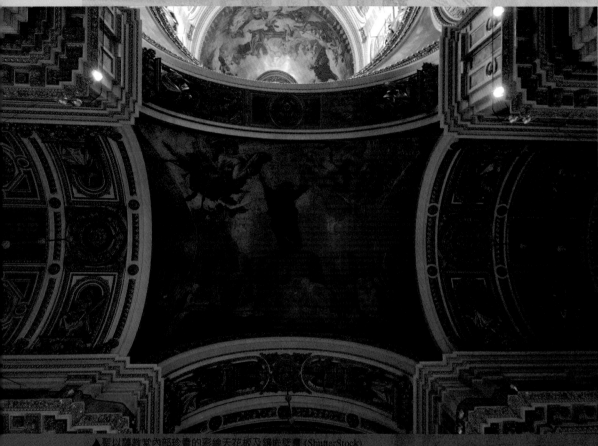

▲聖以薩教堂內部珍貴的彩繪天花板及鑲嵌壁畫 (ShutterStock)

▲精美的彩繪天花板及鑲嵌壁畫 (ShutterStock)

## 莫斯科成熟時期的古典主義建築

想要感受一下莫斯科十九世紀初期成熟的古典主義風貌嗎？不妨來一趟練馬廣場 (Манежная площадь / Manege Square) 與廣場旁的舊莫斯科大學城，進行一趟古典風格之旅！莊嚴隆重、和諧統一的建築風格，必會帶給你完全不同的視野享受！

俄羅斯，這玩藝！

## 中央展示中心 Центральный выставочный зал «Манеж» / Manezh Central Exhibition Hall, 1817

練馬廣場上一端，矗立著一座規模龐大，外型輪廓簡潔大方的古典主義建築。這棟以巨型多立克長廊為主體的中央展示中心，是莫斯科目前的大型藝術展覽場所之一。這棟原先作為室內練馬場之用的偌大空間，可以同時容納 2000 位士兵，因此這裡經常作為士兵操練及各項軍事演習用途之地。

▼中央展示中心（建築師：鮑威 O. И. Бове / Joseph Bové, 1784–1843）

## 莫斯科大學城

與練馬廣場及中央展示中心平行的馬赫大街，在十八世紀末十九世紀初期，進行了一項大規模的莫斯科大學修建計畫：沿著蒙赫大街興建了數棟古典主義風格的建築。其中包括主樓（舊莫斯科大學）、教學大樓、教堂、圖書館等，整個區域儼然是一座功能健全的大學城。

在這片新興的建築群中，其中又以規模最為龐大的舊莫斯科大學，作為莫斯科古典主義的代表作。這座輪廓明確、造形簡約的建築，在 1812 年曾遭受拿破崙軍隊的嚴重毀壞，目前保留至今的是由建築師日良基爾 (Д. И. Жилярди / D. I. Giliardi, 1785–1845) 於 1817 年重建的版本。另一棟離主樓不遠處的新莫斯科大學（由於興建較晚，因此當代人稱之為新的，又稱教學大樓）出自於古典主義風格大師特利尼 (Е. Д. Тюрин / Y. D. Tyurin, c. 1793–1875)，據說特利尼對於能夠為莫斯科大學服務，深感榮耀，因此他甚至不支薪地完成這項任務。同樣具有嚴格古典主義風格的教學大樓，其正面飾有希臘建築常見的愛奧尼亞柱頭。目前為莫斯科大學新聞系。

### 莫斯科大學

1755 年建立之初，教室設於紅場側邊的樓房（現已拆除，原地重建為當今的歷史博物館）。十八世紀末期，在練馬廣場旁，興建一片具有嚴肅古典風格，規模龐大的莫斯科大學校區。我們現在熟悉的莫大，則是史達林時期摩天高樓計畫中的其中一棟。至於現今位於市區的舊校區，仍隸屬莫斯科大學。

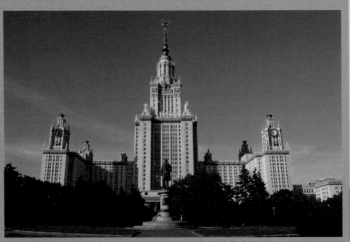

▶教學大樓，1837 年重建。前方銅像為莫斯科大學創始者羅曼諾索夫（1957，雕刻家：柯茲洛夫斯基）

▲現在我們熟悉的莫大，是史達林時期摩天高樓計畫中的一棟 (ShutterStock)

俄羅斯，這玩藝！

04　向古典致意

## 中央革命博物館 Государственный музей Революции / Central Museum of the Revolution

位於特維爾大街 (Тверская улица / Tverskaya Street) 上的中央革命博物館，在 1917 年之前，曾經是莫斯科著名的休閒俱樂部。由於該組織之規劃與休閒方式充滿濃厚的英式品味，因此又稱為「英國俱樂部」(Московский Английский клуб / the English Club)。採用會員制的英國俱樂部，僅允許男士進入，內部設有撞球廳、交誼廳、閱讀室及唯一合法的賭場，不少上流社會人士喜愛聚集於此，暢談政治議題 (據說沙皇為了了解最新的民意動向，還會悄悄派遣心腹來此，探察談話議題)。著名的詩人普希金及大文豪托爾斯泰 (Л. Н.

▼中央革命博物館

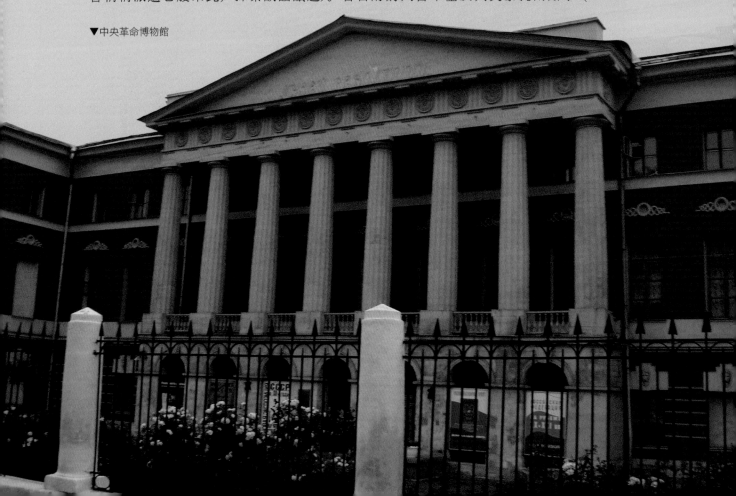

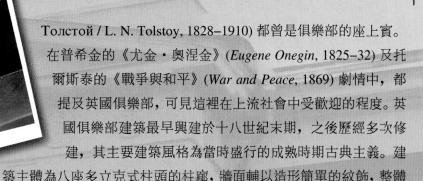

▲英國俱樂部門前的石獅

Толстой / L. N. Tolstoy, 1828–1910) 都曾是俱樂部的座上賓。

在普希金的《尤金・奧涅金》(*Eugene Onegin*, 1825–32) 及托爾斯泰的《戰爭與和平》(*War and Peace*, 1869) 劇情中，都提及英國俱樂部，可見這裡在上流社會中受歡迎的程度。英國俱樂部建築最早興建於十八世紀末期，之後歷經多次修建，其主要建築風格為當時盛行的成熟時期古典主義。建築主體為八座多立克式柱頭的柱廊，牆面輔以造形簡單的紋飾，整體外觀線條簡明統一，建築前方大門飾有兩座小石獅，模樣十分可愛。

## 托爾斯泰與英國俱樂部

托爾斯泰和普希金年輕時為英國俱樂部的座上賓。據說有一次，托爾斯泰在和外地來的軍官進行一次賭博性的撞球比賽中輸了 1000 盧布，這在當時來說是一筆為數不小的數目，托爾斯泰本來打算用這筆錢作為迎娶索菲亞的結婚基金。然而，若付不出款項，將會被「英國俱樂部」列入拒絕往來的黑名單，這對於講求誠信、榮譽的貴族階級來說，是一件顏面盡失的事情。幸好當時《俄羅斯消息報》的社長慷慨解囊，才化解了托爾斯泰這次的金錢危機。而交換的條件就是 1863 年托爾斯泰完成的中篇小說《哥薩克人》(*Cossacks*) 的出版權。

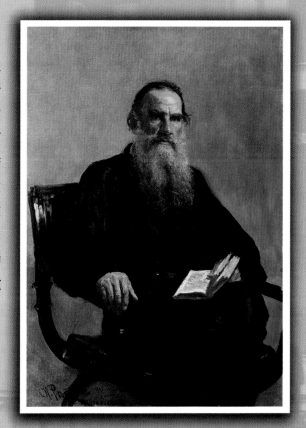

▶列賓，【托爾斯泰肖像】，1887，油彩、畫布，124 × 88 cm，莫斯科特列恰可夫畫廊藏。

# 05　都會的政治、藝文中心
## ——廣場文化

廣場在俄國人的生活中，一直占有重要的地位。它可以作為民眾表達意見的集會場所，也可以是消磨時光的娛樂天地，或是三五好友約會見面時的地標。當然在熙來攘往的廣場上，也有人期盼浪漫的夢幻奇遇與令人難忘的邂逅……。總之，在每個俄國城市中，總有幾處讓人流連忘返的美麗廣場。

### 紅場——美麗的廣場 Красная площадь / Red Square, Moscow

位於克林姆林宮城牆外的紅場，是全球最為知名的廣場之一。早在十七世紀這片位於莫斯科河畔空曠的高地，已經被當地人稱之為「紅」的廣場。

長久以來，紅場一直作為商業繁忙的集散中心，它不但是接待與歡送遠道而來賓客的重要場所，也是各種重大節慶與遊行的中心。紅場上那座有著七彩繽紛、層層相疊的洋蔥頭式屋頂，彷彿來自童話夢幻世界的聖瓦西里教堂，更成為俄羅斯知名的傳統建築象徵。

> **紅場**
> 在斯拉夫語中，「紅」色 красный 即是「美麗」 красивый 的意思。因此紅場的意思就是美麗的廣場。

在俄國歷史中，紅場一直是重大歷史事件的舞臺：
1612 年民族英雄米寧與波札爾率領軍隊在此擊退
波蘭人，然而兩百年後，拿破崙卻在這裡舉行盛大
的閱兵儀式。由此可見，紅場與俄羅斯歷史脈動緊
緊地連繫在一起。

▲民族英雄米寧與波札爾紀念碑（1804–18，雕刻家：馬爾托斯）
И. Л. Мартос / I. P. Martos, 1754–1835）

◀聖瓦西里教堂 (1555–61) 與
白色圓形宣諭臺

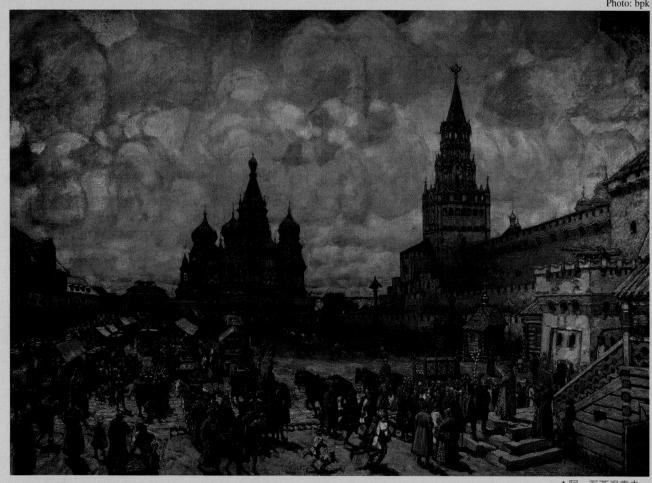

在聖瓦西里教堂前方的白色圓形宣諭臺，除了作為宣告沙皇新法令的場合之外，同時也是當眾斬首的行刑場。蘇里科夫的巨幅歷史畫作【禁衛軍臨刑的早晨】即是以紅場作為事件的背景：因背叛彼得大帝而被處以極刑的禁衛軍，在臨刑的清晨聚集在紅場上的宣諭臺旁與親人訣別。

▲阿‧瓦西涅索夫，【十七世紀後半期的紅場】，1925，油彩、畫布，122 × 177.5 cm，莫斯科歷史與城市重建博物館藏。

俄羅斯，這玩藝！

Photo: Scala

## 蘇里科夫 В. И. Суриков, 1848–1916

　　俄羅斯著名的歷史畫家，其作品多為巨幅的歷史題材。蘇里科夫對於歷史考據的嚴肅態度反映在其畫作中人物的穿著與場景上，一絲不苟的嚴謹作畫精神，讓蘇里科夫獲得極高評價。

▶蘇里科夫，【自畫像】，1913，油彩、畫布，莫斯科特列恰可夫畫廊藏。

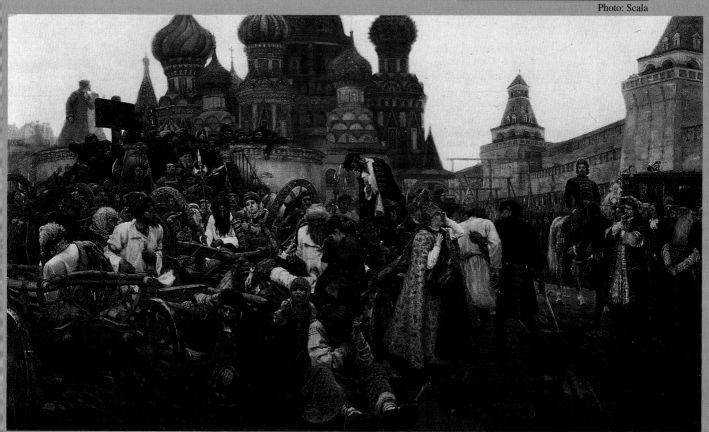

▲蘇里科夫，【禁衛軍臨刑的早晨】，1881，油彩、畫布，218×379 cm，莫斯科特列恰可夫畫廊藏。

▲復活門

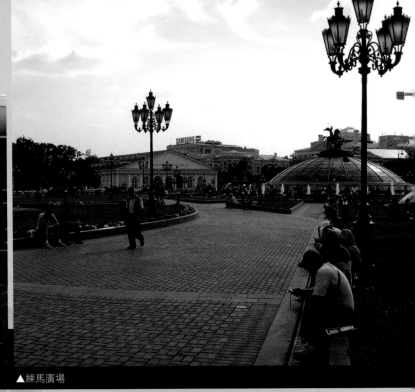

▲練馬廣場

### 練馬廣場 Манежная площадь / Manege Square, Moscow

從紅場穿越歷史博物館旁側的復活門，沿著克里姆林宮城牆外的亞歷山大公園前進不遠處，映入眼簾的是一處占地廣大的練馬廣場。廣場一側，有兩座風格迥然不同的飯店——折衷主義的「民族飯店」(Гостиница Националь / Hotel "National", 1903) 及嚴肅蘇維埃風格的「莫斯科飯店」(1933–35)。廣場另一端則為大型室內練馬場（現為中央展示中心）。相較於紅場悠久的歷史與特殊政治背景，練馬廣場顯得年輕許多。少了歷史上的負擔，這裡多了些時尚的動感與悠閒的人文情懷。練馬廣場的構想出現於 1812 祖國戰爭後的都市重建計畫案中，其主要功用為巨型室內練馬場的戶外廣場。近年來莫斯科政府進行練馬廣場地下商場重建計畫，在上方這片廣闊的廣場上裝飾美麗的藝術燈與可以探視下方百貨公司的半圓形玻璃屋頂。每當夜幕低垂，練馬廣場上的璀璨燈火亮起，與周遭亮燈的建築群

俄羅斯, 這玩藝！

相互輝映。微微閃爍的燈光，猶如繁星點點，顯得格外迷人，也因此成為莫斯科市民晚上
約會、談天的最佳場所。

### 普希金廣場 Пушкинская площадь / Pushkin Square, Moscow

莫斯科主要商業大道特維勒斯基大道兩旁，規劃
了幾處幽靜的小廣場，其中又以普希金廣場最為
著名。廣場位於交通繁忙的街道中間，在面積不
大的空間裡矗立著低頭沉思、表情憂鬱的普希金
像，雕像四周圍繞座椅。在喧擾的汽車、行人匆
促快行的繁忙都市生活中，為行人提供了一處喘
息的空間。

▲牆面上精巧的浮雕與藝術欄杆

▼折衷主義的民族飯店

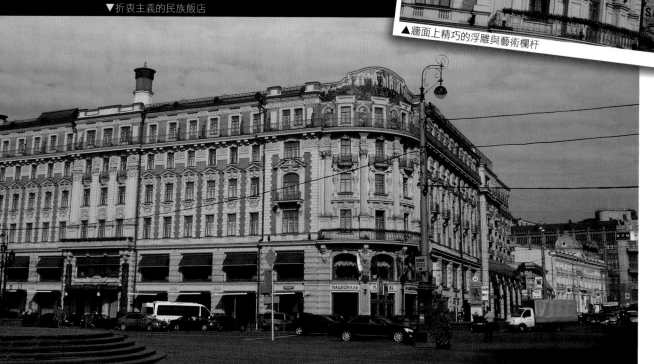

## 宮殿廣場 Дворцовая площадь / Palace Square, St. Petersburg

位於昔日舊都聖彼得堡市的宮殿廣場，由冬宮博物館、司令參謀總部、禁衛軍團及廣場中央飾有天使造形的亞歷山大石柱 (Александровская колонна / Alexander Column) 組成。在長達兩百多年的時光裡，這裡曾是俄羅斯政治與文化的中心。長條綿延的司令參謀總部，將宮殿廣場與外面世界隔離起來，莊嚴肅穆的古典主義建築風格，在通往涅瓦大街的拱門上方，裝飾著「勝利女神之光榮戰車」雕刻群。駿馬蓄勢待發，往前奔跑的氣勢，為宮殿廣場增添了不少激昂的氣勢。

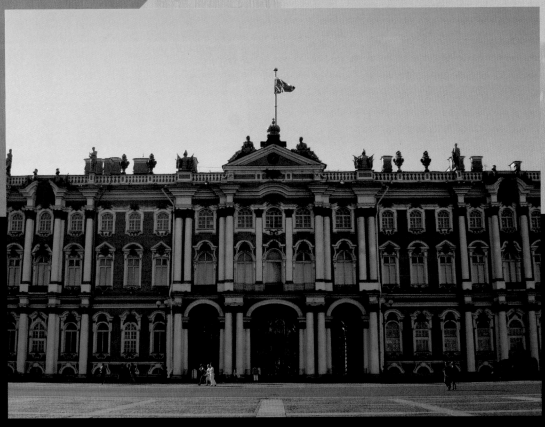

◀冬宮博物館

俄羅斯，這玩藝！

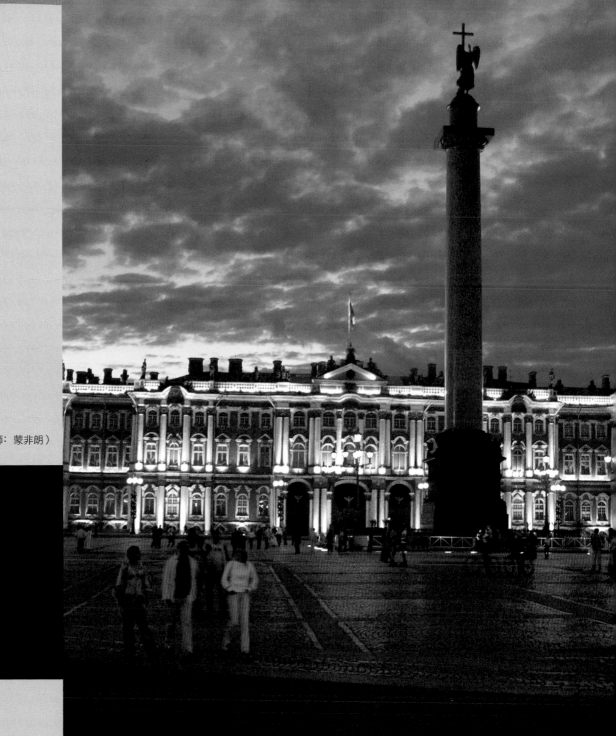

亞歷山大石柱（建築師：蒙非朗）
Sergei Savin 攝

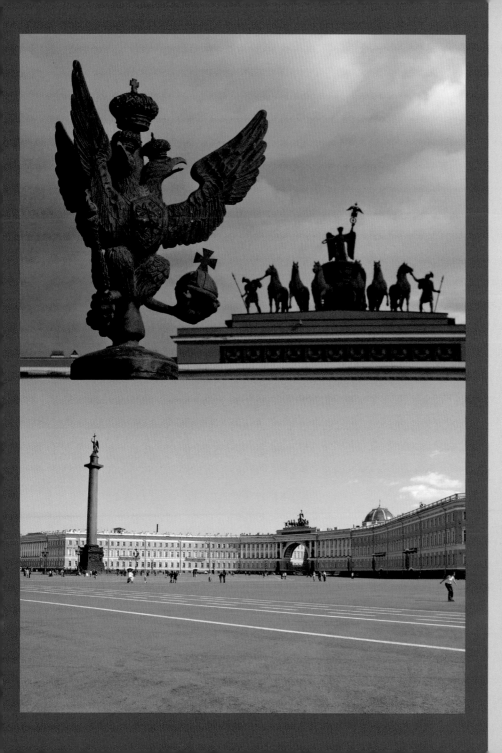

◀（上）代表昔日皇室光榮的雙頭鷹與【勝利女神之光榮戰車】

◀（下）司令參謀總部（建築師：羅西）（Nathalie 攝）

▶從涅瓦大街前往藝術廣場上的「歐洲飯店」（1875）

位於涅瓦大街左側，「歐洲飯店」後方。藝術廣場面積不大，四周建築圍繞、樹蔭濃密，廣場中央矗立著瀟灑姿態的普希金雕像。由於藝術廣場居於小歌劇廳、俄羅斯博物館、俄羅斯人種博物館與大音樂廳四座重要的藝術場所的中心，因此每天經由廣場穿梭趕往聆聽音樂、觀賞戲劇表演或展覽的民眾絡繹不絕。廣場中心的普金希雕像，出自於俄羅斯知名雕刻家阿尼庫申（M. K. Аникушин / M. K. Anikushin, 1917–1997）之作。不同於莫斯科普希金廣場上憂鬱沉思的詩人形象，聖彼得堡藝術廣場上的偉大詩人雕像則顯得瀟灑自若，其才氣風情表露無遺，是市民相當喜愛的雕像之一。

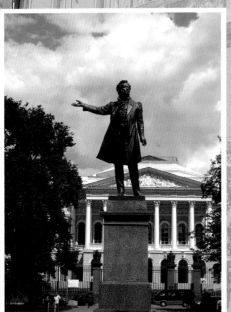

▲藝術廣場上的普希金雕像（1957，雕刻家：阿尼庫申）

## 康士坦伯廣場 Площадь Коннетабля / Connetable Square

位於藝術廣場不遠處的康士坦伯廣場，為工程堡南側出口。廣場四周人工運河圍繞，僅以石橋與工程堡連接。如此嚴密的設計，是為了增強工程堡的防禦工事與安全。康士坦伯廣場中央矗立彼得一世的紀念雕像，這座由拉斯特列里設計的巨形青銅像，完成於 1745 至 1747 年，然而，直到 1800 年才由保羅一世下令放置於此。

雕像基座兩方飾有以彼得大帝和瑞典激戰的北方戰爭為主題的高浮雕，完成於十九世紀初。有趣的是，在「甘古特戰役」

### 神祕的碉堡

工程堡（Инженерный замок / Engineer Castle，又稱米海伊洛城堡），是聖彼得堡最具神祕色彩的地方。1801 年 3 月 12 日，城堡內上演著一場殘酷的宮廷鬥爭──保羅一世在自己下令建造的嚴密「碉堡」內，被刺殺身亡。這段歷史，使得工程堡長期以來，籠罩著一股詭譎、莫名不安的氣氛。工程堡四周為人工運河環繞，南側前方建有空曠的康士坦伯廣場，在護城河的環繞下，工程堡猶如置身於市中心內的獨立小島。

◀工程堡北側
與莫伊卡河

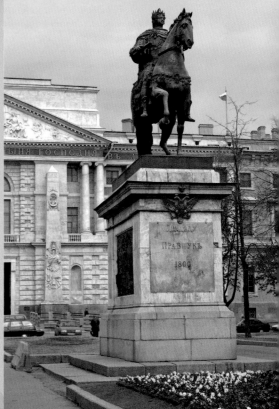

▲▲彼得一世的紀念雕像（1745–47，雕刻家：拉斯特列里）
▲高浮雕：甘古特戰役 (1714) 局部（Nathalie 攝）

俄羅斯，這玩藝！

的浮雕中，明顯可見落水船員的腳被許願者磨得閃閃發亮，這是彼得堡著名的「許願景點」之一。據說只要磨亮船員的腳，願望就會實踐，口耳相傳之下，那發亮的腳丫也就越發閃耀了。

## 以薩廣場 Исаакиевская площадь / St Isaac's Square, St. Petersburg

以薩廣場是聖彼得堡建城時的三大開發中心之一。這裡與涅瓦河左岸的十二月黨人廣場 (Площадь декабристов / Decembrists Square) 及鄰近的海軍部大廈結合成一個完整的綜合建築群。

▶聖以薩教堂
（Sergei Savin 攝）

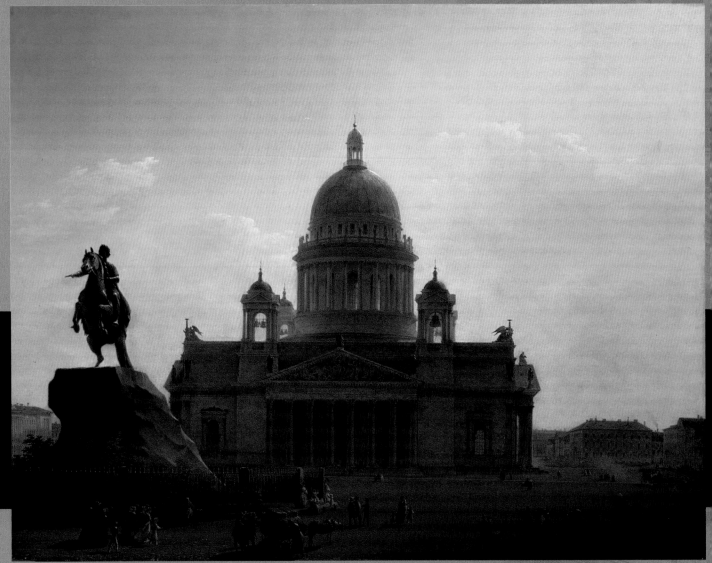

▲十九世紀中期的以薩廣場前方一片空曠。伏洛皮耶夫，【聖以薩教堂與彼得一世銅像】，1844，油彩、畫布，聖彼得堡俄羅斯博物館藏。

俄羅斯,這玩藝！

廣場與教堂名稱來自於聖徒以薩。聖以薩教堂是俄羅斯十九世紀中期，氣勢最為磅礴雄偉的大型教堂之一，由名建築師尼古拉·耶斐蒙夫在市議會大樓（瑪莉宮）對面興建而成。在市議會大樓與聖以薩教堂中間，為著名的俄皇尼古拉一世騎馬銅像。設計師柯洛德 (П. К. Клодт / P. K. Klodt, 1805–1867) 以兩點達成平衡的微妙技法，既展現其輕盈、優雅的騎馬姿態，又無須遷就「後方的裝飾物」，為青銅雕像中的難得傑作，令人嘖嘖稱奇。

## 後方的裝飾物

一般作勢奔馳的騎馬雕像，前蹄往往上揚，無法著地。然而為了達到整體平衡，雕塑家經常採用三點著地的方法：在雕像後方加上用以平衡重心的裝飾物（【青銅騎士】的馬尾巴與蛇）。而由彼得·柯洛德所設計的尼古拉一世騎馬銅像，僅以兩點著地，就可以達到平衡，其高超的技巧，被視為青銅雕像中難得的傑作。

▲【青銅騎士】的馬尾巴與蛇

▼尼古拉一世騎馬銅像（1856–59，雕塑家：柯洛德）
（Nathalie 攝）

▼尼古拉一世騎馬銅像（局部）與聖以薩教堂
（Sergei Savin 攝）

以薩廣場側旁矗立著一棟美麗的建築——亞斯托利亞飯店 (Гостиница Астория / Hotel Astoria)，這棟聞名遐邇的五星級飯店修建於 1911 至 1914 年，至今已有 90 多年的歷史，為建築師禮德瓦列 (Ф. И. Лидваль / J. F. Lidval, 1870–1945) 知名的代表傑作。雖然亞斯托利亞飯店新藝術風格的外觀與以薩廣場周邊建築迥然不同，然而，優雅細緻中帶有貴族般氣息的建築樣貌，卻也毫不突兀地融合在以薩廣場建築群中。

## 十二月黨人廣場 Площадь декабристов / Decembrists Square, St. Petersburg

與以薩廣場聯結的十二月黨人廣場，位於涅瓦河左岸，與聖彼得堡大學相對。

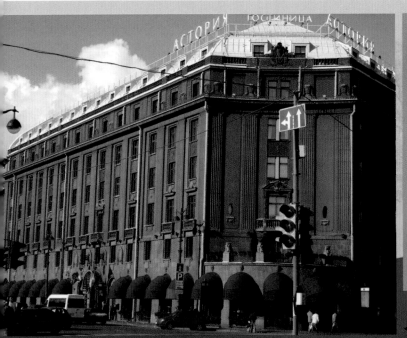

◀亞斯托利亞飯店（建築師：禮德瓦列）

### 殞落的天才——葉謝寧

緊臨亞斯托利亞飯店的 Angleter 飯店外牆一角，懸掛著俄羅斯二十世紀初期著名詩人葉謝寧紀念碑。1925 年 12 月 28 日，葉謝寧在 Angleter 飯店的客房中被發現上吊自殺。這位深受俄國人喜愛的詩人，戲劇性地結束了年輕的生命。在自殺的前一天，葉謝寧以鮮血寫下他生命中最後一首詩篇：

再見，我的朋友，再見
我親愛的，你在我的心中
命中注定要分離……

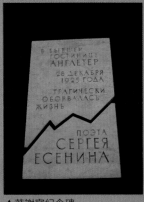

▲葉謝寧紀念碑

俄羅斯，這玩藝！

【青銅騎士】（彼得大帝），是法國著名雕刻家法爾柯內 (É. M. Falconet, 1716–1791) 的知名作品。這裡彼得大帝騎著作勢奔跑的駿馬，昂頭直視前方，充滿自信的表情與堅毅不悔的精神，就如同他帶領俄羅斯走向進步開明的新國度一樣。法爾柯內將彼得大帝建城之初的壯志豪情，貼切地呈現出來。普希金曾在詩篇中稱這尊彼得大帝騎馬像為「青銅騎士」，因此，【青銅騎士】就成為這座雕像大家熟知的另一個名稱。

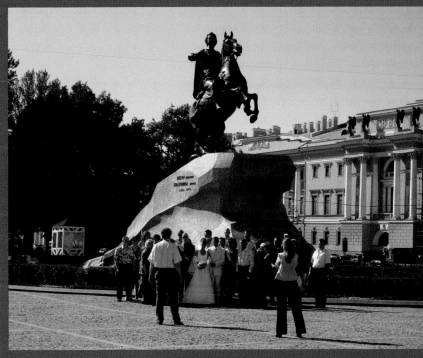

▲【青銅騎士】是熱門的婚禮拍攝地點
◄十二月黨人廣場及【青銅騎士】（1782，雕刻家：法爾柯內）
（Nathalie 攝）

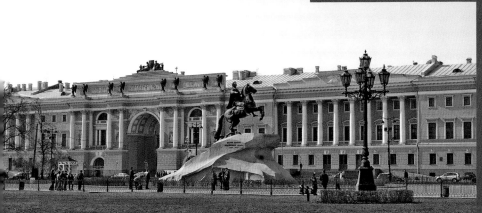

# 06  世紀末的奢華
## ——俄羅斯新藝術風格

漫步在俄國街頭，除了逛街購物之外，不要忘了瀏覽四周的城市景觀。像是造形獨特，飾有鑲嵌壁畫、奇特動物雕飾或是彩繪玻璃的建築，各具風情的設計表現，必定讓你目不暇給、大飽眼福。如此具有高度藝術價值與創意的風格，就是十九世紀末期 (1890–1910) 風行全歐洲的「新藝術」(Art Nouveau) 建築。

「新藝術」深受當時俄國商賈階級的喜愛，其流傳之廣，甚至在省會城鎮都可見其蹤跡。然而其中最具代表性的新藝術建築，仍舊集中在莫斯科與聖彼得堡這兩大都會。

◀聖彼得堡「新藝術」涅瓦大街 72 號

俄羅斯,這玩藝！

## 莫斯科的新藝術建築

來到莫斯科，除了參觀著名的景點之外，建議你不妨走進市區內幽靜的巷弄，這裡聽不到喧鬧的都市吵雜聲，也沒有急促的生活步調，在樓層不高的巷弄間，可以看見許多別具風格的獨棟別墅。受到十九世紀後半期經濟蓬勃發展的影響，作為全俄羅斯商業城市中心的莫斯科，出現了許多經商致富的權貴階級。風格獨特又富有藝術品味的新藝術建築，符合了新貴階級的身分要求。因此在十九世紀末的莫斯科街頭，一棟棟別出心裁的新藝術建築，頓時成為時尚的代表。

▶ 雅羅斯拉夫車站
（1902，建築師：舍赫切里）

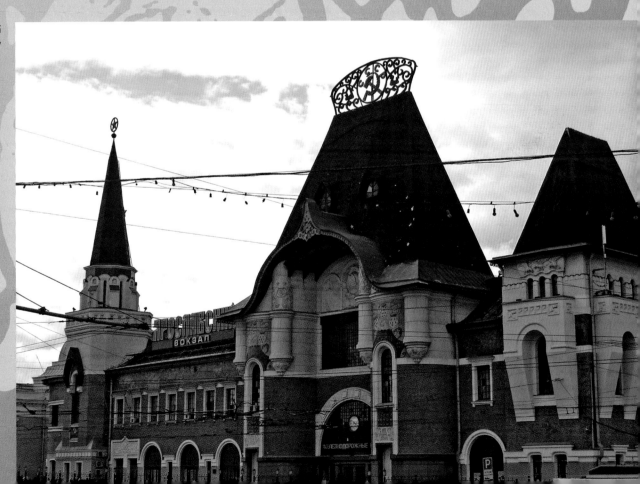

▲魯畢史斯基別墅 (1900–04)

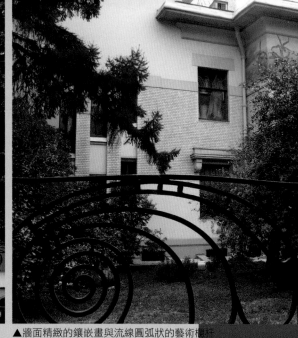
▲牆面精緻的鑲嵌畫與流線圓弧狀的藝術欄杆

### 魯畢史斯基別墅 Особняк С. П. Рябущинского / S. P. Ryabushinsky's Mansion-A. M. Gorky House Museum

魯畢史斯基別墅（現為高爾基博物館）為舍赫切里 (Ф. О. Шехтель / F. O. Schechtel, 1859–1926) 最知名的代表作。建築物外牆上方鑲有紫色調的植物紋樣，弧線圓滑的造形，搭配新藝術最常見的弧狀卷曲的鐵鑄欄杆及窗臺。如此造形新穎又不失藝術品味的新藝術獨棟別墅，一時之間受到追求生活質感的上流社會青睞，成為流行時尚的表徵。

### 馬洛索夫別墅 Особняк З. Г. Морозова / Zinaida Morozova House, 1893–98

離魯畢史斯基別墅不遠處，佇立著一座帶有維多利亞哥德式外形的私人別墅，這是當時著名的企業家馬洛索夫委託年輕的建築師舍赫切里所設計。由於馬洛索夫的完全信任，因此建築師在這棟建築得以充分展現自己無限的想像與創造能力。

俄羅斯，這玩藝！

## 舍赫切里 Ф. О. Шехмель, 1859–1926

　　建築師，新藝術浪潮中的最佳代表人物。舍赫切里多為當時富貴的商人設計私人別墅。他擅長將各種不同風格的基本元素融合運用於建築中，像是哥德式的塔樓、鑲嵌畫、波浪漩渦、玻璃等。舍赫切里的設計風格優雅，富有創意，不追求驚世駭俗的誇張表現與過度繁瑣的裝飾，深受當時人們的喜愛。

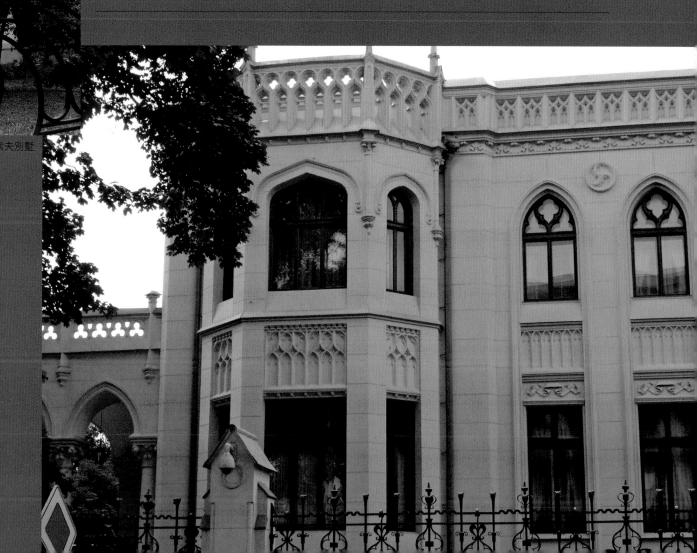

▶馬洛索夫別墅

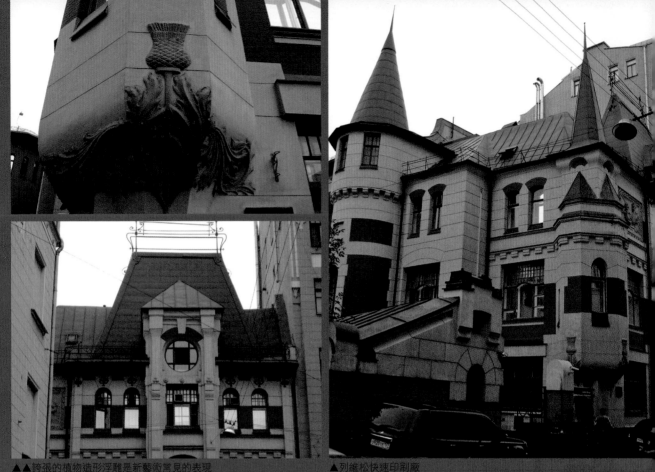

▲▲誇張的植物造形浮雕是新藝術常見的表現
▲列維松快速印刷廠正面

▲列維松快速印刷廠

## 列維松快速印刷廠 Здание скоропечатни А. А. Левенсона / Levenson Printshop, 1900

另一棟舍赫切里知名的新藝術建築，坐落在熱鬧的特維爾大街一側的巷弄中。這棟造形獨特的建築物，原本為莫斯科著名的印刷廠。建築側邊為仿哥德塔樓的陽臺，其頂端搭配尖頂的屋簷，下方則為卷曲的植物造形裝飾。建築的一樓、二樓有寬敞的大型玻璃，這是新藝術風格的主要特色。值得一提的是，該印刷廠當年曾為尚未成名的俄羅斯著名女詩人茨維塔耶娃 (М. И. Цветаева / M. I. Tsvetaeva, 1892–1941) 印製過第一本詩集。

**俄羅斯,** 這玩藝!

## 建築與藝術的結合——首都飯店 Гостиница Метрополь / Metropol Hotel, 1899–1907

大劇院前方藝術廣場噴泉旁，經常可以看見市民在此閒坐聊天。的確，在風和日麗的下午時光，坐在噴泉旁邊，相當消暑怡人。除了休憩之外，順便觀賞周遭城市景觀，也是一大享受！

在藝術廣場斜對面，有一棟以精緻典雅聞名的新藝術建築風格——首都飯店。建築師瓦利柯特 (William Walcot, 1874–1943) 在這裡成功地體現了新藝術的建築美學：外牆採用大面透光玻璃窗，搭配合宜的卷曲花式鏤空欄杆與人物造形的淺浮雕，整體建築雖然繁瑣複雜卻不流俗套。首都飯店最為知名的地方在於飯店牆面上方的巨型鑲嵌壁畫【公主格羅莎】，這是由當時著名的畫家弗魯貝爾

▲首都飯店藝術鏤空欄杆與淺浮雕

(М. А. Врубель / M. A. Vrubel, 1856–1910) 所設計。

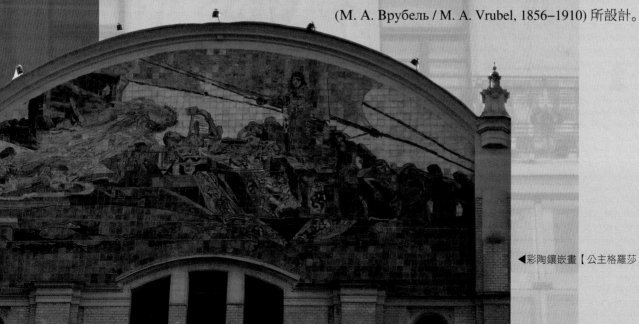

◀彩陶鑲嵌畫【公主格羅莎】

## 聖彼得堡的新藝術建築

### 喔，恐怖的現代！早期新藝術風格

十九世紀末、二十世紀初，聖彼得堡的市容吹起了一股新藝術風。這股造形自由無太多拘束的早期新藝術建築風潮，讓許多喜愛造形獨特、雄偉氣勢的大企業家趨之若鶩。早期新藝術主要特色為建築外觀飾以造形誇張的大型雕像、巨型玻璃，以顯現建築的與眾不同。這其中又以涅瓦大街上的勝家 (Singer) 商業大樓及「葉利謝耶夫兄弟」大樓 (Елисеевский магазин / Elisseeff Emporium) 最為知名。有別於莫斯科較為「精緻」（以私人別墅為主）的建築美學，聖彼得堡的新藝術多為高大的大廈與大型公共建築。

▶勝家商業大樓（書屋）(1902–04，建築師：舒左勒 П. Ю. Сюзор, 1844–1919)

▲勝家商業大樓頂端的地球儀（Nathalie 攝

### 勝家商業大樓 Singer, 1902–04

興建於 1902 至 1904 年，六層樓高的大樓，原本為以生產縫紉車著名的「勝家」公司所有。這棟作為商業用途的高樓，採用大片透明玻璃取代傳統牆面，其建築外觀極具現代感。當然，對於建築風格相對傳統的涅瓦大街

俄羅斯，這玩藝！

▲巨型大窗、等身人高的雕像及精緻的鐵鑄雕花，十分吸引路人的目光

▼「葉利謝耶夫兄弟」大樓（1902–03，建築師：博朗諾夫斯基 Г. В. Барановкий / G. V. Baranovsky, 860–1920）

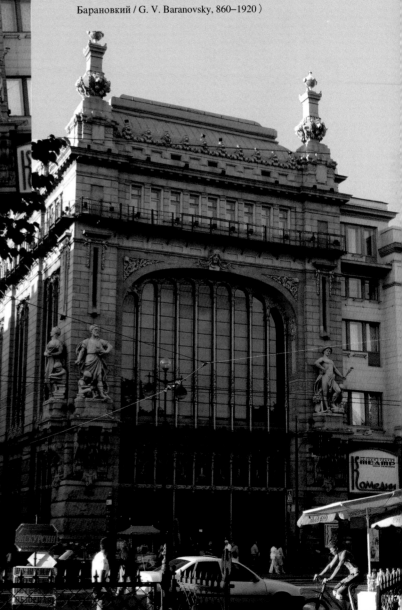

來說，具有前衛外貌的勝家大樓和大街整體風格顯得相當格格不入。這也難怪在勝家大樓完成後，引起當代人頻頻發出「恐怖的現代」的負面評語。勝家大樓長期以來慣稱「書屋」，是聖彼得堡規模最大的書店。2006 年後才又改為原本的舊稱 Singer。另一棟距離勝家大樓不遠處，幾乎同一時期、類似風格興建的「葉利謝耶夫兄弟」大樓，以販賣高級食品聞名，同樣是聖彼得堡相當知名的商店。

06　世紀末的奢華

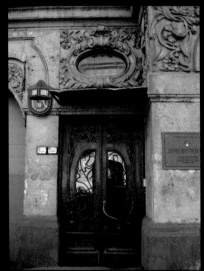
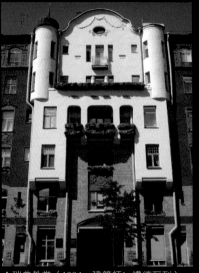
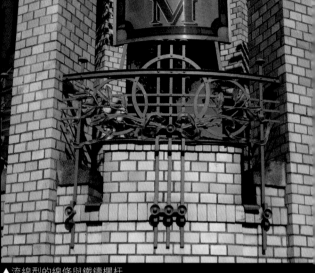

▲裝飾著精細浮雕與流線造形的門　　　▲瑞典教堂（1904，建築師：禮德瓦列）　　　▲流線型的線條與鐵鑄欄杆

## 北方新藝術

作為北方新藝術發展中心之一的聖彼得堡，不同於歐洲新藝術過多的繁瑣裝飾與奇巧古怪的大膽手法，這裡的建築外觀顯得相對單純、簡樸。北方新藝術最大的特色在於建築底層多為表面粗糙的原始材質，上層則採取較多的變化。經常可見牆面裝飾著有植物、飛禽甚至奇幻造形的浮雕。有些建築外觀甚至採用鑲嵌畫來增添其藝術性。大片的透明玻璃、流線形的線條與鐵鑄欄杆也是北方新藝術常見的裝飾元素。

## 新藝術建築與新興商業區

從荒蕪的沼澤區迅速興起的聖彼得堡，向來以精心設計的城市規劃聞名。也因此，從聖彼得堡的建築風格分布情形，可以隱約看出這個城市的歷史發展脈絡。首先集中在涅瓦河畔兩岸建築的多為巴洛克與古典主義風格，十九世紀後

半期興起的商業區、鬧區，則出現不少新藝術建築風格。它們多為住商合一的綜合大樓、銀行、飯店等高樓層的華廈。

▲大片落地窗

### 科使西娜別墅 Особняк М. Кщесинской / Kshesinskaya House, 1904–06

科使西娜別墅（現為「俄羅斯政治歷史博物館」Музей политической истории России / The State Museum of Political History of Russia）是聖彼得堡新藝術風格中，少數位於市區內的私人獨棟住宅。這棟在當地被視為最具代表性的新藝術建築，除了優美雅緻的外牆裝飾與鑲有花冠造形的大片落地窗之外，更為世人所津津樂道的是，別墅的女主人——當時知名芭蕾舞者瑪蒂達·科使西娜（М. Ф. Кщесинская / M. Kschessinskaya, 1872–1971）與尚未登基前的尼古拉二世之間那一段美麗的愛情傳說。

▼仿哥德式建築的新藝術商業大樓 (1912–13)

▼科使西娜別墅（建築師：高庚）現為俄羅斯政治歷史博物館

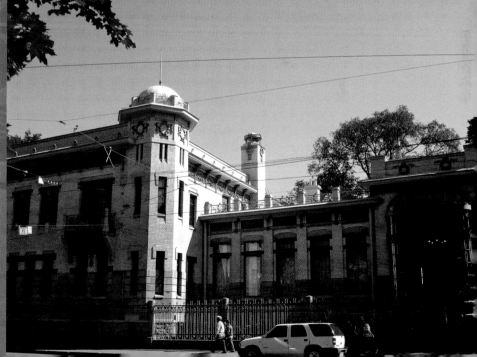

## 聖彼得堡最歐風的廣場——奧地利廣場 Австрийская площадь / Austrian Square

第一次來到奧地利廣場，還以為置身於歐洲城鎮當中。的確，奧地利廣場散發著濃郁的中歐風情。由於廣場建築都出自於建築師夏烏布 (В. В. Шауб / V. V. Schaub, 1861–1934) 之手，因此，整體風格顯得相當協調、統一。奧地利廣場興建於二十世紀初期，有別於同時期的新藝術建築喜愛誇張、裝飾繁瑣的表現手法，廣場上的建築顯得相當低調、簡潔。

奧地利廣場一樓的設計為新藝術常見的圓弧大型展示櫥窗，建築上層牆面則以細緻的流線鏤空花式欄杆與精巧雅緻的淺浮雕作為整體建築群的主調，以營造廣場別致典雅的異國風貌。

▶奧地利廣場

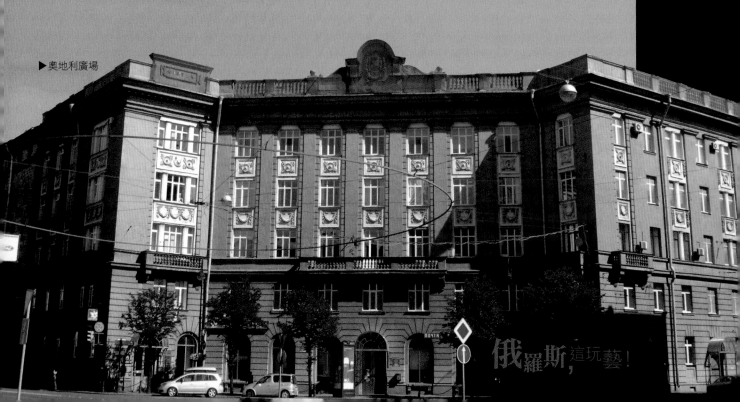

▲坐著的少女浮雕

▲浮雕是新藝術風格中的靈魂

▲貓頭鷹浮雕

▲少女浮雕

### 各種有趣造形的浮雕

雕刻，是新藝術建築中絕對不可或缺的一部分，可以說是新藝術風格中的靈魂。相較於以往浮雕主題總是脫離不了《聖經》故事、戰爭場景或神話故事的侷限性，新藝術建築上的浮雕內容就顯得較為自由，天馬行空。像是各式圓弧彎曲的植物造形、鬈髮少女、小鳥、動物等都是新藝術設計師的最愛。因此，下次在聖彼得堡散步時，若發現「貓頭鷹」正瞪大眼睛注視你時，可不要太過驚訝！當然，如果看到了美麗的「少女容貌」，也不要忘了停下腳步，駐足欣賞。

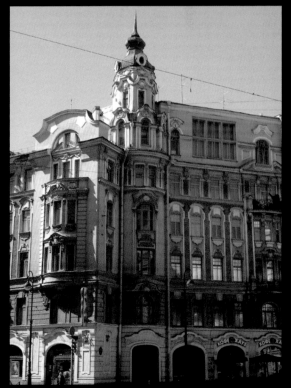

▲奧地利廣場（建築師：夏烏布）

# 07  蘇維埃的英雄

## ——史達林式的帝國主義

### 莫斯科七顆閃亮的星星

相信不少第一次來到莫斯科旅遊的人，心中總是充滿疑惑地質問自己：「是否又迷路了？」因為無論走到哪裡，經常抬頭一望，就會看到那棟「飾有星星的摩天大樓」。其實，並不是迷路，而是在偌大的莫斯科市街頭，矗立著七座風格類似、建築規模與外觀雄偉的摩天華廈，由於這七棟大樓外觀十分類似，因此對於不熟悉城市的外地人而言，經常會產生「迷路了」的錯覺。

摩天大樓建築群的屋頂頂端綴有代表蘇聯政權的紅星，它們在莫斯科夜晚的星空下閃閃發亮，好像七顆閃耀的星星。這是蘇維埃時期史達林式風格中最具特色的高樓建築群。

這個史達林口中的「摩天大樓」，每棟平均高約 200 公尺，其中又以位在麻雀山上，高 235 公尺、36 層樓高的莫斯科大學最為著名。

### 摩天大樓

史達林執政時期，有感於蘇聯境內沒有一座能與美國媲美的摩天大樓，因此在 1947 年慶祝莫斯科建城 800 年紀念日當天，象徵性地在城市的八個地點（其中一棟現為俄羅斯飯店的第八棟多層次高樓，但受到經費挪用的緣故，並沒有興建。其他則分布在麻雀山、莫斯科河岸及幾處人潮聚集的廣場）舉行盛大的奠基典禮。這是蘇聯建築史上一次相當知名的城市規劃案。

俄羅斯，這玩藝！

「摩天大樓」的設計風格相當獨特：主樓為整體建築的主軸，最為高聳，其頂樓上方綴有大型五角星形，象徵蘇維埃至高無上的權威。由於樓層以漸層集中托高的方式搭建，建築外觀若從遠處觀望，像極了多層蛋糕，因此這七座高樓華廈又被戲稱為「結婚蛋糕」。

▶列寧格勒飯店
(1943–53) 共青團廣場
▶▶庫德林斯基廣場住宅大樓
(1950–54)

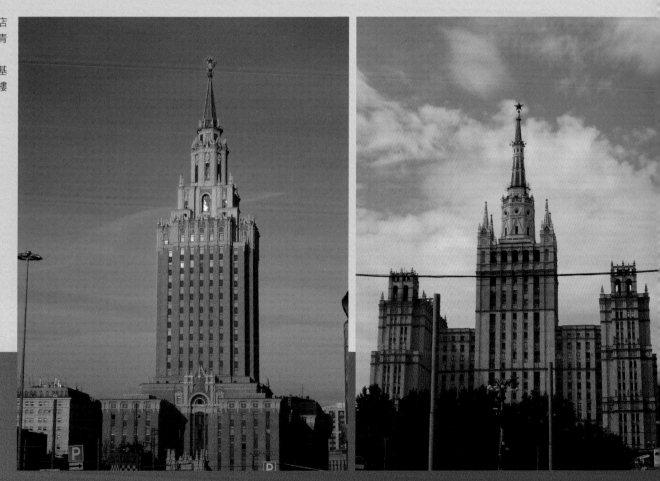

07 蘇維埃的英雄

## 史達林式建築

在俄羅斯許多大型城鎮的主要道路上，明顯可見輪廓強烈、規模龐大、氣勢雄偉的高樓建築。這些興建於史達林統治時期的大型建築群，有著古典主義講求對稱、秩序的基本精神與塑造磅礡氣勢的希臘羅馬石柱。牆面上飾以象徵蘇維埃政權的斧頭、鐮刀或勞動、人民、和平等寓意性造形。建築外觀展現無與倫比的霸氣，完全展現史達林統治時期 (1922–52) 的時代精神。

### 來自莫斯科的禮物

許多首次步出波蘭首都華沙車站的旅人，都會有相同的錯覺──以為搭錯車來到了莫斯科！的確，聳立在華沙市中心的文化科學宮，高 234.5 公尺，樓高 25 層，其外貌如同「莫斯科七顆閃亮的星星」的翻版，舉頭望之，彷彿置身莫斯科街頭。這是 50 年代華沙戰後重建時，蘇維埃政府送給波蘭小老弟的「禮物」──建造一座史達林式的「摩天大樓」，藉以標誌「莫斯科—華沙」之間親密友好的關係。

▲華沙文化科學宮 (Dreamstime)

▲特維爾大道 9 號

▲大樓頂端的裝飾浮雕：斧頭與鐮刀

俄羅斯,這玩藝!

在莫斯科，史達林帝國式建築主要分布在特維爾大街兩旁。而位於聖彼得堡的莫斯科大道 (Московский проспект / Moskovsky Prospekt) 與列寧大街，長達數十公里的寬廣大道，也盡是史達林帝國式風格建築。除此，許多俄羅斯市鎮的主要幹道，皆可看見這些高大建築的蹤跡。雖然史達林式建築在視覺上可以展現懾人的氣勢，然而，堆砌令人望之生畏的崇高感，所付出的代價卻是不符合經濟效益、耗費建材與工時的建築方法，也因此，隨著史達林時代的逝去，如此磅礡大器的建築，也隨之走入歷史。

▲聖彼得堡石頭島大道 2 號。前方為蘇聯作家高爾基銅像，背景為史達林式建築

▶聖彼得堡莫斯科大道一景

## 從「雙頭鷹」到「斧頭與鐮刀」

為了貫徹新政權的精神符碼，蘇聯統治時期將不少原本裝飾於牆面上的沙皇皇室徽章，改以象徵蘇維埃權力的斧頭、鐮刀。並在一些豪華大樓的牆面上，彩繪勞動工人等與原風格完全不相稱的社會主義主題。以位於練馬廣場旁的民族飯店為例，原屬於新藝術建築風格的民族飯店，其牆面之陶質彩釉鑲板原本主題為古希臘神話故事，20 年代在新政權的示意下，鑲板重新改為工業與勞動工人，然而這與精緻華麗的民族飯店之格調完全不合。興建於 1902 至 1904 年的雅羅斯拉夫爾車站 (Ярославский вокзал / Yaroslavsky Station)，為新俄羅斯風格的代表傑作。其牆面上的植物造形浮雕與充滿童趣的屋頂裝飾，都在蘇聯執政之後補上了斧頭和鐮刀。

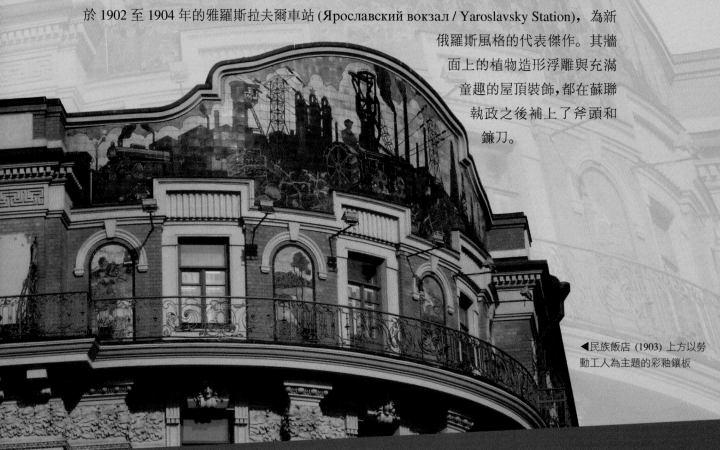

◀民族飯店 (1903) 上方以勞動工人為主題的彩釉鑲板

俄羅斯，這玩藝！

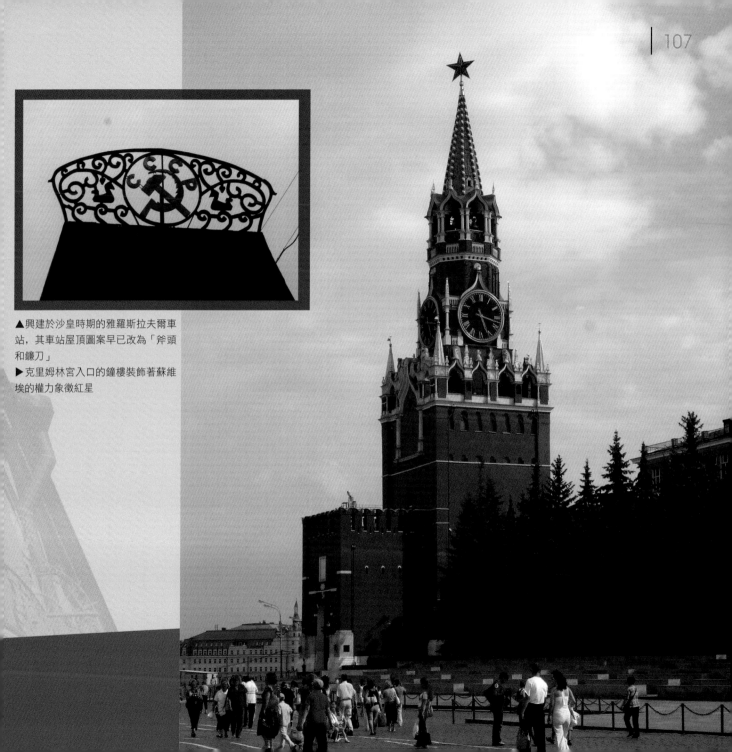

▲興建於沙皇時期的雅羅斯拉夫爾車站，其車站屋頂圖案早已改為「斧頭和鐮刀」

▶克里姆林宮入口的鐘樓裝飾著蘇維埃的權力象徵紅星

## 以人民的意志之名——邁步向前！

談到蘇聯政權，首先浮現腦海的景象即是斧頭與鐮刀！的確，當 1918 年象徵昔日皇室光榮的雙頭鷹被摘下後，來自低層人民的生活必需工具——「斧頭與鐮刀」，儼然成為人民新意志的代表符號。蘇聯時期，在幾乎舉目可見的「斧頭與鐮刀」象徵性徽章中，又以知名雕塑家穆希納 (В. И. Мухина / V. I. Mukhina, 1889–1953) 的【工人與女集體農莊員】大型雕像最為著名。這座雙手拿著斧頭與鐮刀、邁步向前的雙人雕像，曾經在 1937 年展出於巴黎萬國博覽會的蘇聯展區，寫實且具寓意性的表現手法，成為當時博覽會中轟動一時的話題。這座高 23.5 公尺、重約 75 噸的巨形雕像，自巴黎運回後，曾放置在全俄羅斯展覽中心的北側入口處，【工人與女集體農莊員】，體現了蘇聯政權的最高精神表徵——人民意志的力量。

▶穆希納，【工人與女集體農莊員】，1936–37，高 23.5 m，頭部高約 2 m、手臂長約 8.5 m，目前為維修狀態。(Dreamstime)

穆希納 В. И. Мухина, 1889–1953

▲涅斯捷羅夫，【穆希納】，1940，油彩、畫布，80 × 75 cm，莫斯科特列恰可夫畫廊藏。

　　穆希納生於前蘇聯共和國立陶宛首都里加，為蘇聯時期著名的雕塑家。其主要代表作有【工人與女集體農莊員】(1937)、【糧食】(1939)、【和平】(1953) 等。穆希納的作品多為巨大的紀念性雕像，帶有濃厚的政治宣傳色彩，為典型的社會寫實主義藝術家。

俄羅斯，這玩藝！

## 全俄羅斯展覽中心 Всероссийский выставочный центр / All-Russian Exhibition Center

若說氣勢磅礴的羅馬競技場反映了羅馬帝國輝煌的光榮時代，那麼到了俄羅斯，就必定要到莫斯科的全俄羅斯展覽中心，感受一下史達林式帝國主義建築風格的極致表現。

全俄羅斯展覽中心為目前俄羅斯最重要的商品展示中心，由80幾棟建築及數個大型紀念性建築群組成，自30年代開始修建，歷時將近20年才完工。

展覽中心的主要入口為一座仿羅馬凱旋門造形的高聳建築，高25公尺，上方裝飾著13公尺高的【拖拉機手與集體農莊女莊員】(1939)巨型雙人雕像，其高舉雙手捧著小麥的造形，成為全俄羅斯展覽中心的象徵標誌。與大門遙

© ITAR-TASS

▶全俄羅斯展覽
中心主要入口

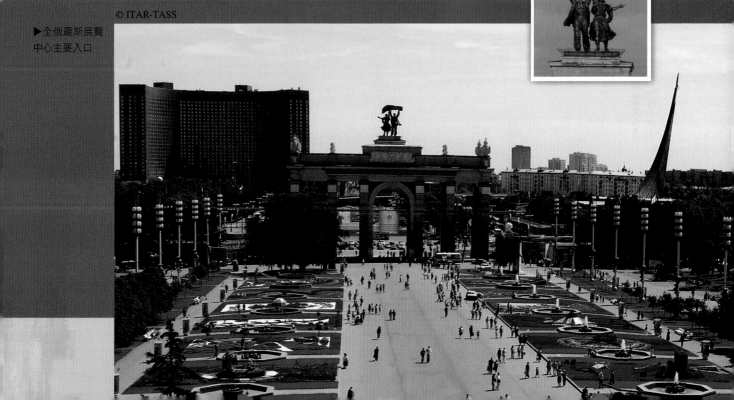

遙相對的主要展示廳，是一棟高達 90 公尺的三段漸層高起的建築，其上方聳立著飾有紅星徽章的尖塔，整體風格為典型的史達林式建築樣貌。

位於林蔭道上的【石花】與【人民友誼】大型噴泉，可以說是整個展覽中心的重要景點。【人民友誼】由八個手持共和國特產的女子雕像組成，他們象徵著各共和國豐饒的物產及民族的融合。豔陽下，從友誼噴泉鍍金雕像反射出的光芒，熠熠閃耀，令人幾乎睜不開眼。金碧輝煌的景象，就如同曾幾何時，國力強盛的蘇聯帝國所要展現的氣勢吧！

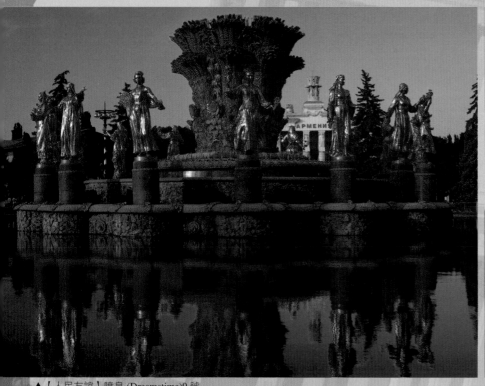

▲【人民友誼】噴泉 (Dreamstime)9 號

▲【石花】噴泉 (Dreamstime)

俄羅斯,這玩藝!

▶全俄羅斯展覽中心主要展示廳
**Courtesy of All-Russian Exhibition Centre**

視覺藝術篇

壯麗的伏爾加河
優雅的白樺樹林
辛勤工作的農民
俄羅斯的民間傳說
不同時代的女性面貌
大膽實驗的前衛藝術……

來自俄羅斯人民深層文化中的共同記憶
將帶給您觸動心弦的真實感動！

# 01 社會寫實主義與英雄崇拜

## 社會寫實主義

30 年代的蘇維埃政權漸漸穩定，為了徹底統一藝文界上各種不同的流派與表現形式，他們提出社會寫實主義口號，以作為創作內容的準則與精神指標。社會寫實主義特別強調藝術必須要能反映真實生活，要能為社會國家服務。因此，激勵人心、強調蘇維埃領導下的美好遠景或是歌頌國家英雄等政治意味濃厚的主題，成為藝術家關注的重點。

政治議題，為蘇聯知名畫家約甘松 (Б. В. Иогансон / B. V. Ioganson, 1893–1973) 的創作特色，其代表作品【審問共產黨員】，充分展現學院派精湛的人物繪畫技巧。明暗強烈配置的設色方式，為畫面帶來緊張的戲劇性色彩與展現革命分子的浪漫情懷。出自知名畫家列賓工作室的勃羅茨基 (И. И. Бродский / I. I. Brodsky, 1884–1939)，接受過完整的學院教育，然而，不同於約甘松畫中人物鮮活的樣貌，勃羅茨基以近乎照相寫實的精細描繪，開啟了蘇聯繪畫的另一種風格

### 社會寫實主義

1932 年在新頒布的法令中明文規定解散所有現有的藝術團體，而由國家主導的美術協會成為唯一受到承認的藝術組織。為了加速強化社會寫實主義的繪畫風格，在國家的嚴格監視下，將畫家分為正式承認的、不完全承認的與正式不被承認的三種。由於蘇聯給予正式承認的畫家待遇十分優渥，因此，非主流意識下的畫家，其生活與工作相對遭遇許多困難，甚至受到生命威脅。

俄羅斯，這玩藝！

▲約甘松，【審問共產黨員】，1933，油彩、畫布，211×279 cm，莫斯科特列恰可夫畫廊藏。

01　社會寫實主義與英雄崇拜

俄羅斯,這玩藝!

▶勃羅茨基,【列寧在斯莫爾尼宮】, 1930, 油彩、畫布, 198×324 cm, 莫斯科特列恰可夫畫廊藏。

◀阿‧格拉西莫夫 (A. M. Герасимов / A. M. Gerasimov, 1881–1963),【在克里姆林宮前的瓦拉史洛夫將軍及史達林】, 1938, 油彩、畫布, 296×386 cm, 莫斯科特列恰可夫畫廊藏。

技法。在勃羅茨基的【列寧在斯莫爾尼宮】畫中,列寧獨坐偌大客廳一旁沉思,在其逼真的人像刻畫手法下,彷彿讓列寧充滿生氣地呈現在我們面前。

受到 30 年代英雄崇拜的影響,有些畫作過於強調意識形態,呈現出濃厚的政治意味,如此一來,作品本身的藝術價值反而容易被忽略,甚至成為色彩鮮明的政治宣傳畫。

## 衛國戰爭時期

40 年代是蘇維埃相當艱苦的時期,殘酷的戰爭帶給人民不可抹滅的痛苦記憶與傷痛。最後勝利的戰果,不但將史達林的個人聲望推至最高峰,並出現許多個人英雄崇拜的畫作及描寫殺戮戰爭的主題。其中以「母親」為社會寫實主義作品中常見的題材。「母親」可以化身為撫育人類的大地、供需溫飽的祖國與奮身保護子女的守護者。在謝‧格拉西莫夫 (C. B. Герасимов / S. V. Gerasimov, 1885–1964) 的【游擊隊員的母親】作品中,畫家塑造出堅忍勇敢、挺身捍衛子女的母親

▲謝‧格拉西莫夫,【游擊隊員的母親】, 1943, 油彩、畫布, 184×232 cm, 莫斯科特列恰可夫畫廊藏。

01 社會寫實主義與英雄崇拜

形象，直到今天都還深植人心。【游擊隊員的母親】為描寫 40 年代戰爭題材中懾動人心的佳作。

當然，除了殘酷的戰爭場景之外，此時也出現了不少充滿人文關懷與情感的畫作。拉克季昂諾夫 (А. И. Лактионов / A. I. Laktionov, 1910–1972) 的【前線來信】，描述後方寧靜村莊內，家人聚集一堂，靜靜聆聽孩童朗讀信件的情景。畫家以成熟的寫實技法表現畫中人物滿足歡喜的心情，溫暖的陽光照耀在每個人的臉龐上，畫面洋溢著溫馨的氣息。

### ■ 勞動階級的讚揚

在蘇聯的畫作主題中，小人物側寫一直是受到畫家青睞的題材。這種來自生活感動的作品，既符合社會寫實主義描繪生活的要求，又能夠得到廣大民眾的共鳴，在政治氣氛較為敏感的蘇聯時期來說，生活紀實的確比制式化的政治宣傳，更能保有藝術創作的純粹性。雅博隆斯卡基 (Т. Н. Яблонская / T. Yablonska, 1917–2005) 的【糧食】，是歌頌勞動人民的典型代表作品。畫中藉由勞動的場景來表達蘇聯女性巾幗不讓鬚眉的一面，畫中個個體格粗壯的農婦，雖然少了女性的嬌羞，卻多了幾分健康、開朗的活潑朝氣。

▶雅博隆斯卡基，【糧食】，1949，油彩、畫布，201×370 cm，莫斯科特列恰可夫畫廊藏。

▶拉克季昂諾夫,【前線
來信】，1947，油彩、畫
布，225×155 cm，莫斯
科特列恰可夫畫廊藏。

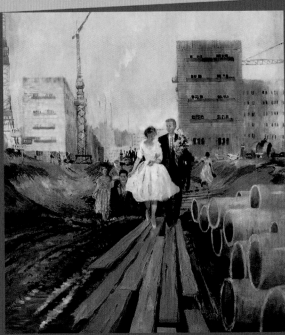

◀◀彼緬諾夫，【在未來街道上舉行婚禮】，1962，油彩、畫布，86 × 80 cm，莫斯科特列恰可夫畫廊藏。

◀普拉斯托夫，【拖拉機手的晚餐】，1951，油彩、畫布，200 × 167 cm，莫斯科特列恰可夫畫廊藏。

同樣以展現勞動人民生活情景的【拖拉機手的晚餐】，為蘇聯畫家普拉斯托夫 (A. A. Пластов / A. A. Plastow, 1893–1972) 的代表作。普拉斯托夫經常從日常生活中取材，特別擅長捕捉許多微不足道的生活片段。在普拉斯托夫的畫中，沒有一般蘇聯畫家刻意表現的激情亢奮與鮮豔耀眼的色彩，擅長展現一般人民內斂、平淡的性格與簡單樸實的生活態度。

### 迎向美好的未來

除了嚴肅的政治題材之外，勤奮工作、積極面對美好未來的主題，也是社會寫實主義風格的基本精神之一。這類作品內容大多充滿和煦陽光與奮發向上的勵志情結，以此說明社會主義下人民富足、愉快的生活情景。彼緬諾夫 (Ю. И. Пименов / G. I. Pimenov, 1903–1977)

俄羅斯，這玩藝！

的【在未來街道上舉行婚禮】，以 60 年代城市繁榮建設的景象為背景，畫中一對新婚夫妻攜手走在建設中的街道上，新人滿心歡喜的笑容，憧憬著美好的未來。

充滿童心夢想的傑伊涅卡在【未來的飛行員】中，透過三位在海邊玩耍、仰望天空的孩童，與穿梭在藍天白雲下的軍機為背景，說明孩童內心自我期許未來成為飛行員的遠大夢想。

▶傑伊涅卡，【未來的飛行員】，1938，131 × 161 cm。

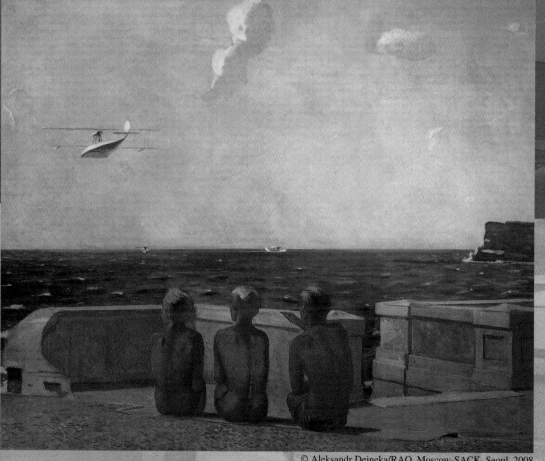

**01　社會寫實主義與英雄崇拜**

▲日尼斯基，【蘇聯體操選手】，1965，油
彩、畫布，286×216 cm，聖彼得堡俄羅斯
博物館藏。

俄羅斯，這玩藝！

運動一直是蘇聯時期極受歡迎的題材，畫家藉由運動家在競技場上的表現，來詮釋積極努力、奮發向上的社會主義精神。日尼斯基 (Д. Д. Жилинский / D. D. Zhilinsky, 1927– ) 的【蘇聯體操選手】與薩莫赫瓦諾夫 (А. Н. Самохвалов / A. N. Samokhvalov, 1894–1971) 的【蘇維埃的運動】，以蘇聯運動員為主題，畫面呈現體操選手體魄強健、神采飛揚的競技表現，充滿著激勵人心的正面意義。

## 低調美感抒情的社會寫實

隨著政治情勢的緩和，昔日強調嚴肅題材的社會寫實主義，在 60 末至 70 年代時期，呈現出另一股新的畫作風貌：新技法的探索與人文情懷的表現，讓此時的蘇聯畫壇出現一種主題單純自然、靜謐祥和的抒情畫風。這類清新小品相較於沉重的政治思想與教條式宣傳的主題來說，顯得耳目一新。

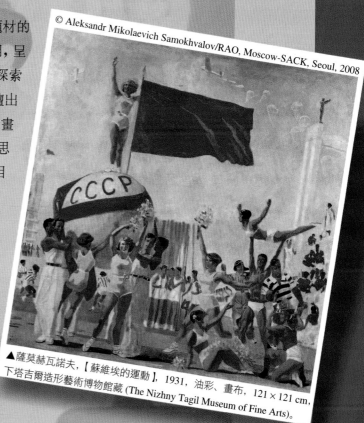

▲薩莫赫瓦諾夫，【蘇維埃的運動】，1931，油彩、畫布，121 × 121 cm，下塔吉爾造形藝術博物館藏 (The Nizhny Tagil Museum of Fine Arts)。

【甜櫻桃】是莫伊謝延科 (E. E. Моисеенко / E. E. Moiseenko, 1916–1988) 戰爭系列的作品之一。然而，有別於一般戰爭主題常見的殺戮場景與義憤填膺的激烈氣氛，莫伊謝延科選擇以另一種方式表達。【甜櫻桃】描寫戰事稍歇，士兵們短暫休憩的情景。在微風輕柔的陽光日子裡，滋味甜美的甜櫻桃此時成為撫慰戰士疲憊身心的最佳良劑。少了戰地烽火與喧鬧的嘶叫聲，畫家呈現的是寧靜舒適的鄉野景致與短暫的幸福宴饗，整幅作品散發著淡淡的抒情情懷。莫伊謝延科獨抒性靈的畫作風格，帶有些許詩意與浪漫色彩。其畢生奉獻教學，為當今俄羅斯培育許多優秀人才，貢獻良多。

梅爾尼科夫 (А. А. Мыльников / A. A. Mylnikov, 1919– ) 是俄羅斯抒情繪畫的代表大師，其作品淡雅自然，充滿濃郁的人文色彩。梅爾尼科夫擅長展現大自然詩意盎然與靈性的一面。【夢】是畫家抒情小品系列作品之一。梅爾尼科夫以寓意式的表現手法，將清晨灰藍的天空與冰透純淨的露水化身為半夢半醒的裸身美女，畫面用色簡練單純，灰藍色的背景襯托出女子珍珠般嬌嫩的肌膚，少了人世間的喧嘩塵囂，【夢】顯得格外清新脫俗，不食人間煙火。古典畫派的構圖手法，增添了畫面靜謐和諧的美感。

◀莫伊謝延科，【甜櫻桃】，1969，油彩、畫布，187 × 275 cm，聖彼得堡俄羅斯博物館藏。

俄羅斯，這玩藝！

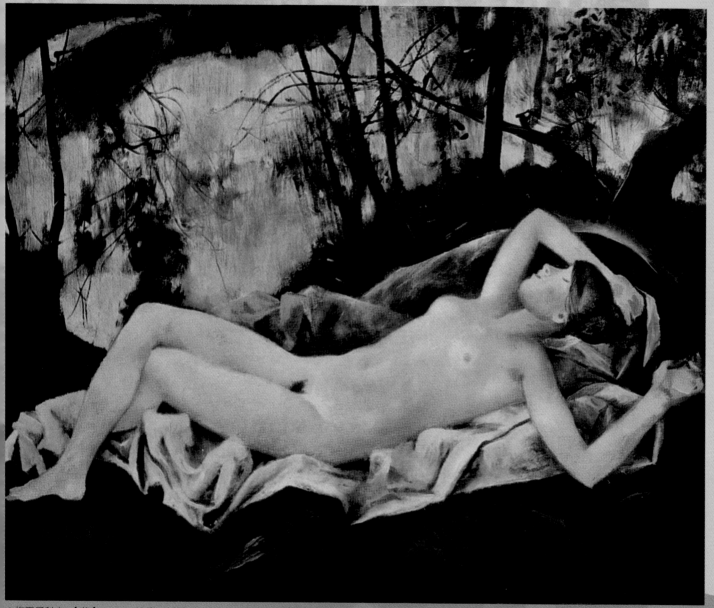

▲梅爾尼科夫，【夢】，1974，油彩、紙板，36×47 cm，私人收藏。

01 社會寫實主義與英雄崇拜

# 02　俄國前衛藝術

十九世紀末、二十世紀初，人類的藝術發展開始進入新的紀元，拋開傳統學院畫派的束縛，各種新式的藝術表現，如同雨後春筍般一一展開。跟隨西歐流行思潮腳步的俄羅斯，在第一次世界大戰前夕，前衛藝術的發展達到了巔峰：康丁斯基 (В. В. Кандинский / W. Kandinsky, 1866–1944) 在 1910 年展出第一幅名為「構成」的系列作品、1912 年拉里昂諾夫 (М. Ф. Ларионов / M. F. Larionov, 1881–1964) 與其妻子創立輻射主義 (Rayonism)、1913 年塔特林 (В. Е. Татлин / V. Y. Tatlin, 1885–1953) 著手第三次元的抽象空間、馬列維奇 (К. С. Малевич / K. S. Malevich, 1878–1935) 在 1915 年宣稱的至上主義 (Suprematism)。然而這有如曇花一現的前衛藝術高潮，隨著蘇維埃執政並鞏固政權之後，很快地就銷聲匿跡。

## 構成派與【第三國際紀念塔】

對於前衛主義者來說，蘇維埃政權的成立，代表著新紀元的開始，就如同前衛主義者開拓新的藝術表現一樣。因此，新思潮的藝術家們紛紛寄望前衛主義能與蘇聯政體進行密切的合作，他們提出了許多以無產階級為主題的設計案，其中又以塔特林的構成主義最受矚目。

1920 年，塔特林受蘇維埃政府的委託，設計了一座【第三國際紀念塔】。有別於傳統的建

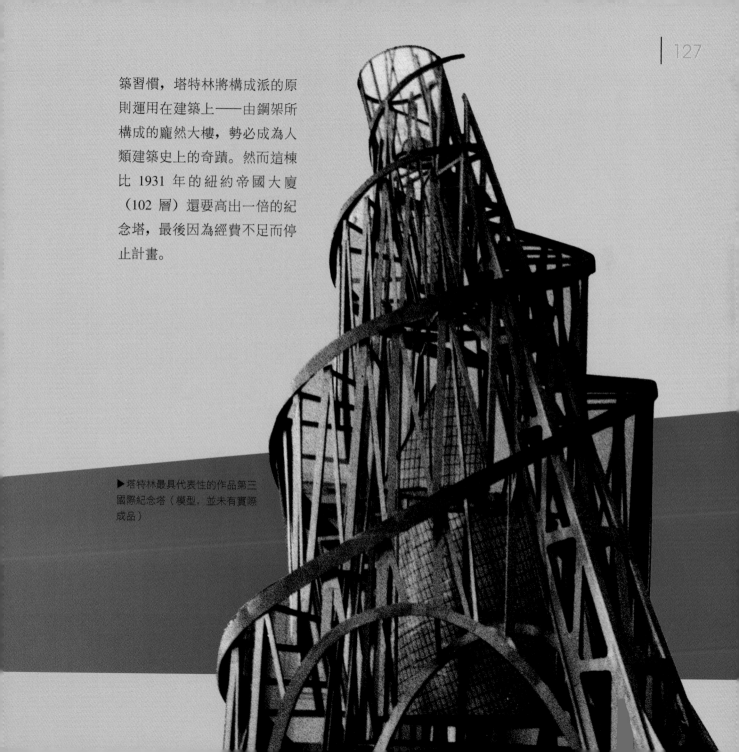

築習慣，塔特林將構成派的原
則運用在建築上──由鋼架所
構成的龐然大樓，勢必成為人
類建築史上的奇蹟。然而這棟
比 1931 年的紐約帝國大廈
（102 層）還要高出一倍的紀
念塔，最後因為經費不足而停
止計畫。

▶塔特林最具代表性的作品第三
國際紀念塔（模型，並未有實際
成品）

## 輻射主義的創始者——岡察洛娃

岡察洛娃 (Н. С. Гончарова / N. S. Gontcharova, 1881−1962) 是俄國前衛藝術中表現傑出的女畫家,其畫風多變,曾探索過立體主義、未來主義,也採用過新原始主義風格進行創作。後來,與夫婿拉里昂諾夫共同創立了輻射主義,並在 1912 年展覽中成立「驢尾巴」,成員多為輻射主義與未來主義者。

**輻射主義**

藉由色線表現並以物體反光所構成的空間形式。不同方向相互穿插、糾結的色彩線條被用來表達畫面主體及周圍背景的反射線。在色線與反射線相互碰撞的過程中,物象之外貌亦隨之瓦解——進入抽象。

◀岡察洛娃,【群貓】,1913,油彩、畫布,84.5 × 83.8 cm,美國紐約古根漢博物館藏。

俄羅斯,這玩藝!

## 方塊 J 派

1910 至 1912 年成立於俄羅斯的前衛藝術家團體，此組織無一特定風格，只要是致力實驗性、具有創新精神與學院派繪畫風格反動的畫家們皆可參加。「方塊 J 派」(Бубновый валет / Jack of Diamonds) 成員的主要繪畫風格，建立在以塞尚 (Paul Cézanne, 1839–1906) 為主的後期印象派 (Post-Impressionism) 上，並吸收立體派 (Cubism)、未來派 (Futurism) 等畫作手法，形成獨特的立體未來派風格。其成員有馬列維奇、列圖洛夫 (А. В. Лентулов / A. V. Lentulov, 1882–1943)、馬史柯夫 (И. И. Машков / I. I.

▲列圖洛夫，【聖瓦西里教堂】，1913，油彩、畫布，170.5 × 163.5 cm，莫斯科特列恰可夫畫廊藏。

◄馬史柯夫，【鳳梨靜物】，1908，油彩、畫布，121 × 171 cm，聖彼得堡俄羅斯博物館藏。

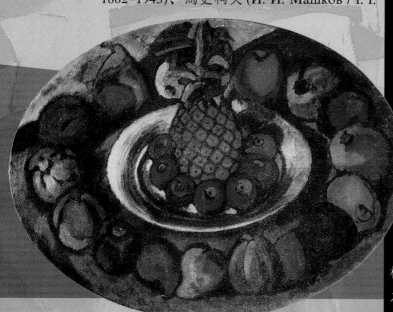

Mashkov, 1881–1944)、康察洛夫斯基 (П. П. Кончаловский / P. P. Konchalovsky, 1876–1956) 等。值得注意的是，立體主義為當時俄羅斯前衛藝術的主流，並以此為基礎，產生許多來自立體主義精神的各式繪畫風格，其中又以塔特林的立體浮雕與建築最為出色。

## 馬列維奇與至上主義

馬列維奇為前衛藝術的重要代表人物，其作品在不同時期曾先後受到後期印象派、野獸派 (Fauvism)、立體派及樸實派影響。1903 年進入莫斯科美術學院，積極加入莫斯科當時前衛藝術活動。曾為「方塊 J 派」、「驢尾巴」(Donkey's Tail) 的一員，展出了一些立體派風格的作品。

馬列維奇在二十世紀初期開始嘗試建立一種融合立體派與未來派的新風格，此時馬列維奇已經成為俄國立體派的領袖。1913 年開始嘗試設計抽象幾何圖案，並稱之為至上主義。1915 年發表《至上主義宣言》。

▲馬列維奇，【紅色背景的收割農人】，1912–13，油彩、畫布，115 × 69 cm，高爾基美術館藏。

▲馬列維奇，【黑色方塊】，1915，油彩、畫布，79.5 × 75.5 cm，莫斯科特列怡可夫畫廊藏。

### 至上主義

從 1913 年至 1932 年，馬列維奇發展了自己的抽象主義繪畫體系，這一被稱作「至上主義」的繪畫流派對後來藝術的發展產生巨大影響。他宣稱所有藝術元素最後都集中於一點——黑色方塊。在莫斯科，他展出了【白底上的黑方塊】引起轟動。之後又隨之創造了一系列的作品——圓圈、十字和三角形。至上主義時期的馬列維奇一反傳統上繪畫原則，物體實際形象模糊消失，色塊與線條成為畫面中主要的構成。

### 維布斯克市的人民藝術學校

俄國美術史上重要的兩位大師——夏卡爾與馬列維奇，在局勢動盪不安的歲月中，相遇於白俄羅斯維布斯克市的人民藝術學校。1917 年革命之後，蘇維埃政府授權夏卡爾負責維布斯克的文化事宜，並且興辦人民藝術學校，其後 1919 年馬列維奇亦加入教學行列。然而馬列維奇的前衛藝術理念與相對而言較為保守的夏卡爾發生嚴重衝突，最後夏卡爾離開該校，前往莫斯科發展。

俄羅斯，這玩藝！

馬列維奇曾於 1919 至
1922 年間任教於維布斯
克市的人民藝術學校，
在那裡馬列維奇積極建
立自己的至上主義理
論。然而，隨著蘇維埃政
權逐漸穩固，並公開對
「前衛藝術」持反對意見
之後，馬列維奇的藝術
理念受到嚴重的打擊，
甚至遭受迫害。1923 年
畫家移居列寧格勒，不
再公開發表前衛藝術的
創作，一直至去世。

▶馬列維奇，【自畫像】，1933，油
彩、畫布，73 × 66 cm，聖彼得堡
國立俄羅斯博物館藏。

## 馬列維奇 К. С. Малевич, 1878–1935

　　出生於烏克蘭，與蒙特里安並稱為現代抽象幾何風格的開創者。在蘇聯政權尚未建立之前，
為前衛藝術積極參與者及重要領導人物。然而，在遭受幾次政治迫害後，馬列維奇選擇離開藝壇，
直到去世。

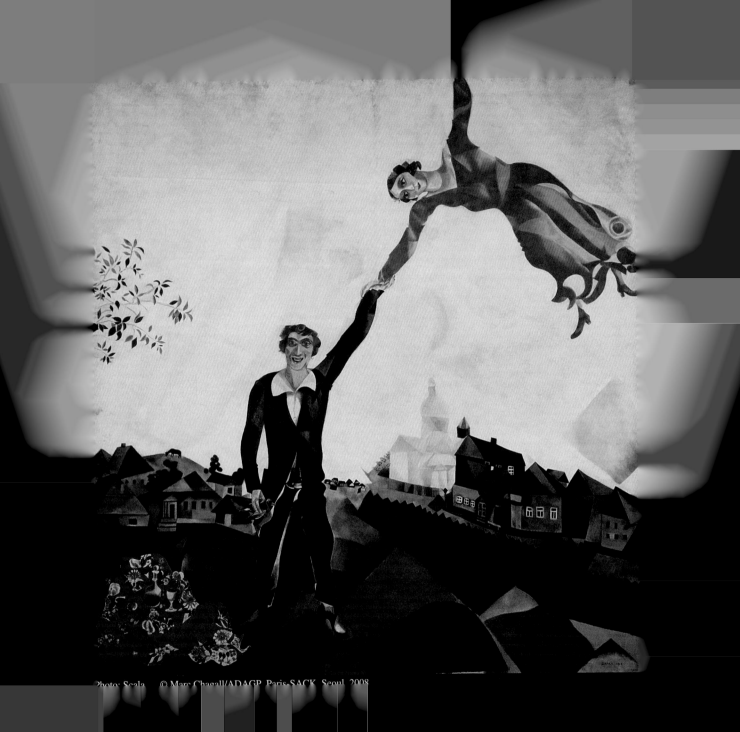

## 天真爛漫的夏卡爾

夏卡爾 (M. 3. Шагал / M. Chagall, 1887–1985)——這位至今仍深受大家喜愛的畫家，其作品帶有浪漫的奇幻異想，但卻又不脫離現實。夏卡爾的藝術表現和當時充滿實驗創新、專研理論的前衛藝術家來說，顯得相對溫和與保守。有趣的是，若和學院派的畫家相較，夏卡爾的畫作卻又過於新潮。在保守與創新之間，他走出了一條屬於自己的風格。

夏卡爾一生中大多歲月都在異鄉度過，但年少時光的故鄉景象，卻一直在他的畫作之中重複出現、揮卻不去。一般都將夏卡爾視為超現實主義 (Surrealism) 畫家，然而夏卡爾的作品無論是題材或藝術理念都與超現實主義相去甚遠。

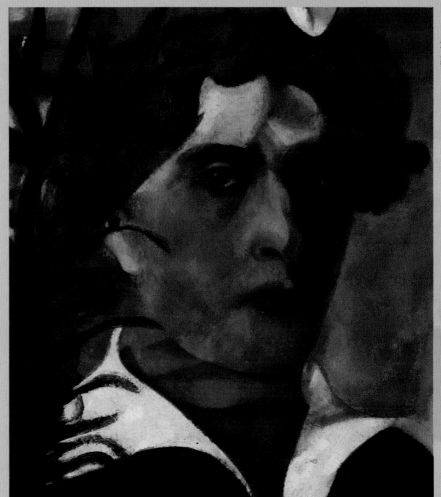

◀夏卡爾，【自畫像】，1914，油彩、紙板，29.2×25.7 cm，美國費城美術館藏。

## 夏卡爾 M. З. Шагал, 1887–1985

　　來自於白俄羅斯維布斯克市。夏卡爾曾經接受過傳統的藝術教育，其後又與藝術世界的巴克斯往來密切。夏卡爾的藝術表現不若傳統學院派的寫實，然而畫作風格又不似前衛主義的抽象、突破傳統。在傳統與前衛之間，夏卡爾走出了一條屬於自己的路。

俄羅斯，這玩藝！

## 律動的色彩——康丁斯基

俄國畫家康丁斯基是抽象畫派 (Abstract Art) 和表現主義 (Expressionism) 的創始者之一，不論是他的畫或是著作，對二十世紀的藝術都有重大的影響。康丁斯基擁有良好的音樂造詣，對他而言，藉由色彩的「構成」可以呈現出各種不同的音樂感受。早期作品帶有濃厚的俄羅斯民族色彩，之後畫風亦趨抽象。1912 年他發表其抽象理論，1914 至 1921 年返回俄羅斯。1922 年康丁斯基重回德國並於包浩斯設計學院授課，直到 1933 年關閉為止。此十年間亦為康丁斯基創作上的巔峰時期。

### 康丁斯基的色彩理論

康丁斯基利用色彩共感覺的原理來說明點線面所賦予的意涵：「點」——斷奏的獨立音響；「線」——連續或並列的音符組成，線的粗細可以表現音的高低；「面」——完整的構成，一種和聲。他並將各種顏色比喻為樂器的聲音：深藍色像大提琴、綠色是悠揚的小提琴聲、紫色是英國的號角……等。

▲康丁斯基，【構成第七號】，1913，油彩、畫布，200×300 cm，莫斯科特列恰可夫畫廊藏。

### 康丁斯基 B. B. Кандинский, 1866–1944

畢業自莫斯科大學法律系，30 歲那年決定離開俄國前往慕尼黑，展開追求藝術的夢想。其畫作表現深受音樂影響，康丁斯基期望藉由色彩來表現音樂的韻動性與音符。其獨特的藝術見解，為現代藝術開啟了新的可能性。

◀康丁斯基,【構成第八
號】, 1923, 油彩、畫布,
140×201 cm, 美國紐約
古根漢美術館藏。

## 再見，前衛主義！

俄羅斯藝術在進入了蘇聯時期之後，有著明顯的變化。首當其衝的就是二十世紀初期蓬
勃發展的前衛藝術家。這群同樣具有改革性質的藝術先鋒者，原本寄望能得到蘇維埃政
權的讚許，然而過於前衛的表現方式與抽象難以理解的內在意涵，遭受蘇維埃的壓制與
反對。使得許多前衛藝術家選擇永遠離開祖國，或改變以往作畫風格，以迎合當局認同
的社會寫實主義。

▶馬列維奇,【女工人】
1933, 油彩、畫布, 7
×58 cm, 聖彼得堡俄羅
斯博物館藏。前衛主義
的馬列維奇, 在蘇聯統
治時期也出現了較為符
合「時代要求」的作品。

Photo: Scal

俄羅斯,這玩藝!

# 03　四季交響曲

四季分明的俄羅斯，春、夏、秋、冬各有風情。季節帶來景觀上的變化，成為風景畫家們最佳的靈感來源。不同節令下的民間習俗與慶典活動，在俄羅斯畫家細膩的觀察與靈活筆觸的描繪下，成了一幅幅雋永的抒情詩篇。

## 春　天

春天，代表著萬物的甦醒，對於莊稼人家來說，經過漫長的嚴冬，春天又是忙碌一年的開始。著名的風俗畫家維齊涅昂諾夫 (А. Г. Венецианов / A. G. Venetsianov, 1780–1847) 在他的【春耕】作品中，展現出俄羅斯農村婦女的勞動生活與傳統服飾的迷人丰采。

▶維齊涅昂諾夫，【春耕】，1827，油彩、畫布，51.2 ×65.5 cm，莫斯科特列恰可夫畫廊藏。

俄羅斯，這玩藝！

## 維齊涅昂諾夫畫筆下的斯拉夫風情

畫中人物穿著傳統的民間服飾，充滿著濃厚的斯拉夫情
懷。維齊涅昂諾夫被譽為俄羅斯風俗畫的創始者。【春耕】
中的農婦身穿美麗的撒拉芳（傳統俄羅斯婦女服飾），牽
著馬匹，準備忙碌的農事。維齊涅昂諾夫擅長詮釋俄羅
斯詩意的田園風光與純樸的農民生活。從他的作品中，
可以感受到作者對於其生長土地濃厚的情感與愛。

### 維齊涅昂諾夫 А. Г. Венецианов, 1780–1847

　　俄羅斯著名的風俗畫家，來自特維爾省的富裕商人世
家。維齊涅昂諾夫曾擔任公職將近二十年，退休後，遷居莫
斯科近郊小村莊，在自己的莊園開設繪畫學校，招收具有藝
術天分的農家子弟。畫家特別著迷於農村景象與生活時令的
描寫，其作品多為記錄俄羅斯恬靜的田野風光與莊稼農忙的
景色。

▲維齊涅昂諾夫，【自畫像】，1811，油彩、畫布，32.9
×26.5 cm，聖彼得堡俄羅斯博物館藏。Photo: akg

## 學院派風景畫家——威利茲

寂靜無雲的天空下，春天正悄悄地降臨在聖彼得堡近郊的村莊。畫家威利茲 (И. А. Вельц /
I. A. Veltz, 1866–1926) 以輕巧淡薄的筆觸，在畫面中呈現出透明潔淨的空氣。以明朗清爽
的色彩，將春天的氣息表露無遺。這種嚴謹的構圖與一絲不苟的縝密描繪手法，為典型的
學院派風格。

▲威利茲，【春天在聖彼得堡近郊】，1896，油彩、畫布，54×74 cm，莫斯科特列恰可夫畫廊藏。

俄羅斯,這玩藝!

## 夏　天

短暫的夏日時光，對俄羅斯人民來說是極為珍貴且奢侈的，對於畫家來說，這更是出外旅行尋求創作靈感的好時光。無論是前往海邊、河畔還是郊外的度假小屋，每一位畫家都不想錯過這上天賜與的好時節。

▲希施金，【橡樹林】，1887，125×193 cm。

## 鉅細靡遺的紀錄者——希施金

希施金 (И. И. Шишкин / I. I. Shishkin, 1832–1898) 是俄羅斯著名的風景畫家，他特別著迷俄羅斯豐富的森林景象。森林中高大古老的松樹、橡樹與常見的白樺樹，成為畫家筆下常見的題材。

### 希施金 И. И. Шишкин, 1832–1898

俄羅斯著名風景畫家，擅長精細筆法與敏銳觀察，其畫中景象就如同真實一般的呈現在觀賞者面前。維妙維肖的創作手法，令人讚嘆不已。然而不少人認為過於精確的描繪手法，反而缺少了藝術的原創力與自我個性。

◀克拉姆斯科依 (И. Н. Крамской / I. Kramskoy, 1837–1887)，【希施金像】，1873，油彩、畫布，110.5×78 cm，莫斯科特列恰可夫畫廊藏。

俄羅斯的夏日陽光，讓歷經嚴冬後的大地煥然一新。在【橡樹林】中，陽光透過扶疏的枝葉，投射在濕潤的草坪上，密密叢叢的樹林，展現著無限的生命力與希望。

【松樹林的早晨】是希施金最受歡迎的畫作，畫中籠罩在清晨霧氣的深幽松樹林裡，出現三隻剛睡醒的小熊，牠們在樹叢裡玩耍的可愛模樣，十分惹人憐愛。想要看看北國綠蔭參天的古松與高大濃密的橡樹嗎？不妨先觀賞一下希施金的風景畫吧！

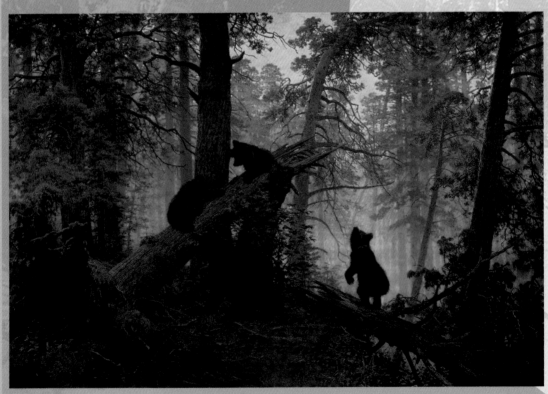

◀希施金，【松樹林的早晨】，1889，油彩、畫布，139×213 cm，莫斯科特列恰可夫畫廊藏。

俄羅斯，這玩藝！

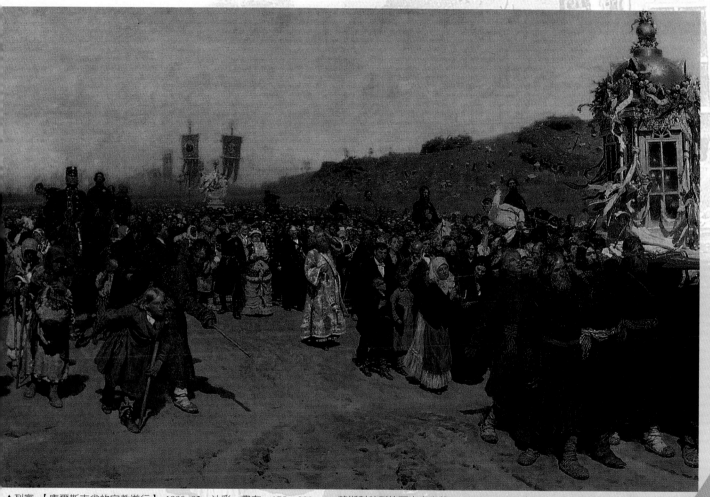

▲列賓，【庫爾斯克省的宗教遊行】，1880-83，油彩、畫布，175×280 cm，莫斯科特列恰可夫畫廊藏。

### 炙陽下的虔誠禱告──列賓的宗教遊行紀實

宗教遊行是篤信東正教人民的重要信仰活動之一，它代表了俄羅斯最深層的信仰文化與宗教傳統。為了呈現最真實的一面，1881 年夏天，列賓頂著酷熱的豔陽，前往庫爾斯克省觀

03　四季交響曲

▲【庫爾斯克省的宗教遊行】細部

看盛大的宗教遊行，並以此為題材，完成了【庫爾斯克省的宗教遊行】巨幅畫作。然而過於寫實的畫風，並沒有得到當時著名畫商特列恰可夫的讚賞。

【庫爾斯克省的宗教遊行】是一幅大規模的群體畫像，畫中呈現各個不同階層的人，湧現在宗教遊行的隊伍中。行列的中間是穿著隆重、整齊的上流階級，衣著破舊的弱勢團體，則分散兩側，貧貴階級形成了強烈的對比。畫中人群亦步亦趨地跟隨遊行的隊伍前進，整體色澤因熾熱驕陽的強烈照耀而顯得相當明亮。人物衣著雖然多為灰黑暗色調，然而中間鮮紅的色塊與幾處閃耀的金黃色彩，則鮮活了原本略帶單調的畫面。

俄羅斯，這玩藝！

## 秋 天

俄羅斯秋天的美，大概只有親自來到這裡才能夠深刻地感受到。許多風景畫家，特別喜愛詮釋金黃的秋，在偌大無際的平原上，閃耀的金色光芒在秋日的照耀下，閃耀動人，或許此刻只有徐志摩的「數大便是美」可以適切地傳達這令人心醉的美……

### 列維坦——金黃的秋

擅長賦與大自然各種形色情緒變化的列維坦 (И. И. Левитан / I. I. Levitan, 1860–1900)，總是能夠將畫中景色，無論是清晨的薄霧、黃昏的淡雅或是深秋的嬌豔，敏銳地依時間季節變化而靈活運用色彩。列維坦特別喜愛秋天，創作了將近百幅的秋景畫作。他的秋色，用色渾厚、層層相疊，鮮豔的橙色調，將大地渲染成一片閃耀亮麗的金色景象。

▲列維坦，【金黃的秋】，1895，油彩、畫布，82×126 cm，莫斯科特列恰可夫畫廊藏。

▶米塞耶多夫，【收割／農忙期間（鐮刀）】，1887，油彩、畫布，179×275 cm，聖彼得堡俄羅斯博物館藏。

## 交織著勞動汗水的秋

秋天，你會聯想到什麼呢？對於莊稼人家來說，秋季是個忙碌的季節，然而遍地金黃的秋，也是個浪漫的季節。我們在米塞耶多夫 (Г. Г. Мясоедов / G. G. Myasoyedov, 1834–1911) 的【收割】中看到了辛勤工作的農家，同時也看到了俄羅斯田野風光的迷人景色。這是強調反映現實生活的「巡迴藝術展覽協會」中，具有浪漫抒情色彩的傑出作品。

### 米塞耶多夫 Г. Г. Мясоедов, 1834–1911

米塞耶多夫為成立巡迴畫展的創始者之一，其畫作題材多來自真實的人民生活情景與社會時事。【莊稼生活】是米塞耶多夫最具抒情色彩的系列畫作。畫家作品反映弱勢團體的困苦生活情景，具有高度人文關懷精神。

俄羅斯，這玩藝！

## 冬 天

對很多人來說，俄羅斯給人的印象多為北國凜冽的寒風與冰天雪地、嚴酷蕭條的情景。的確，在這一年有將近半數時光都處於雪景的國度來說，皚皚白雪已經成為北國人民常見的生活景象。

### ■ 充滿歡樂氣氛的「謝肉節」

「謝肉節」是俄羅斯最具歡樂氣息的傳統節慶。在為期七天的節日中，每天都有不同的習俗與慶典活動。村莊的重要廣場成為節慶的進行場所：大型的市集、熱騰騰的布寧餅（Блины，類似臺灣常見的法式可麗餅，但麵皮較為鬆軟）、攻陷雪城遊戲、搭建高聳溜滑梯、逗人發笑的小熊表演……

**謝肉節 (Масленица)**

源自於東正教的「謝肉節」開始於齋戒的前一週，由於40天的齋戒期間內規定不可食肉同時必須禁慾。因此大家在7天的謝肉節慶中，必須把握時機，盡情享樂。這個傳統的民間節慶，在蘇聯時期遭受禁止，直到改革之後才又慢慢恢復。2002年莫斯科政府已經將「謝肉節」定為重要城市慶典，每年會在紅場盛大舉行。

▶列賓，【米塞耶多夫肖像】，1886，油彩、畫布，89×69 cm，莫斯科特列恰可夫畫廊藏。

▶▶克雷洛夫 (H. C. Крылов / N. S. Krylov, 1802–1831)，【冬景】，1827，油彩、畫布，54×63.5 cm，聖彼得堡俄羅斯博物館藏。

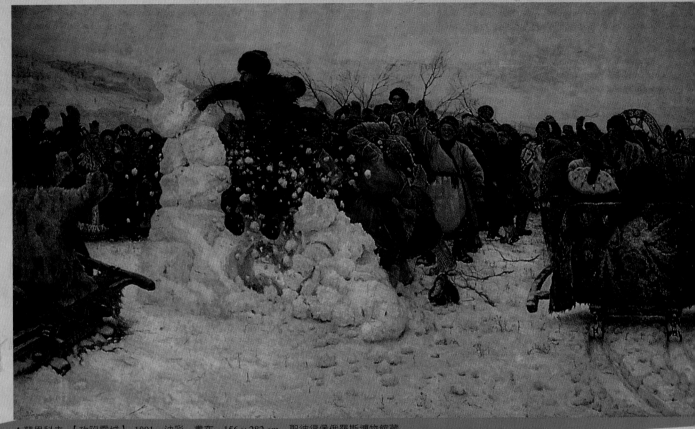

▲蘇里科夫，【攻陷雪城】，1891，油彩、畫布，156×282 cm，聖彼得堡俄羅斯博物館藏。

### 孩童的最愛──「攻陷雪城」

「攻陷雪城」是謝肉節的傳統節慶活動之一，孩童們在這段時間利用尚未融化的冰雪，砌成小型城堡，以雪球作為武器、雪堡作為屏障，進行遊戲爭戰。進行過程中總會激發許多緊張刺激的叫喊聲，是孩童們最喜愛的遊戲之一。如此的歡樂場景也引發了蘇里科夫的創作靈感。【攻陷雪城】便是蘇里科夫在遷居故鄉西伯利亞時所創作，也是蘇里科夫唯一具有風俗畫色彩的作品。

俄羅斯，這玩藝！

「謝肉節」，又稱之為「送冬節」，此時正逢冬春交接時節，漫長的冬季即將過去，因此，謝肉節的最後一天會將事先準備的稻草人燒毀，以作為除舊布新的象徵意義，而這焚燒稻草人的送冬儀式，將為期七天謝肉節慶活動帶入高潮。根據東正教的傳統，「謝肉節」大致在 3 月初時舉行。喜愛俄羅斯電影的朋友，不妨參考俄羅斯當代著名導演尼基塔‧米海科夫 (Nikita Mikhalkov, 1945– ) 的《西伯利亞理髮師》(1999)，裡面有一段敘述「謝肉節」的精彩情節。

## 如童話夢幻般的冬景

庫斯托其耶夫 (Б. М. Кустодиев / B. M. Kustodiev, 1878–1927) 的【謝肉節】以瑰麗的色彩與輕鬆愉快的氣氛來描寫這場傳統民間習俗的宴饗。畫中在白色的雪景上點綴著鮮豔的亮麗色彩，強烈的對比手法，讓作品呈現濃厚的裝飾性，猶如置身童話故事裡的場景。畫家特別強調廣場上熙攘的人群與喧嘩的笑聲，藉此襯托出節慶的歡樂氣氛。

▶（下頁）庫斯托其耶夫，【謝肉節】，1916，油彩、畫布，61 × 123 cm，莫斯科特列恰可夫畫廊藏。

### 庫斯托其耶夫 Б. М. Кустодиев, 1878–1927

　　俄羅斯知名的風俗畫家。庫斯托其耶夫擅長描寫俄羅斯省會人民的生活情景，像是各種節慶、富貴人家、平民百姓都是畫家取材的對象。庫斯托其耶夫用色鮮豔絢麗，帶有民間藝術的色感，十分具有個人特色。

Photo: Scala

▶庫斯托其耶夫，【自畫像】，1910，聖彼得堡俄羅斯博物館藏。

# 04 女性形象面面觀

步行在俄國街頭，最令人感到賞心悅目的就是那迎面而來打扮入時、全身散發迷人香味的女孩。對俄國女性來說，光鮮亮麗的打扮為重要的生活準則，即使現實生活阮囊羞澀，但外表的妝扮也不能因此而打折扣。俄羅斯特殊的歷史背景與環境，使得當地婦女擁有男人般堅毅的性格與小女人般的嫵媚。讓我們穿越歷史，藉由不同時空的藝術畫作，來認識俄羅斯女性的獨特風采。

## 權威的女皇紀元

女性在俄羅斯向來扮演著相當重要的角色，翻開歷史，我們會發現十八世紀的俄國，實可稱為女皇的世紀：從凱薩琳一世、安娜、伊莉莎白一世、凱薩琳二世，女皇們在位期間都為俄羅斯帶來了許多功績與建設，絲毫不遜色於後來繼位的沙皇們。當然對於俄國藝術來說，俄國女皇們還有一項重要的貢獻：她們美麗的身影——嬌柔嫵媚的女皇肖像畫。

### 【凱薩琳二世肖像】

在凱薩琳女皇二世眾多肖像畫中，奧地利肖像畫家萊姆賓 (Johann-Baptist Lampi the Elder, 1751–1830) 1793 年的作品，應該是流傳最廣的一幅。應凱薩琳女皇邀請前往聖彼得堡的萊

▲路易・卡拉瓦赫,【安娜與伊莉莎白公主肖像】,1718,油彩、畫布,281×487 cm,聖彼得堡俄羅斯博物館藏。

▲萊姆賓,【凱薩琳二世肖像】,1793,油彩、畫布,290×208 cm,聖彼得堡冬宮博物館藏。

姆賓,在 1792 至 1797 年這段時期,為俄國帶來歐洲宮殿繪畫的技法。在他的眾多學徒中,又以「傷感主義大師」鮑羅維柯夫斯基 (В. Л. Боровиковский / V. L. Borovikovsky, 1757–1825) 最為知名。畫作中的女皇年屆 64,得宜的保養,顯得神采奕奕。赭紅色的大型布幔背景,突顯女皇珍珠絲質禮服的華麗質感。萊姆賓隱藏了凱薩琳尊榮的傲氣,並成功地展現其雍容華貴、氣度合宜的一面,讓該作品贏得不少美譽。

## 成熟超齡的皇室孩童肖像

【安娜與伊莉莎白公主肖像】為外籍宮廷畫家卡拉瓦赫 (Л. Каравакк / L. Caravaque, 1684–1754) 的作品。根據宮廷的規定,皇室孩童的肖像畫必須看起來比實際年齡還要年長。這也是為什麼,皇室兒童在畫作上總是看起來較實際年齡成熟的原因。

畫中這兩位可愛的姐妹花，穿著超齡的宮廷服飾，擺著不自然的成熟姿態。然而安娜當時只有九歲，而未來的女皇伊莉莎白年僅八歲。成熟的打扮，卻掩飾不了略帶羞澀的稚氣臉龐。

◀鮑羅維柯夫斯基，
【洛普希娜肖像】，
1797，油彩、畫布，
72 × 53.5 cm，莫斯科
特列恰可夫畫廊藏。

## 美麗與哀愁

十八世紀末期，宮廷繪畫流行「感傷主義」(Sentimentalism) 風格。鮑羅維柯夫斯基的【洛普希娜肖像】是這股風尚中的經典之作。畫中女子神情慵懶地倚靠在花檯旁，渴望愛情，卻又高傲裹足不前的矛盾心態，在作者細膩筆觸的描繪下，傳神地表達這曖昧複雜的心態。鮑羅維柯夫斯基成功塑造出女子的朦朧美感，這種唯美情境的營造，深受當時仕女們的喜愛。畫中表情略帶憂愁的女子，有著悲劇性的命運。健康狀況不佳的洛普希娜，在作品完成後的第五年，因肺病去世。

**感傷主義**

十八世紀末期一種小說類型。故事情節多為出身卑微，但為追求愛情而犧牲生命，或純潔無瑕的愛情因命運捉弄而終究走向悲劇等賺人熱淚的劇情。由於劇中女主角終日為情所困，因而鬱鬱寡歡，眉頭深鎖。如此為賦新詞強說愁的憂鬱形象，一時成為宮廷仕女肖像的最愛。

## 權力的慾望──真假公主

凱薩琳二世統治時期，出現一位自稱為伊莉莎白女皇的非婚女──塔拉岡諾娃 (Княжна Тараканова / Tarakanova, 1753–1775)。塔拉岡諾娃打著正統皇位繼承者的名號，在歐洲各國爭取支持。在凱薩琳的全力追緝下，最後被逮捕歸國，關入彼得保羅要塞監獄。

【女公爵塔拉岡諾娃】為十九世紀畫家富拉維茨基 (К. Д. Флавицкий / K. D. Flavitsky, 1830–1866) 的作品，內容描述 1775 年聖彼得堡發生嚴重水患時，關在獄中的女公爵塔拉岡諾娃，眼見洪水即將淹至床邊，野鼠四處竄逃，女公爵害怕地緊貼牆面，難掩驚恐、疲憊的神態。富拉維茨基利用光線的強烈明暗對比，營造畫面緊張的戲劇性張力。

▲ 伯朗尼可夫（Ф. А. Бронников／F. A. Bronnikov, 1827–1902），【富拉維茨基肖像】，1873，油彩、畫布，73×61 cm，拉季舍夫博物館藏。

◀富拉維茨基，【女公爵塔拉岡諾娃】，1864，油彩、畫布，245×187.5 cm，莫斯科特列恰可夫畫廊藏。

## 富拉維茨基 К. Д. Флавицкий, 1830–1866

　　歷史畫家，畢業於皇家美術學院，典型的十九世紀中期學院派畫家。其深厚的寫實表現，讓他獲得金質獎章，並以公費留學義大利。富拉維茨基作品構圖嚴謹、刻畫細膩，【女公爵塔拉岡諾娃】為其代表作。

俄羅斯, 這玩藝！

## 堅持真理，至死不渝——女貴族的悲歌

【女貴族莫洛卓娃】是蘇里科夫大型歷史畫作的代表作品之一。蘇里科夫取自十七世紀著名的宗教改革事件中女貴族莫洛卓娃與教宗尼科的對抗事件。畫中構圖描述的是女貴族莫洛卓娃與莫斯科群眾訣別的場景：在龐大人群的目送下，莫洛卓娃一身素黑，面容嚴正地捍衛自己的真理。在群眾面前再度舉起右手，以舊教的祈禱儀式不斷地訴說著自己毫不退縮的立場。在這場新舊教義對抗中，莫洛卓娃展現無比堅強的意志力與永不妥協的立場。

在十七世紀宗教分裂的事件中，很罕見地出現如此個性鮮明的女性形象，蘇里科夫筆下的【女貴族莫洛卓娃】，成了女性悲劇英雄的經典之作。

### 宗教分裂

在沙皇亞烈科謝依的支持下，1653 年教宗尼科進行改革，其主要目的在於統一全國宗教儀式。然而這個舉動引起了許多教民的不滿，最後造成東正教的內部分裂。堅信傳統教義的教徒們遭受到無情的迫害。其中來自皇室最大反對力量的女貴族莫洛卓娃，最後在 1671 年遭到逮捕。

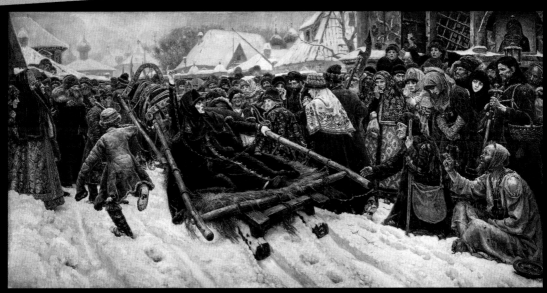

▲蘇里科夫，【女貴族莫洛卓娃】，1887，油彩、畫布，304 × 587.5 cm，莫斯科特列恰可夫畫廊藏。

## 自信的女人最美

### 自信開朗的謝列勃列柯娃

二十世紀初，俄羅斯出現了許多傑出的女畫家。其中謝列勃列柯娃 (З. Е. Серебрякова / Z. Y. Serebriakova, 1884–1967) 的自畫像【梳妝】，成了展現自信女性之美的經典代表作。

【梳妝】是謝列勃列柯娃面對著鏡子的自畫像。畫中女性眼神充滿著自信，鏡前淺淺的微笑，掩藏不住她的好心情。畫家將平常無奇的日常生活瑣事，描繪得如此自然輕鬆自在。直接毫不掩飾的姿態，說明著女畫家純真性格卻又堅強獨立的一面。其畫面效果現代感十足，彷彿出自當代人之手。

### 謝列勃列柯娃 З. Е. Серебрякова, 1884–1967

謝列勃列柯娃為俄羅斯知名的女畫家，其作品多為描述農村生活的風俗畫。在謝列勃列柯娃細膩的心思與敏銳觀察力的刻劃下，其作品總是真情流露、溫馨感人。

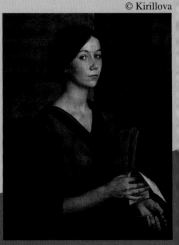

© Kirillova

### 嚴肅古典的基里洛娃

基里洛娃 (Л. Н. Кириллова / L. N. Kirillova, 1943– ) 為俄羅斯當代女畫家，受過正統學院派教育，其畫作具有濃厚古典風格。在這幅自畫像中，明顯感受到畫家嘗試回復古典的創作手法：深思熟慮的嚴謹筆觸、層層覆蓋所呈現的透明質感、優雅的姿態與用以平衡畫面的白紙與筆 (常見於古典畫作中)。基里洛娃追求「美型」的表現手法，成功地展露在自畫像中。筆者曾經與基里洛娃女士有過幾次的面談機會，在過程中，畫家時而嚴肅，時而談笑，散發著成熟女性的知性美，就如同其自畫像中所表達的優雅氣質一樣。

▲基里洛娃，【自畫像】，1974，油彩，畫布，100×80 cm。

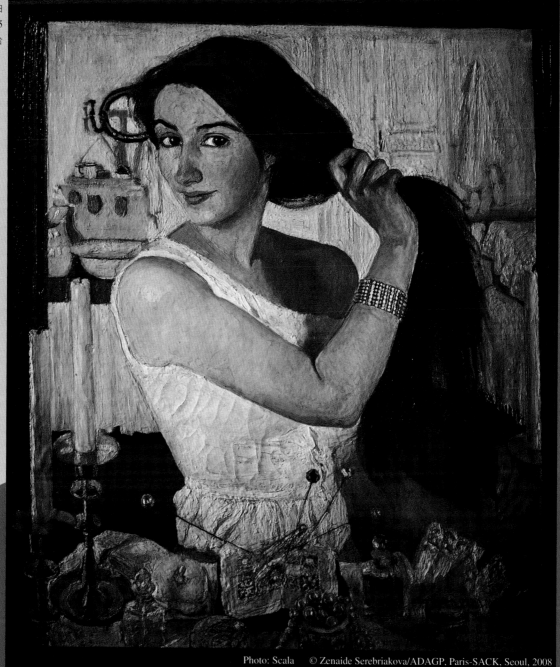

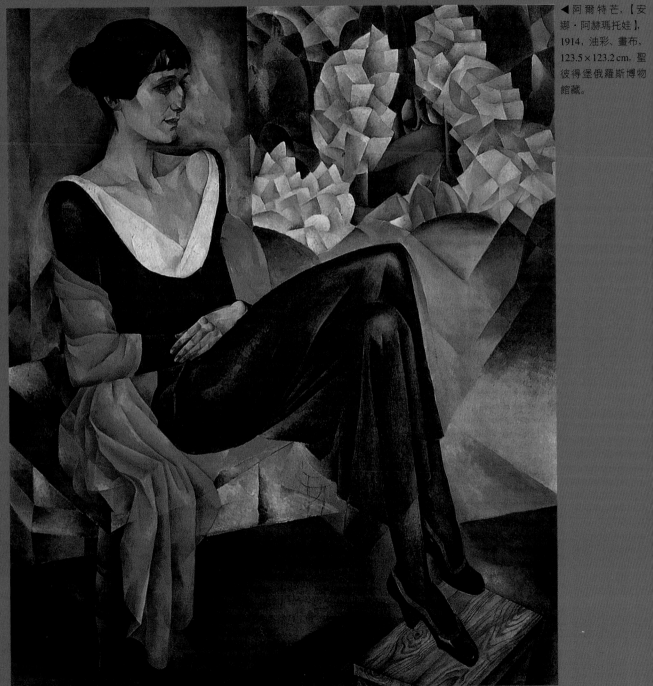

◀阿爾特芒，【安娜・阿赫瑪托娃】，1914，油彩、畫布，123.5×123.2 cm，聖彼得堡俄羅斯博物館藏。

## 編織浪漫——安娜‧阿赫瑪托娃愛的詩篇

安娜‧阿赫瑪托娃 (А. А. Ахматова / Anna Akhmatova, 1889–1966) 是二十世紀初藝文社交圈的名人，當時年輕的畫家阿爾特芒 (Н. И. Альтман / N. I. Altman, 1889–1970) 折服於安娜美麗的外表與出眾的氣質，請求為其作畫。完成於 1914 年的【安娜‧阿赫瑪托娃】肖像畫，也成了女詩人眾多肖像畫中最為知名的一幅。畫中年輕的安娜，剛經歷了結婚生子等人生重要階段，眉宇之間多了一份成熟的美感。阿爾特芒，這位立體未來派的前衛藝術家，以塊面切割、半具象的表現手法，刻劃出安娜纖瘦的體態。大膽的橙、藍補色，展現出年輕畫家大膽的實驗性手法，極具個人特色。

### 安娜‧阿赫瑪托娃 А. А. Ахматова, 1889–1966

俄羅斯著名抒情女詩人，其細膩的筆觸與雋永的詩篇，直到今天仍舊感動世人。浪漫性格的阿赫瑪托娃卻避免不了命運的苦難，蘇聯政權時期，她不斷遭受各種迫害與污辱，並被禁止發表作品。長期以來，女詩人只能以翻譯文學度日。安娜晚期出版的《沒有主角的長詩》，一共花費了 22 年才完成。勇於追求愛情的阿赫瑪托娃在其抒情詩篇中，不斷地陳述愛情的浪漫與苦果，字句中充滿著唯美主義的頹廢情懷。

### 累了嗎？來杯下午茶吧！

【喝午茶的商人之妻】是一幅相當受到俄國民間歡迎的作品，畫作經常被印刷成各種海報，懸掛在俄羅斯人家中餐桌前方，或是小餐館裡。畫中商人之妻是一位圓潤豐腴、身穿誇張低胸華服的貴婦，在晴朗的午後，悠閒地享用下午茶。桌上擺滿了夏季盛產的水果，尤其是來自中亞熱帶的鮮紅西瓜，其鮮紅欲滴的果肉，令人看了胃口大開。桌上一側擺放著具有燒水與保溫作用的傳統茶具——撒瑪瓦，這是從前俄國家中的飲茶必備品。豐盛的餐點

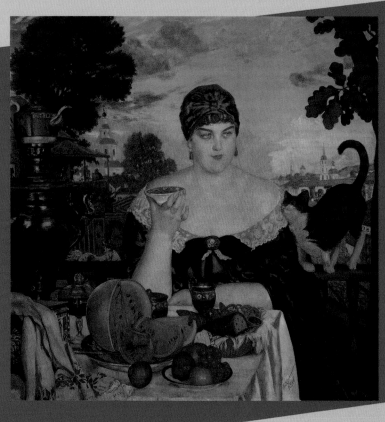

與講究的茶具，顯示出婦人優渥的生活環境。看她心滿意足地享受美食，不禁讓觀賞者也食指大動。也難怪，直到今天，人們都樂意把【喝午茶的商人之妻】裝飾在餐廳的牆面上。

## 新紀元，新氣象——獨立自主的新女性形象

30 年代的莫斯科街頭是如何的景象呢？沙皇時代已經遠離，新的蘇維埃政權逐漸穩固，史達林統治下的莫斯科，正努力朝向現代化前進。

◀庫斯托其耶夫，【喝午茶的商人之妻】，1918，油彩、畫布，120.5×121.2 cm，聖彼得堡俄羅斯博物館藏。

▶彼緬諾夫，【新莫斯科】，1937，油彩、畫布，140×170 cm，莫斯科特列恰可夫畫廊藏。Photo: akg © Georgij Ivanovich Pimenov/RAO, Moscow-SACK, Seoul, 2008

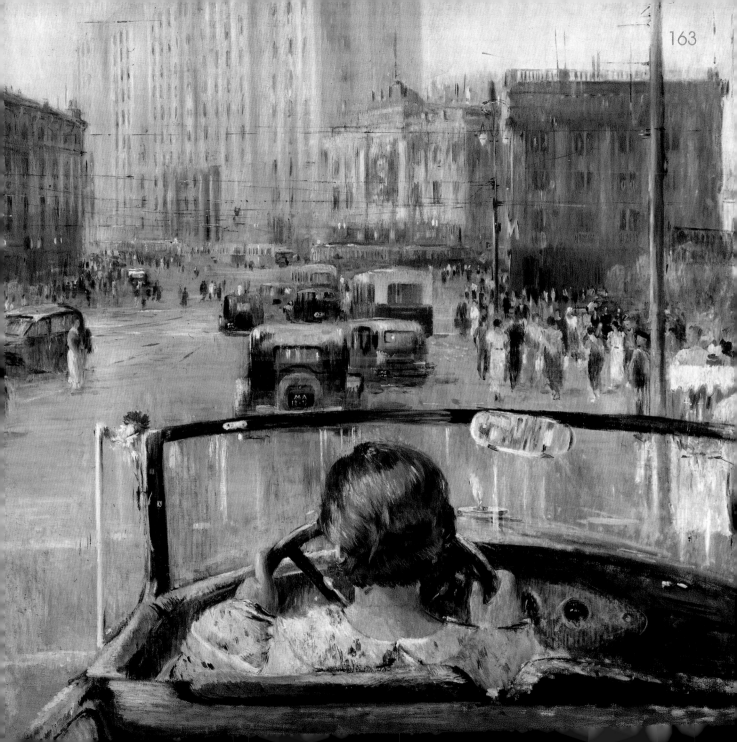

【新莫斯科】——年輕女子，在細雨紛飛的莫斯科街頭，驅車緩緩駛過戲劇廣場。這一幕如同透過鏡頭的構圖手法，就好像是攝取自影片中的片段，十分特別。彼緬諾夫藉由時尚女子、敞篷車來說明新世代的蘇聯新女性與嶄新的都會面貌。彼緬諾夫早期作品充滿強烈的德國表現主義風格，用色沉重且表現強烈。30年代後彼緬諾夫轉以色調明快、題材輕鬆的生活紀實。在政治氣氛嚴肅的30年代裡，帶有抒情色彩的【新莫斯科】被視為畫家最為膾炙人口的佳作。

▲薩莫赫瓦諾夫，【拿著鑽孔機的地鐵女工人】，1937，油彩、畫布，205×130 cm，聖彼得堡俄羅斯博物館藏。© Aleksandr Mikolaevich Samokhvalov/RAO, Moscow-SACK, Seoul, 2008

## 男女平權的蘇維埃時代

女性形象在進入蘇聯時期之後有了重大的改變，在男女平權的口號下，粗重的勞動階級，不再只是男性的天下。因此紮起秀髮、挽起衣袖「做粗活」的妙齡女子，儼然成為畫家筆下的另種新時代女性形象。

在這認真負責、積極投入勞動生產以符合社會主義期待的新女性特質中，薩莫赫瓦諾夫的【拿著鑽孔機的地鐵女工人】與【公車售票員】可以得到最佳的詮釋。或許很難想像，正值青春年華的女子如何和汗水淋漓的地鐵工人聯想在一起。倒是薩莫赫瓦諾夫在【公車售票員】中傳神地塑造了令人望之生畏、嚴肅威風的售票員形象。這或許是蘇聯女性畫作的另一種特色吧！

▶薩莫赫瓦諾夫，
【公車售票員】，
1928，油彩、蛋彩、
畫布，聖彼得堡俄
羅斯博物館藏。

# 05　大河之戀

十九世紀後期，俄國畫壇出現了一個以走入民間、從生活中尋找心靈感動的「巡迴展覽畫派」，該畫派成員除了以尖銳具批判性的眼光來揭示社會的各種不公現象之外，還有另一批成員，滿懷著對於俄羅斯帝國景致的愛，用心探索祖國各地的迷人風光與人文情懷，他們透過畫筆，將心中對俄羅斯這片偉大領土的敬意與大自然無窮盡的愛展露無遺。透過「巡迴展覽畫派」的作品，我們看到了十九世紀末俄國自然景觀最真實、最令人感動的一面。

## 伏爾加河風光

貫穿歐陸重要城鎮的伏爾加河，長久以來對俄羅斯來說扮演著相當重要的角色。有人說，沒有遊過伏爾加河，就無法了解真正的俄國。的確，這句話很貼切地道出伏爾加河對於俄羅斯歷史文化的重要性。也因此，畫家們試圖從自然界各種不可思議的造物力量，去發掘大自然令人

### 巡迴藝術展覽協會

1870 年，一群在莫斯科長久耕耘的批判現實主義畫家們，提倡成立一個屬於全俄羅斯畫家們的「巡迴藝術展覽協會」。該協會主張創作題材必須取自人民、反映真實的生活。而在藝術走向人民的理念下，參展的畫作將在俄羅斯城鎮進行巡迴展出。自 1871 年至 1923 年為止，協會總共舉辦 48 場展覽，橫跨將近半世紀，足跡遍及俄羅斯各地。

### 伏爾加河

長 3530 公里，源自聖彼得堡西南方的瓦爾代高地，貫穿整個歐俄平原，最後經阿斯特拉罕 (Астрахань / Astrakhan) 注入裏海。伏爾加河是歐洲最長的內陸河。沿著河流兩岸發展出許多人口聚集的內陸城市，是俄羅斯社會經濟的重要動脈。

俄羅斯, 這玩藝!

## 以畫筆批判現實──彼羅夫

隨著農奴制度的廢除，社會結構的轉變，1860 年代的俄羅斯，存在許多紛亂複雜的社會問題。夾縫中求生存的小人物、貧苦無依的孤兒……等，此時成為關懷社會現象的畫家們紛紛探討的嚴肅題材，出現了許多懷有濃厚社會批判精神的畫作。其中又以彼羅夫 (В. Г. Перов / V. G. Perov, 1834–1882) 細膩的刻畫最能感動人心。他擅長描寫弱勢團體中，令人備感心酸的生活實景。

▲彼羅夫，【三套馬車】，1866，油彩、畫布，123.5 × 167.5 cm，莫斯科特列恰可夫畫廊藏。

Photo: akg

感動的景象。而綿延流長的伏爾加河，提供了他們所要的答案。

1870 年，幾位年輕的畫家列賓、華西里耶夫 (Ф. А. Васильев / F. A. Vasilyev, 1850–1873)、馬可絡維結伴前往伏爾加河旅遊。在這次長達四個月的旅程中，列賓著手構思【伏爾加河上的縴夫】，一路收集資料，累積了不少的人物素描與草稿。而這段旅遊也為華西里耶夫帶來豐盛的成果，他前後完成了【伏爾加河濕地】、【解凍】等系列作品。其中又以【解凍】讓華西里耶夫登上繪畫生涯的高峰。

◀列賓，【縴夫】，1870。

### 暢遊伏爾加河

筆者曾經歷經一趟難忘的伏爾加河之旅。旅程從莫斯科出發（莫斯科河，後注入伏爾加河）終點經由阿斯特拉罕注入裏海。9 天的旅程，每天會依氣候與潮汐選擇沿岸城鎮與著名景點靠岸旅遊。沿途山光水色、景致宜人，可體驗南北不同的風俗人情與自然風光，非常值得一遊。

### 史梁業瓦村

1872 年列賓第二次前往伏爾加河時居住的小村莊。史梁業瓦（廣闊），位於撒瑪拉州的伏爾加河灣右岸的河谷地。由於這裡地形十分寬廣，因而村莊以此為名。史梁業瓦地形依山面河，視野極佳。當年列賓短暫的住所，現已改為列賓紀念館 (Доме-Музее Репина / Repin Memorial House-museum)，每年畫家生日 8 月 5 日都會舉行隆重的慶祝儀式。

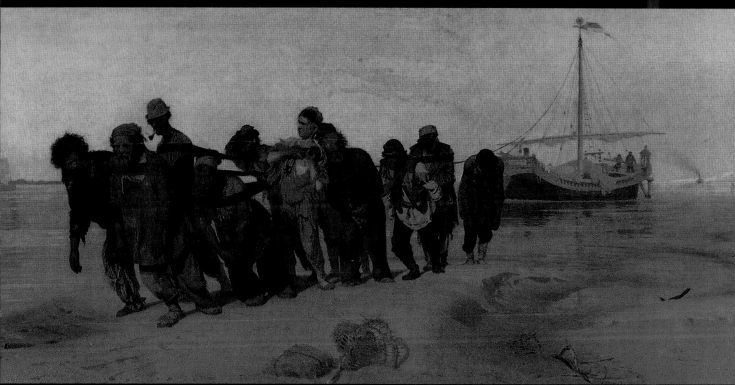

▲列賓，【伏爾加河上的縴夫】，1870–73，油彩、畫布，131.5×281 cm，聖彼得堡俄羅斯博物館藏。

## 悲天憫人的人道主義者──列賓眼中的伏爾加河

寬廣且水量豐沛的伏爾加河，為歐俄境內重要的運輸水道。然而，在擱淺的河灘與退潮之際，大型船隻無法前進，因此一群以拖運船隻為生計的縴夫就應運而生。列賓的【伏爾加河上的縴夫】描述的就是這群困苦的勞動階級。對於「縴夫」的重視，不僅讓列賓停留在伏爾加河長達四個月之久，途中，畫家不斷尋找適合的縴夫形象與背景。1872 年列賓帶著妻子，又再一次來到伏爾加河河灣撒瑪拉州 (Самара / Samara) 的史梁業瓦村 (Село Ширяево / Village Shiryaevo)，在一星期的停留觀察後，終於完成了這幅知名的寫實畫作【伏爾加河上的縴夫】。

## 浪漫主義情懷──華西里耶夫

1870 年夏天，隨著列賓前往伏爾加河旅遊的華西里耶夫，在【伏爾加河濕地】中充分展現畫家觀察入微的個性與精緻刻畫的作畫手法。華西里耶夫忠實地呈現伏爾加河岸潮濕厚重的空氣，畫中厚重的雲層，彷彿即將來臨的暴風雨前夕。帶有濃厚浪漫主義色彩的華西里耶夫在 1871 年初完成了他的成名作【解凍】。【解凍】在第一次巡迴展覽中展出，得到極大的回響。該作品意象性地呈現俄羅斯春冬交替之際，大地的蕭瑟景象。畫中兩個模糊身影的人形，在銀灰珍珠般色澤的荒漠雪地中，更顯孤單寂寥。

▶ 華西里耶夫，【伏爾加河濕地】，1870，油彩，畫布，70×127 cm，莫斯科特列恰可夫畫廊藏。

### 華西里耶夫 Ф. А. Васильев, 1850–1873

華西里耶夫為年輕早逝的風景畫家。在他短暫的生命裡，為俄羅斯自然界留下了許多美麗的記憶。其畫作風格早期深受希施金的影響，敏銳細膩地觀察自然景觀的一草一木。華西里耶夫擅長構圖及畫作氣氛營造，作品帶有理想性的浪漫情懷。

▶ 華西里耶夫，【解凍】，1871，油彩，畫布，53.5×107 cm，莫斯科特列恰可夫畫廊藏。

◀ 克拉姆斯科依，【華西里耶夫肖像】，1871。

俄羅斯，這玩藝！

## 追求自然性靈的哲思者——列維坦

列維坦是俄羅斯風景畫家中最具抒情色彩的一位，其畫中世界蘊藏著大自然靜謐祥和的氣息，超越了自然本身的價值與觀念，昇華至人類的性靈境界。

列維坦經常於俄羅斯境內旅行，以尋求創作靈感。畫家追求人與自然心靈合一的美學觀，表現在 1880 年代後期

▲列維坦，【金色的普廖斯】，1889，84.2 × 142 cm，莫斯科特列恰可夫畫廊藏。

▲謝洛夫，【列維坦肖像】，1893，油彩、畫布，82 × 86 cm，莫斯科特列恰可夫畫廊藏。
Photo: Scala

### 列維坦紀念館

列維坦與友人在 1888、1889 連續兩年前往伏爾加河畔的普廖斯小村落度假。列維坦愛上這裡帶有古代宗教氣息的寧靜祥和與這離塵囂、與世無爭的生活態度。透過列維坦的作品，我們感受到伏爾加河詩畫一般的美。乘坐輪船遊伏爾加河時，在天氣與時間許可下，輪船都會貼心地在普廖斯作短暫的停留，「列維坦紀念館」(Дом-Музей Левитана / I. I. Levitan Memorial House-Museum) 就在離渡船口不遠處，步行可達。

▶列維坦,【靜謐之地】,1890,油彩、畫布,87.5 × 108 cm,莫斯科特列恰可夫畫廊藏。

的伏爾加河系列中。1888 年夏天,畫家來到伏爾加河畔的古城普廖斯 (Плёс / Plyos) 度假,這個脫離塵囂喧嘩的寧靜小鎮,激發列維坦的創作靈感。【靜謐之地】散發古城的幽靜氣息,如同畫家追求寧靜心靈的最佳寫照;【金色的普廖斯】中的伏爾加河,像是蒙上一片輕薄面紗的少女,帶有神祕的美感。

◀薩符拉索夫，【白嘴鳥來了】，
1871，油彩、畫布，62×48.5 cm，
莫斯科特列恰可夫畫廊藏。

## 寓意深遠的風景畫家──薩符拉索夫

1870 年薩符拉索夫 (А. К. Саврасов / A. K. Savrasov, 1830–1897) 協同妻子在伏爾加河沿岸的雅羅斯拉夫與科斯特羅馬州寫生旅遊。這次的旅遊帶給薩符拉索夫許多創作的靈感。薩符拉索夫對於自然界細心敏銳的觀察力展現在【伏爾加河在雅羅斯拉夫近郊的河水氾濫】中，這裡畫家呈現的是大自然的偉大與無可抵抗的力量。【白嘴鳥來了】是薩符拉索夫最為知名的作品：當白嘴鳥出現時，代表著春天即將來臨。畫作中的大地仍舊籠罩在寒冬尚未退去的嚴峻氣候下，冰沁的冷空氣中，乾枯的枝頭飛來幾隻白嘴鳥，在萬籟俱寂的大地裡，靜靜等待春天的降臨。

▼彼羅夫，【薩符拉索夫肖像】，1878，油彩、畫布，71×57 cm，莫斯科特列恰可夫畫廊藏。

▲薩符拉索夫，【伏爾加河在雅羅斯拉夫近郊的河水氾濫】，1871，油彩、畫布，48×72 cm，聖彼得堡俄羅斯博物館藏。

### 薩符拉索夫 А. К. Саврасов, 1830–1897

薩符拉索夫出生於莫斯科，巡迴展覽協會畫家。其風景畫作不單僅是描述自然界的景象，還充滿著濃厚的人文情懷與意味深遠的內涵。敏銳的觀察力讓薩符拉索夫擅長捕捉色彩細微差別的色澤變化，然而薩符拉索夫晚年健康狀況急遽惡化，這也使得他的作品色澤越加沉重暗淡，不若以往。

## 伏爾加河支流──波連諾夫與奧卡河

奧卡河 (Ока)，伏爾加河的最大支流，其旖旎的自然風光，觸動了抒情風景畫家波連諾夫 (В. Д. Поленов / V. D. Polenov, 1844-1927) 的心弦。他不只一次公開表示對奧卡河的喜愛。在寫給友人柯洛琳的信中，畫家略帶激動的陳述著：「我多麼希望能夠將奧卡河呈現在你面前，畢竟是我們一起發現了奧卡河的美，並決定居住於此」。波連諾夫擅長營造畫中氣氛，其作品總是給人安詳、寧靜的舒適感受。他像是一位小心呵護的忠實紀錄者，以細膩的筆觸與寫實的風格揮灑著奧卡河的春、夏、秋、冬、晨昏與白夜，為這片靜謐的大自然留下了最美麗的身影。

◀波連諾夫，【金色的秋】，1893，油彩、畫布，77×124 cm，圖拉州國立波連諾夫紀念館藏。

### 奧卡河

長 1500 公里，伏爾加河右岸最大支流。發源自中央聯邦管區的奧廖爾州，主要流域為歐俄中部平原，最後在下新城與伏爾加河匯流。

◀列賓，【波連諾夫肖像】，1877，油彩、畫布，80×65 cm，莫斯科特列恰可夫畫廊藏。

### 波連諾夫紀念館

1892 年波連諾夫在圖拉州 (Тульская область / Tula Region) 內的奧卡河旁，親手打造了他心目中的理想莊園。這棟三層樓高的木屋位於河畔的高地，視野極佳。站在這裡，奧卡河畔深邃無盡的美景一覽無遺，成為波連諾夫源源無窮的創作靈感來源。如今故居開放為「波連諾夫紀念館」(Музей усадьба В. Д. Поленова / The Vasily Polenov Museum Estate)，裡面展示了波連諾夫的畫作與生平用具。

俄羅斯，這玩藝！

▲波連諾夫，【早雪】，1891，油彩、畫布，48×85 cm，莫斯科特列恰可夫畫廊藏。

05　大河之戀

◄庫茵芝，【第聶伯河的夜晚】，1880，油彩、畫布，105×144 cm，聖彼得堡俄羅斯博物館藏。

## 烏克蘭不思議的美感——第聶伯河

庫茵芝 (А. И. Куинджи / A. I. Kuindzhi, 1842–1910) 對於大自然景觀獨特的詮釋，讓他的作品散發著一種神祕的美感。

1880 年在聖彼得堡大海街第一次展出【第聶伯河的夜晚】，引起極大的回響。觀賞者對於畫中美得近似虛幻的景象，感到相當不可思議。晶瑩透徹的月光，在雲層散去之際，將展露的光芒照射

> **第聶伯河**
> 長 2201 公里，源自俄羅斯西部斯摩林州，流經白俄羅斯，最後經由烏克蘭注入黑海，為烏克蘭境內主要河川。

**俄羅斯，**這玩**藝**！

在第聶伯河面上。平靜無波的河水，如同一面無邊境的鏡子，沿著河流無限延伸。大自然的景觀是如此的壯麗與奇妙，甚至超乎人類的想像。庫茵芝的自然界色彩，脫離寫實的呈現，帶有相當強烈的裝飾性效果，他簡化了畫面構圖，藉由色調來掌控畫面的情緒，展現無比的迷人魔力。

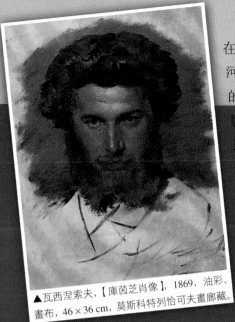

▲瓦西涅索夫，【庫茵芝肖像】，1869，油彩、畫布，46×36 cm，莫斯科特列恰可夫畫廊藏。

## 庫茵芝 А. И. Куинджи, 1842–1910

庫茵芝出生於烏克蘭東南方亞述海邊，為十九世紀著名風景畫家。其【第聶伯河的夜晚】【烏克蘭的夜晚】為著名的代表作。庫茵芝對於色彩運用的獨到見解，使其畫作經常呈現舞臺般的聚焦效果，其風格和同時代畫家有明顯區隔。

▶庫茵芝，【烏克蘭的夜晚】，1878，油彩、畫布，81×163 cm，聖彼得堡俄羅斯博物館藏。

## ——邁向歐洲藝壇

十九世紀末期的俄國，一群懷抱藝術夢想的年輕人經常聚集在一起，探討當前藝術議題與歐洲最新藝術動態，這群藝術愛好者，在相同理念的促使下，將原本帶有小型私人聚會性質的團體，轉為積極運作的「藝術世界」集團 (1887–1924)。

藝術世界希望透過對於歐洲藝術的介紹與積極前往歐洲展覽等方式，能夠使俄國藝術水準與西歐接軌。因此，當時風行歐洲的象徵主義 (Symbolism) 與新藝術運動就成了藝術世界成員的主要表現風格。

### 新藝術風格與《藝術世界》

創辦《藝術世界》雜誌主要在於介紹當今國內外各種藝術現象，以推廣藝術發展。十九世紀末，俄國的藝術發展可以分為兩大流派，其一為「西歐派」，主要以介紹歐洲當代藝術動態與俄羅斯當代畫壇趨勢評論為主。其支持者多為來自聖彼得堡的成員，他

### 「藝術世界」集團

「藝術世界」集團藉由舉辦展覽，發行藝術雜誌，作為實踐理想的舞臺。這個團體的成員主要以理論批評者為主，其中包括了音樂評論家佳吉列夫、努維里、版畫家與藝評家別努阿、藝術家索莫夫及藝文批評家菲拉索福夫等五位核心人物。

▲ 1900 年《藝術世界》雜誌封面（設計：索莫夫）

們對西方新觀念的接受度強，敏感度高，在撰文評價之餘，也投入創作，作品充滿著流行的時尚感。

## 追求新潮的藝術表現——巴克斯特

藝術世界的積極參與者——巴克斯特 (Л. Н. Бакст / L. N. Bakst, 1866–1924)，身兼藝術評論、版畫、插畫、舞臺設計與肖像畫家。他致力追求新風格的藝術表現，對於西歐當時的流行趨勢保持高度關心，其版畫與雜誌插畫線條流暢、色彩簡約，富裝飾性，帶有濃厚的新藝術風格。在【古代災難】畫作中，作為人類藝術文化光輝的希臘雕像，正逐漸淹沒在冰河消退的洪流中。巴克斯特嘗試以西歐象徵主義的手法，來說明人類文明的危機。【晚

▶巴克斯特，【自畫像】，1893，油彩、畫布，34×21 cm，聖彼得堡俄羅斯博物館藏。

▶▶巴克斯特，【古代的災難】，1908，油彩、畫布，250×270 cm，聖彼得堡俄羅斯博物館藏。

Photo: Erich Lessing

Photo: Erich Lessing

餐】是其新藝術風格的代表
作：畫家採用黑、白作為構圖
的基本色塊，自由流暢的線條
與造形簡約的輪廓，勾勒出新
藝術簡約、裝飾性的精神。

裝飾性表現是「新藝術」風格
最主要的特色之一，而該風格
大膽、鮮豔與新穎的圖案表現
深受「藝術世界」畫家們的喜
愛，像是索莫夫 (K. A. Сомов
/ K. A. Somov, 1869–1939)、普
諾夫、達布任斯基 (M. B.
Добужинский / M. V.
Dobuzhinsky, 1875–1957)、蘇
得依庚等，不但在雜誌的封面
與內部插圖大量採用新藝術，
甚至廣泛地運用在繪畫、版
畫、裝飾工藝及雕刻等其他藝
術上。

◀巴克斯特，【晚餐】，1902，油彩、畫布，
150×100 cm，聖彼得堡戲劇與音樂博物
館藏。

俄羅斯，這玩藝！

## 才氣縱橫的文學插畫家——達布任斯基

達布任斯基為知名版畫家與插畫家，畫作題材多來自文學與社會時事。受到新藝術風格與版畫的影響，達布任斯基作品內容線條明確、構圖清晰。對於聖彼得堡街景的描繪，有其獨到之處。他利用版畫的簡潔線條與冷峻色調，呈現的是北國冷清、空蕩的寂寥景象。除了藝術創作之外，達布任斯基還嘗試寫詩，是一位才氣縱橫的詩人與藝術家。

▲達布任斯基，【白夜】插畫。杜思妥也夫斯基小說插畫，1922。

▲達布任斯基，【十月的田園詩】，雜誌 Zhupel 插畫。No. 2, 1905。

▲索莫夫，《戲院》封面，1907，水彩，27.8 × 19 cm，莫斯科特列恰可夫畫廊藏。

## 奇異幻想的夢想家——索莫夫

作為「藝術世界」一員的索莫夫，致力於舞臺設計與插畫。索莫夫的作品像是一幕幕絢麗精彩的表演舞臺劇：嬉戲笑謔的歡樂情節、男歡女愛的場景、義大利喜劇演員……等，其內容有一種脫離現實生活的奇異幻想。索莫夫喜用色塊、平面來表現構圖，使得作品充滿濃郁的裝飾色彩，深受大家喜愛。

▶索莫夫，【冬季・滑冰場】，1915，油彩、畫布，49 × 58 cm，聖彼得堡俄羅斯博物館藏。

▲謝洛夫，【伊達‧魯賓斯坦肖像】，1910，蛋彩、炭筆、畫布，147×233 cm，聖彼得堡俄羅斯博物館藏。

## 繪畫風格的大轉變──謝洛夫

在所有藝術世界參展的畫家中，謝洛夫 (В. А. Серов / V. A. Serov, 1865–1911) 是最為特殊的一位。謝洛夫以【少女與桃】奠立畫壇地位之後，長期以來一直是廣為人知的肖像畫家。然而在謝洛夫後期作品【伊達‧魯賓斯坦肖像】(1910)、【歐羅芭被劫】(1910) 裡，畫中人物的描寫手法明顯出現變化：線條明確的輪廓與簡潔的色塊構成，使得作品帶有強烈的「新藝術」色彩。

然而，這種新的嘗試手法卻為畫家帶來負面的批評與不滿。人們無法理解，以肖像畫知名的謝洛夫，其繪畫風格為何會有如此重大的轉變？甚至有人認為謝洛夫的畫作水準開始衰退了。然而事實的真相我們無法得知，因為謝洛夫的「新藝術」時期並沒有維持多久，在【伊達‧魯賓斯坦肖像】完成後隔年，畫家就因病去世。

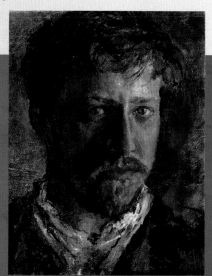

### 謝洛夫 В. А. Серов, 1865–1911

　　謝洛夫的父親是一位著名的作曲家。謝洛夫年幼時居住在慕尼黑，並在那裡接受繪畫的啟蒙教育，其後遷居巴黎，在那裡遇見了公費留法的列賓，並接受畫家的指導。年輕時的謝洛夫經常出現在藝術家聚集的阿勃拉姆采夫莊園，其最知名的代表作品【少女與桃】，就是在這裡完成的。

▶謝洛夫，【自畫像】，1880 年代。

## 緬懷過往的「俄羅斯風格派」

「俄羅斯風格派」以回頭探索俄羅斯民族文化之美為訴求。對於俄羅斯本土文化之研究風氣，首先來自莫斯科阿勃拉姆采夫藝術集團的成員。然而不少「藝術世界」時期的畫家，也開始尋找那已失去的舊有時光，此時在畫壇上出現緬懷過往的懷舊風。像是十七世紀市井小民生活描寫；十八世紀金碧輝煌的宮廷建築與上流社會的奢華享樂等，都是常見的表現題材。復古風為世紀末的畫作題材增加了許多新鮮的感受，並引起觀賞者不小的共鳴。「俄羅斯風格派」中比較具代表性的有別努阿 (А. Н. Бенуа / A. N. Benois, 1870–1960)、蘭賽萊 (Е. Е. Лансере / Y. Y. Lanceray, 1875–1946)、利亞普施金 (А. П. Рябушкин / A. P. Ryabushkin, 1861–1904) 等。

## 別努阿的藝術世界

別努阿是藝術世界集團中相當有才氣的一位。其父親為俄國知名建築師。別努阿畢業自聖彼得堡大學法律系，然而其一生的發展，卻與藝術緊密相連。

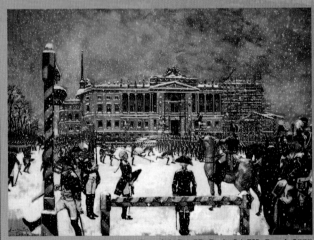

© Alexandre Benois/ADAGP, Paris-SACK, Seoul, 2008

別努阿著作等身，其撰寫的藝術書籍，直到今天依然熱賣。別努阿對於《藝術世界》雜誌的投入，使他成為當時著名的藝評家。如同其他藝術世界成員，別努阿的藝術天分展現在不同的創作領域，如舞臺設計、插畫、水彩……等，都有傑出的表現。

◀別努阿，【保羅一世的閱兵儀式】，1907，油彩、畫布，59.6×82 cm，聖彼得堡俄羅斯博物館藏。

俄羅斯，這玩藝！

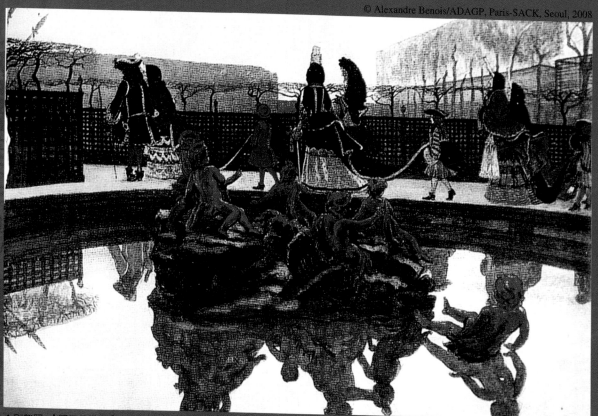

▲別努阿，【國王的散步】，1906，油彩、畫布，48×62 cm，莫斯科特列恰可夫畫廊藏。

## 懷古風──十七世紀的利亞普施金

十七世紀的俄國對於利亞普施金來說，有著無可抗拒的吸引力。在這個尚未接受西方文化洗禮的古老時代，處處保有傳統的斯拉夫民族氣息。利亞普施金色彩配置鮮豔、明亮，人物造形有著插畫般的趣味表現。其作品充滿濃厚的俄羅斯民間色彩。

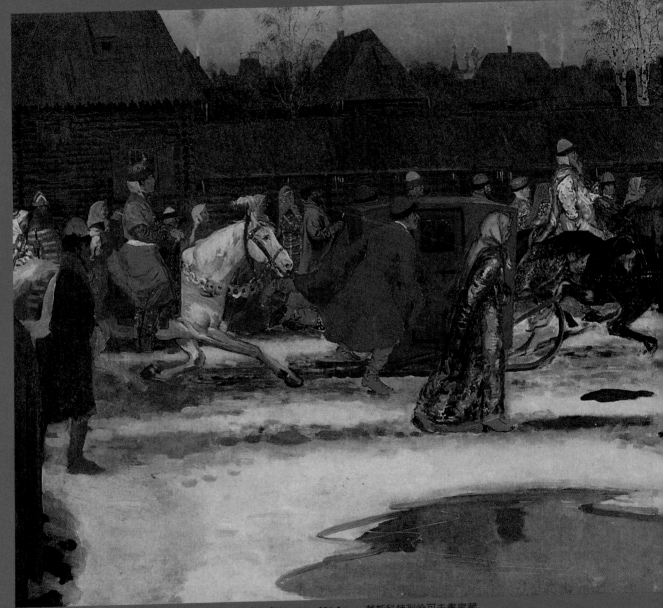

▲利亞普施金，【十七世紀的俄羅斯婚禮】，1901，油彩、畫布，90 × 206.5 cm，莫斯科特列恰可夫畫廊藏。

俄羅斯，這玩藝！

◀利亞普施金,【十七世紀商人世家】,1896,油彩、畫布,143×213 cm,聖彼得堡俄羅斯博物館藏。

▶波利索夫—穆薩托夫,【池塘邊】,1902,畫布、蛋彩,177×216 cm,莫斯科特列恰可夫畫廊藏。

## 藝術世界與其他畫家

### 象徵主義大師——波利索夫—穆薩托夫

與藝術世界集團同時期的波利索夫—穆薩托夫 (В. Э. Борисов-Мусатов / V. E. Borisov-Musatov, 1870–1905),為當時象徵主義的代表畫家。波利索夫—穆薩托夫不追求畫面中物象的清晰表現,他擅長以色塊與音符般流暢的輪廓線條來營造畫中的理想國度。色彩是他最主要的情緒表達工具,畫家極力呈現畫面中的色感語言——迷幻的紫色、憂鬱的藍、甜蜜的桃紅……等,將波利索夫—穆薩托夫譽為「夢幻色彩的魔法師」也不為過。其作品充滿抒情的浪漫情懷與靜謐的美感,是當時畫壇中風格十分獨特的一位。

### 波利索夫—穆薩托夫紀念館

波利索夫—穆薩托夫紀念館 (Музей-усадьба В. Э. Борисова-Мусатова / Borisov-Musatov Memorial House-Museum) 位於伏爾加河沿岸的撒拉索夫市 (Саратов / Saratov) 的獨棟木屋。這裡曾是波利索夫—穆薩托夫的畫室。由於蘇聯時期波利索夫—穆薩托夫因為畫作風格過於「資本主義色彩」，因此畫家的藝術成就長期受到漠視，直到政治氣氛較為緩和的「解凍時期」之後，畫家的名字才逐漸為人所知。2000 年藉由波利索夫—穆薩托夫 130 年誕生紀念之名，進行整修後的畫室，舉行隆重的開幕典禮。

◀波利索夫—穆薩托夫，【與妹妹的自畫像】，1898，油彩、畫布，143 × 177 cm，聖彼得堡俄羅斯博物館藏。

俄羅斯，這玩藝！

▲巴克斯特，【佳吉列夫】，1906，油彩、畫布，161×116 cm，聖彼得堡俄羅斯博物館藏。

▲索莫夫，【嘲諷之吻】，1908，油彩、畫布，49×58 cm，聖彼得堡俄羅斯博物館藏。

## 「藝術世界」對俄國藝術的影響

「藝術世界」不設限的參展方式，使得每次展覽都有令人期待的作品。因此所舉辦的聯展總是能夠吸引觀賞的人群，儼然成為藝術流行的重要指標。這與來自學院派的「巡迴展覽畫派」門可羅雀的景象，形成了強烈對比。《藝術世界》雜誌對於西方與本國的藝術評論，對當時美學及藝術觀的形成，具有一定的影響力。也因此「藝術世界」雖然存在的時間並不長，然而對於十九世紀末的俄羅斯藝文界來說，影響卻是相當深遠的。

# 07 宗教與自然的聖地

## ——莫斯科近郊的心靈淨土

位於莫斯科東北方的聖三一謝爾吉耶夫風景區，自古以來為莫斯科市郊著名的人文自然風景區。這裡景色渾樸自然，清新空氣中散發著寧靜舒適的優閒氣息。境內小湖、河流、山坡、田野、濃郁樹林交錯林立，至今仍保持著相當原始自然的景致。除了古樸自然的山光景色之外，聖三一謝爾吉耶夫風景區內分散著幾處重要的人文景點：古老的宗教聖地——聖三一謝爾吉耶夫修道院 (Свято-Троицкая Сергиева Лавра / The Trinity Monastery of St. Sergius，據說古俄羅斯偉大的聖像畫家安德烈，就是在這裡進行修士的剃度儀式)。而離修道院不遠處就是著名的藝術集團——阿勃拉姆采夫莊園。

聖三一謝爾吉耶夫風景區充滿著特殊的人文氣息與宗教情懷，自古以來吸引不少文人雅士前往，以尋求創作靈感。

## 聖三一謝爾吉耶夫修道院

位於莫斯科東北方 70 公里處的聖三一謝爾吉耶夫修道院，是莫斯科近郊的宗教聖地。建立於 1354 年的修道院歷史相當悠久。修道院城牆內部由聖母升天教堂、鐘樓、聖三一教堂等建築群組成。聖像畫家安德烈・魯勃廖夫 (А. Рублёв / A. Rublev, 1360's–1430) 曾在聖三一

教堂內完成著名的【聖三一】聖像畫，這件具有濃厚抒情色彩與人文情懷的傑作，目前被視為俄國藝術的瑰寶，收藏在特列恰可夫畫廊。

二十世紀初期，不少畫家來到此地，以聖三一謝爾吉耶夫修道院為背景，留下許多精彩畫作。畫家尤恩 (К. Ф. Юон / K. F. Yuon, 1875–1958)，在 1910 年代，接連完成聖三一謝爾吉耶夫修道院系列作品。尤恩以寫實的技法，捕捉修道院不同季節的風貌。雖然畫家力求具象的表現，然而過於鮮豔與單色塊的運用，讓畫面不免產生裝飾性的效果。【車站街往聖三一謝爾吉耶夫修道院之景】畫中「雪」天一色的手法，呈現出北國冬季厚重的冷空氣，饒富趣味。

◀尤恩，【春天充滿陽光的日子】，1910, 87×131 cm，聖彼得堡俄羅斯博物館藏。

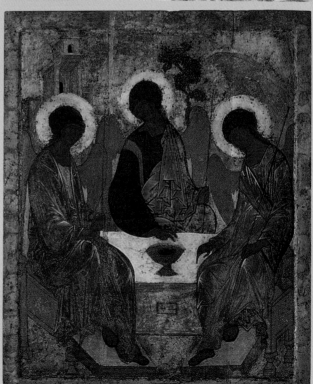

◀安德烈‧魯勃廖夫，【聖三一】，1420–30，蛋彩，142×114 cm，莫斯科特列恰可夫畫廊藏。

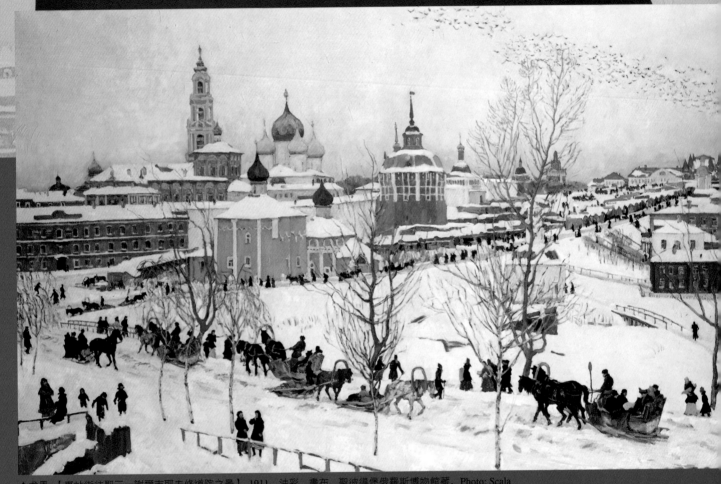

▲尤恩，【車站街往聖三一謝爾吉耶夫修道院之景】，1911，油彩、畫布，聖彼得堡俄羅斯博物館藏。Photo: Scala

俄羅斯，這玩藝！

## 涅斯捷羅夫

以超脫塵俗、虔誠肅穆聞名的畫家涅斯捷羅夫 (М. В. Нестеров / M. V. Nesterov, 1862–1942)，其作品充滿著濃厚的宗教情懷。聖三一謝爾吉耶夫風景區充滿靈性的自然與濃郁的宗教氣息，深深地吸引著他。這裡成為涅斯捷羅夫尋求大自然寧靜奧妙的最佳範本。

【遁世者】是涅斯捷羅夫進入宗教主題的早期作品，畫中場景是離聖三一修道院不遠處的一個小村莊。畫中人物—虔誠信仰的老者，其形象來自修道院內的修士，涅斯捷羅夫藉由【遁世者】來說明老者平淡無欲，與世無爭的人生觀。

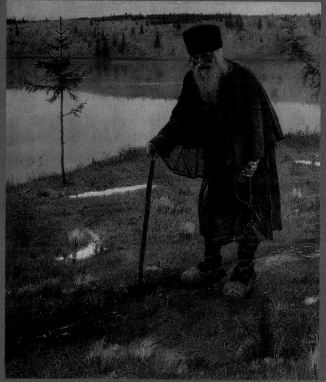

▶涅斯捷羅夫，【遁世者】，1888–89，油彩、畫布，125 × 142.8 cm，莫斯科特列恰可夫畫廊藏。

▶▶涅斯捷羅夫，【遁世者】，1888–89，油彩、畫布，91 × 84 cm，聖彼得堡俄羅斯博物館藏。

　　【少年弗爾法蘿密依的幻見】是涅斯捷羅夫宗教題材中最具代表性的一幅。同樣選擇以具
有中世紀自然景觀著名的聖三一謝爾吉耶夫風景區為背景。畫中這一幕含有宗教意味的人
物與自然場景，融合成超乎世俗凡間的靈性色彩。當心情煩躁時，不妨靜靜觀賞涅夫切索
夫的宗教畫作，或許可以在這裡尋得心靈的平靜。

▼涅斯捷羅夫，【少年弗爾法蘿密依的幻見】，1889-90，油彩、畫布，莫斯科特列恰可夫畫廊藏。

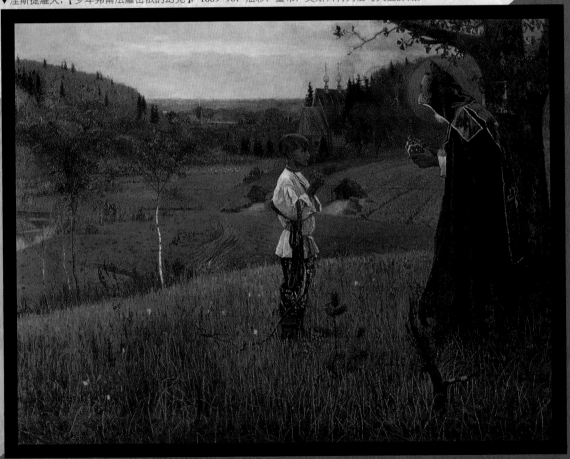

俄羅斯，這玩藝！

## 涅斯捷羅夫 M. B. Нестеров, 1862–1942

作品充滿靈性的宗教情懷。其聖徒謝爾吉耶夫系列，是畫家最為著名的代表作。涅斯捷羅夫的作品寧靜祥和，其畫中俄羅斯悠然的自然田野風光及與世無爭的靈修生活，深受俄國人民喜愛。然而，進入蘇聯時期之後，涅夫切索夫的宗教題材因政治因素而不再出現。

◀涅斯捷羅夫，【自畫像】，1915，油彩、畫布，94 × 110 cm，聖彼得堡俄羅斯博物館藏。

## 阿勃拉姆采夫莊園——實驗性的藝術集團

在 1870 年代企業家馬蒙托夫 (С. И. Мамонтов / S. I. Mamontov, 1841–1918) 成為莫斯科近郊阿勃拉姆采夫莊園新主人之後，便經常熱情邀請當代著名的畫家、音樂家、演員、文學家等藝文人士前往避暑。往後的 20 幾年間，阿勃拉姆采夫儼然成了另一個俄羅斯文化生活的中心。許多日後知名的畫家，如波連諾夫、列賓、謝洛夫、弗魯貝爾、瓦西涅索夫等，都曾經在阿勃拉姆采夫莊園度過許多美好的創作時光。

▶波連諾夫，【池塘】，1879，油彩、畫布，77 × 121.8 cm，莫斯科特列恰可夫畫廊藏。

## 藝術家的幕後推手——藝術贊助者馬蒙托夫

馬蒙托夫，十九世紀末成功的事業家，其對藝術的熱愛，表現在實際的贊助行為上。他在莫斯科近郊阿勃拉姆采夫建立了一座占地廣大的夏日莊園，這裡曾聚集著來自俄國各界的文人雅士，並成為當時最為活絡的藝文中心。隨著馬蒙托夫事業版圖的擴大，聚集的藝文人士日益增多，最後以馬蒙托夫為首成立了阿勃拉姆采夫藝術集團。這個帶有實驗性質的藝術集團在馬蒙托夫全力贊助下，開啟了帶有濃厚斯拉夫民族情感的建築風格與畫作主題，並成為當時假俄羅斯風格的最初發展地。

◀列賓,【馬蒙托夫肖像】, 1880, 油彩、畫布, 93×56.7 cm, 莫斯科國家戲劇博物館藏。

## 精湛的肖像畫家——謝洛夫

十九世紀 80 年代，當時尚未出名的年輕畫家謝洛夫，經由列賓的介紹，來到了阿勃拉姆采夫莊園。謝洛夫在這段期間創作的【少女與桃】（馬蒙托夫女兒薇拉）中，成功展現夏日莊園溫暖陽光、清新空氣與青澀害羞的少女情懷。這幅畫也讓謝洛夫初嘗成功的滋味。

謝洛夫以人物肖像畫著稱，畫家快速的筆觸，往往能夠精確地抓住人物稍縱即逝的表情，為當時的社會名媛留下了許多美麗的作品。謝洛夫尤其喜愛戶外作畫，雖然他並不刻意追求流行於法國的印象派風格，然而在畫作中光線與色彩的處理卻帶有外光派的精神。

俄羅斯,這玩藝！

▶謝洛夫,【少女與桃】,1887,油彩、畫布,91×85 cm,莫斯科特列恰可夫畫廊藏。

07 宗教與自然的聖地

▲弗魯貝爾的彩繪陶器製品，阿勃拉姆采夫莊園。

## 不安的靈魂──弗魯貝爾的天魔系列

弗魯貝爾──俄羅斯繪畫史上極富個人色彩的畫家，弗魯貝爾的一生際遇，就如同他的畫作風格一樣，充滿矛盾與灰暗。1889 年弗魯貝爾經由謝洛夫的引薦，進入了阿勃拉姆采夫莊園，成為該集團的成員之一。在馬蒙托夫完全支持的情況下，阿勃拉姆采夫莊園的藝術家們皆能夠充分發揮其才能。弗魯貝爾利用莊園內設備齊全的陶藝工作坊，進行彩繪陶器的實驗與民間燒陶雕塑的人物肖像，並著手進行大型鑲嵌畫製作。

弗魯貝爾心思細膩，帶有憂鬱、不安的性格，與營造灰暗風格見長的詩人萊蒙托夫 (М. Ю. Лермонтов / M. Y. Lermontov, 1814–1841) 有幾許相似之處，而詩篇中「天魔」落寞的神情，彷彿是弗魯貝爾真實性情的寫照。因此以詩篇〈天魔〉為靈感，弗魯貝爾創作了系列作品。阿勃拉姆采夫時期是弗魯貝爾藝術創作的高峰時期。

▲弗魯貝爾，【坐著的天魔】，1890，油彩、畫布，114×211 cm，莫斯科特列恰可夫畫廊藏。

07　宗教與自然的聖地

▲弗魯貝爾,【勇士】, 1898, 油彩、畫布, 321.5×222 cm, 聖彼得堡冬宮博物館藏。

▲弗魯貝爾,【自畫像】, 聖彼得堡俄羅斯博物館藏。

Photo: Scala

## 弗魯貝爾 М. А. Врубель, 1856–1910

　　其畫作的技巧獨具一格,色彩帶有強烈的主觀意識,不強調形象的真實再現,和當時盛行的寫實主義有著極大的差異,也因此弗魯貝爾受到了不少的批評與不諒解。這些負面的批評浪潮,隱藏在畫家心中,形成了莫大的壓力。1905 年不敵長久以來精神上的折磨,進入了療養院,其後病情持續惡化、雙眼失明, 1910 年離開人間。

俄羅斯,這玩藝!

## 真摯的友誼——列賓與馬蒙托夫

當時著名畫家列賓在 1878 至 1882 年舉家遷移聖彼得堡前的六年間，經常攜帶家人在阿勃拉姆采夫莊園度假。莊園裡燦爛的陽光與平靜祥和的景致，讓列賓留下了不少精彩的風景畫作，而列賓為家人在莊園內畫的幾張戶外寫生，有著印象派般的光影變化，顯得十分生動。

當然與馬蒙托夫一家深厚的友誼，也讓畫家在駐留的這段時間內，為莊園的家人留下不少精緻傳神的肖像。除了輕鬆休閒與戶外寫生之外，這個時期的列賓已經開始構思日後的兩張巨幅作品——【庫爾斯克省的宗教遊行】(1880–83) 及【查波羅什人寫信給蘇丹王】(1880–91)。

▶列賓，【馬蒙托娃】，1878–79，油彩、畫布。

▼列賓，【在阿勃拉姆采夫莊園小橋上的列賓·薇拉】，1879，油彩、畫布，38×61 cm，莫斯科普希金美術館—私人收藏區。

07 宗教與自然的聖地

**【查波羅什人寫信給蘇丹王】**

列賓大幅歷史畫作之一。畫中敘述一群居住在烏克蘭波羅什河畔的遊牧民族——查波羅什人，因為和蘇丹王國之間的衝突，雙方即將展開戰事。在開打之際，族人決定寫一封極盡嘲諷的戰書給蘇丹王。這些不識字的莽夫們，就這樣你一句我一句地完成了這封以三字經拼湊起來的戰書。列賓在這幅畫中再度展現成熟的寫實能力與微妙捕捉人性心理的觀察力，生動地表達了查波羅什人草莽、爽朗與直率的個性。

◀列賓，【自畫像】，1878，油彩、畫布，69.5×49.6 cm，聖彼得堡俄羅斯博物館藏。

## 俄羅斯民族畫家——列賓 И. Е. Репин, 1844–1930

　　在俄羅斯近代美術史上，列賓占有相當重要的地位。所有十九世紀影響畫壇甚鉅的藝術集團與組織——「巡迴藝術展覽協會」、「阿勃拉姆采夫藝術集團」及「藝術世界」幾乎都可以看到他的身影。其豐富的生活歷練，就如同一部活生生的俄羅斯近代美術發展史，精彩絕倫。

　　列賓善於捕捉畫中人物的細膩心思和人與人之間無奈及複雜的情感，被譽為俄羅斯近代最偉大的寫實畫家。如今在聖彼得堡市郊設有列賓紀念館，開放參觀。

**俄羅斯,**這玩藝！

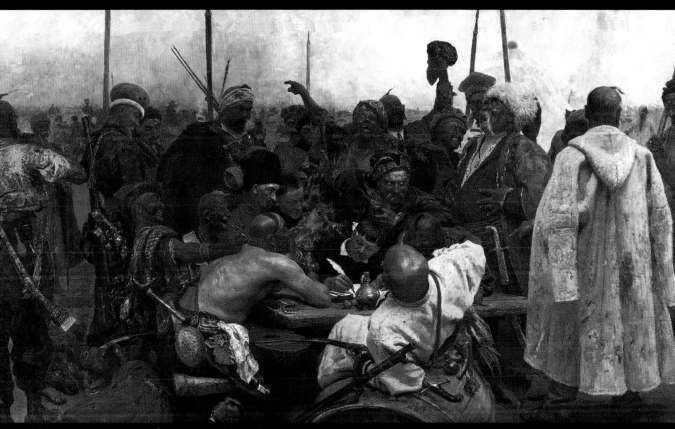

▲列賓　【查波羅什人寫信給蘇丹王】　1880-91　油彩　畫布　203×358 cm　聖彼得堡俄羅斯博物館藏

俄羅斯，這玩藝！

## 從傳統中尋找新意——瓦西涅索夫

十分喜愛從俄羅斯文化中尋找靈感的瓦西涅索夫，無論在建築或繪畫上的表現，總是充滿了濃郁的斯拉夫情懷，也是集團中最符合馬蒙托夫民族精神的一位。

以俄羅斯民間傳說中的英雄「勇士」為主題的系列作品，是最能體現瓦西涅索夫畫作精神的代表作。除此，瓦西涅索夫成功地將俄羅斯情懷展現於建築設計中，像是特列恰可夫畫廊、畫家私人別墅與阿勃拉姆采夫莊園中的教堂，都是瓦西涅索夫膾炙人口的傑作。

**瓦西涅索夫紀念館**

瓦西涅索夫紀念館 (Дом-музей В. М. Васнецова / Vasnetsov House Museum) 是其自行設計的工作室，位於莫斯科市區的靜謐巷道中，假俄羅斯的建築風格，充滿濃厚的民間色彩。如今開放參觀。裡面瓦西涅索夫的居家陳設，二樓畫室仍舊保持當年畫家工作的景象。

▲瓦西涅索夫，【三叉路口上的勇士】，1882，油彩、畫布，167×299 cm，聖彼得堡俄羅斯博物館藏。

◀瓦西涅索夫，【勇士們】，1898，油彩、畫布，295.3×446 cm，莫斯科特列恰可夫畫廊藏。

▲瓦西涅索夫,【阿蓮努史卡】, 1881, 油彩、畫布, 173×221 cm, 莫斯科特列恰可夫畫廊藏。

▲瓦西涅索夫,【騎著灰狼的伊凡王子】, 1889, 油彩、畫布, 249 × 187 cm, 莫斯科特列恰可夫畫廊藏。

## 惹人憐愛的【阿蓮努史卡】

以阿勃拉姆采夫莊園附近景色為背景的【阿蓮努史卡】,是瓦西涅索夫的代表作品之一。畫中那位心事重重的小女孩,苦惱地蹲坐在湖畔,模樣十分惹人憐愛。【阿蓮努史卡】的小女孩形象,也因此家喻戶曉、廣為人知。直到今日,還不時在糖果包裝紙上看到【阿蓮努史卡】,可見其受歡迎的程度。

俄羅斯,這玩藝!

## 瓦西涅索夫 В. М. Васнецов, 1848–1926

　　積極投入民族藝術研究的畫家。1870 年代的作品大多為描寫日常生活情景的風俗畫作，1880 年代加入阿勃拉姆采夫集團，積極投入民間藝術，並將其特色運用至建築風格設計及繪畫風格。畫風多為描述俄羅斯民間傳說、童話故事等帶有濃厚斯拉夫民族色彩的作品。

▶ 瓦西涅索夫，【自畫像】，1873，油彩，畫布，71 × 58 cm，莫斯科特列恰可夫畫廊藏。

## 馬蒙托夫的貢獻

對於十九世紀的俄羅斯來說，促使藝文發展的一項重要力量來自於民間藝術贊助者的支持。這一股力量，使得保守的藝術界開啟了許多新的風格與表現方式。如同馬蒙托夫在阿勃拉姆采夫莊園，鼓勵藝術家嘗試新的表現手法。此外，阿勃拉姆采夫藝術集團畫家對於民間藝術的再度發掘，與當時提倡之民族意識相互結合，使得斯拉夫色彩的表現手法，成為當時造形設計的主流風格之一。馬蒙托夫對於俄國世紀末的藝術潮流發展，有著相當重要的影響力。

▶ 瓦西涅索夫紀念館

# 附 錄

213 ■ 莫斯科地鐵圖

214 ■ 聖彼得堡地鐵圖

215 ■ 藝遊未盡行前錦囊

215 ▍如何申請護照

215 ▍如何申請俄羅斯簽證

216 ▍俄羅斯機場資訊

218 ▍俄羅斯交通實用資訊

220 ▍書中景點實用資訊

225 ■ 人名對照索引

229 ■ 外文名詞索引

232 ■ 中文名詞索引

# 莫斯科地鐵圖

Алтуфьево
Altufevo

Бибирево
Bibirevo

Отрадное
Otradnoe

Владыкино
Vladykino

Медведково
Medvedkovo

Бабушкинская
Babushkinskaya

Свиблово
Sviblovo

Ботанический сад
Botanichesky Sad

ВДНХ
VDNKH

Улица Подбельского
Ulitsa Podbelskogo

Черкизовская
Cherkizovskaya

Преображенская площадь
Preobrazhenskaya Ploshchad

Сокольники
Sokolniki

Красносельская
Krasnoselskaya

Комсомольская
Komsomolskaya

Красные ворота
Krasnye Vorota

Чистые пруды
Chistye Prudy

Речной вокзал
Rechnoy Vokzal

Водный стадион
Vodny Stadion

Войковская
Voykovskaya

Сокол
Sokol

Аэропорт
Aeroport

Динамо
Dinamo

Белорусская
Belorusskaya

Планерная
Planernaya

Сходненская
Skhodnenskaya

Тушинская
Tushinskaya

Щукинская
Shchukinskaya

Октябрьское поле
Oktyabrskoe Pole

Полежаевская
Polezhaevskaya

Беговая
Begovaya

Улица 1905 года
Ulitsa 1905 Goda

Краснопресненская
Krasnopresnenskaya

Баррикадная
Barrikadnaya

Митино
Mitino

Волоколамская
Volokolamskaya

Мякинино
Myakinino

Строгино
Strogino

Крылатское
Krylatskoe

Молодёжная
Molodezhnaya

Кунцевская
Kuntsevskaya

Международная
Mezhdunarodnaya

Пионерская
Pionerskaya

Филёвский парк
Filevsky Park

Багратионовская
Bagrationovskaya

Фили
Fili

Кутузовская
Kutuzovskaya

Славянский бульвар
Slavyansky Bulvar

Парк Победы
Park Pobedy

Студенческая
Studencheskaya

Киевская
Kievskaya

Выставочная
Vystavochnaya

Смоленская
Smolenskaya

Арбатская
Arbatskaya

Боровицкая
Borovitskaya

Библиотека имени Ленина
Biblioteka Imeni Lenina

Александровский сад
Aleksandrovsky Sad

Петровско-Разумовская
Petrovsko-Razumovskaya

Тимирязевская
Timiryazevskaya

Дмитровская
Dmitrovskaya

Савёловская
Savelovskaya

Менделеевская
Mendeleevskaya

Новослободская
Novoslobodskaya

Марьина Роща
Marina Roshcha

Достоевская
Dostoyevskaya

Проспект Мира
Prospekt Mira

Рижская
Rizhskaya

Сухаревская
Sukharevskaya

Цветной бульвар
Tsvetnoy Bulvar

Трубная
Trubnaya

Сретенский бульвар
Sretensky Bulvar

Маяковская
Mayakovskaya

Чеховская
Chekhovskaya

Пушкинская
Pushkinskaya

Тверская
Tverskaya

Охотный ряд
Okhotny Ryad

Лубянка
Lubyanka

Тургеневская
Turgenevskaya

Кузнецкий мост
Kuznetsky Most

Театральная
Teatralnaya

Площадь Революции
Ploshchad Revolyutsii

Китай-город
Kitay-Gorod

Курская
Kurskaya

Бауманская
Baumanskaya

Щёлковская
Shchelkovskaya

Первомайская
Pervomayskaya

Измайловская
Izmaylovskaya

Партизанская
Partizanskaya

Семёновская
Semyonovskaya

Электрозаводская
Elektrozavodskaya

Новокосино
Novokosino

Новогиреево
Novogireevo

Перово
Perovo

Шоссе Энтузиастов
Shosse Entuziastov

Авиамоторная
Aviamotornaya

Площадь Ильича
Ploshchad Ilicha

Римская
Rimskaya

Чкаловская
Chkalovskaya

Таганская
Taganskaya

Марксистская
Marksistskaya

Пролетарская
Proletarskaya

Крестьянская застава
Krestyanskaya Zastava

Площадь Революции
Ploshchad Revolyutsii

Третьяковская
Tretyakovskaya

Новокузнецкая
Novokuznetskaya

Кропоткинская
Kropotkinskaya

Полянка
Polyanka

Парк культуры
Park Kultury

Фрунзенская
Frunzenskaya

Спортивная
Sportivnaya

Воробьёвы горы
Vorobevy Gory

Университет
Universitet

Проспект Вернадского
Prospekt Vernadskogo

Юго-Западная
Yugo-Zapadnaya

Октябрьская
Oktyabrskaya

Добрынинская
Dobryninskaya

Павелецкая
Paveletskaya

Серпуховская
Serpukhovskaya

Тульская
Tulskaya

Нагатинская
Nagatinskaya

Автозаводская
Avtozavodskaya

Шаболовская
Shabolovskaya

Ленинский проспект
Leninsky Prospekt

Академическая
Akademicheskaya

Профсоюзная
Profsoyuznaya

Новые Черёмушки
Novye Cheremushki

Калужская
Kaluzhskaya

Беляево
Belyaevo

Коньково
Konkovo

Тёплый Стан
Teply Stan

Ясенево
Yasenevo

Новоясеневская
Novoyasenevskaya

Нагорная
Nagornaya

Нахимовский проспект
Nakhimovsky Prospekt

Севастопольская
Sevastopolskaya

Чертановская
Chertanovskaya

Южная
Yuzhnaya

Пражская
Prazhskaya

Улица Академика Янгеля
Ulitsa Akademika Yangelya

Аннино
Annino

Бульвар Дмитрия Донского
Bulvar Dmitriya Donskogo

Варшавская
Varshavskaya

Каховская
Kakhovskaya

Коломенская
Kolomenskaya

Каширская
Kashirskaya

Кантемировская
Kantemirovskaya

Царицыно
Tsaritsyno

Орехово
Orekhovo

Домодедовская
Domodedovskaya

Красногвардейская
Krasnogvardeyskaya

Зябликово
Zyablikovo

Братеево
Brateyevo

Борисово
Borisovo

Шипиловская
Shipilovskaya

Марьино
Marino

Братиславская
Bratislavskaya

Люблино
Lyublino

Волжская
Volzhskaya

Печатники
Pechatniki

Кожуховская
Kozhukhovskaya

Дубровка
Dubrovka

Волгоградский проспект
Volgogradsky Prospekt

Текстильщики
Tekstilshchiki

Кузьминки
Kuzminki

Рязанский проспект
TRyazansky Prospekt

Выхино
Vykhino

Жулебино
Zhulebino

Комсомольская
Komsomolskaya

Серпуховская
Serpukhovskaya

Арбатская
Arbatskaya

Смоленская
Smolenskaya

1 Белорусский
Belorussky

2 Казанский
Kazansky

3 Киевский
Kievsky

4 Курский
Kursky

5 Ленинградский
Leningradsky

6 Павелецкий
Paveletsky

7 Рижский
Rizhsky

8 Савёловский
Savelovsky

9 Ярославский
Yaroslavsky

1 Сокольническая
Sokolnicheskaya

2 Замоскворецкая
Zamoskvoretskaya

3 Арбатско-Покровская
Arbatsko-Pokrovskaya

4 Филёвская
Filyovskaya

5 Кольцевая
Koltsevaya

6 Калужско-Рижская
Kaluzhsko-Rizhskaya

7 Таганско-Краснопресненская
Tagansko-Krasnopresnenskaya

8 Калининская
Kalininskaya

9 Серпуховско-Тимирязевская
Serpukhovsko-Timiryazevskaya

10 Люблинская
Liublinskaya

11 Каховская
Kakhovskaya

施工中

轉乘站

聖彼得堡地鐵圖

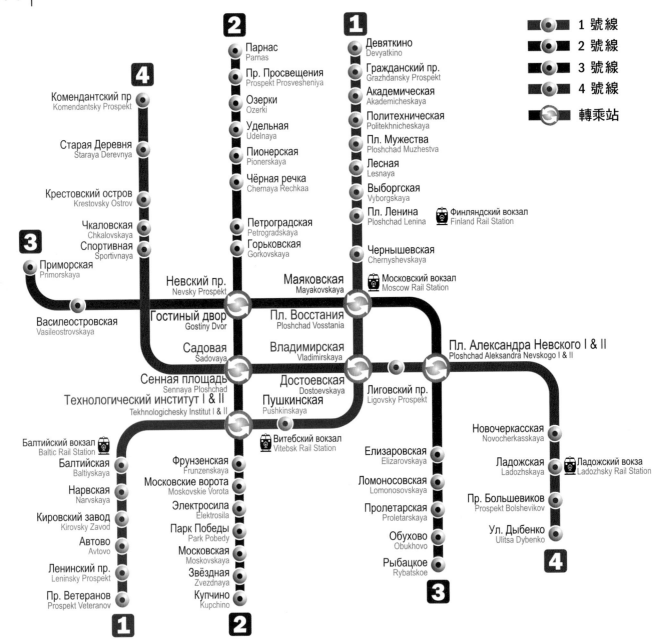

| | | |
|---|---|---|
| ● | 1 號線 |
| ● | 2 號線 |
| ● | 3 號線 |
| ● | 4 號線 |
| ◉ | 轉乘站 |

**4**
Комендантский пр
Komendantsky Prospekt

Старая Деревня
Staraya Derevnya

Крестовский остров
Krestovsky Ostrov

Чкаловская
Chkalovskaya

**3**
Спортивная
Sportivnaya

Приморская
Primorskaya

Василеостровская
Vasileostrovskaya

**2**
Парнас
Parnas

Пр. Просвещения
Prospekt Prosvesheniya

Озерки
Ozerki

Удельная
Udelnaya

Пионерская
Pionerskaya

Чёрная речка
Chernaya Rechkaa

Петроградская
Petrogradskaya

Горьковская
Gorkovskaya

**1**
Девяткино
Devyatkino

Гражданский пр.
Grazhdansky Prospekt

Академическая
Akademicheskaya

Политехническая
Politekhnicheskaya

Пл. Мужества
Ploshchad Muzhestva

Лесная
Lesnaya

Выборгская
Vyborgskaya

Пл. Ленина
Ploshchad Lenina
🚉 Финляндский вокзал
Finland Rail Station

Чернышевская
Chernyshevskaya

Невский пр.
Nevsky Prospekt

Гостиный двор
Gostiny Dvor

Садовая
Sadovaya

Сенная площадь
Sennaya Ploshchad

Технологический институт I & II
Tekhnologichesky Institut I & II

Маяковская
Mayakovskaya
🚉 Московский вокзал
Moscow Rail Station

Пл. Восстания
Ploshchad Vosstania

Владимирская
Vladimirskaya

Достоевская
Dostoevskaya

Пушкинская
Pushkinskaya
🚉 Витебский вокзал
Vitebsk Rail Station

Лиговский пр.
Ligovsky Prospekt

Пл. Александра Невского I & II
Ploshchad Aleksandra Nevskogo I & II

Балтийский вокзал 🚉
Baltic Rail Station

Балтийская
Baltiyskaya

Нарвская
Narvskaya

Кировский завод
Kirovsky Zavod

Автово
Avtovo

Ленинский пр.
Leninsky Prospekt

Пр. Ветеранов
Prospekt Veteranov

**1**

Фрунзенская
Frunzenskaya

Московские ворота
Moskovskie Vorota

Электросила
Elektrosila

Парк Победы
Park Pobedy

Московская
Moskovskaya

Звёздная
Zvezdnaya

Купчино
Kupchino

**2**

Елизаровская
Elizarovskaya

Ломоносовская
Lomonosovskaya

Пролетарская
Proletarskaya

Обухово
Obukhovo

Рыбацкое
Rybatskoe

**3**

Новочеркасская
Novocherkasskaya

Ладожская
Ladozhskaya
🚉 Ладожский вокза
Ladozhsky Rail Station

Пр. Большевиков
Prospekt Bolshevikov

Ул. Дыбенко
Ulitsa Dybenko

**4**

# 藝遊未盡行前錦囊

圖示說明 🏠：地址 @：網址 💲：價格 🕐：時間 ☎：電話 *i*：補充資訊 〽：交通路線 🚆：火車站 **M**：莫斯科地鐵站 **(V)**：聖彼得堡地鐵站

## ▌如何申請護照

### 向誰申請？

**中華民國外交部領事事務局**

@ http://www.boca.gov.tw

🏠 臺北市濟南路一段 2–2 號中央聯合辦公大樓 3～5 樓

🕐 週一～五　08：30～17：00（中午不休息）

☎ (02) 2343–2807～8

**領事事務局臺中辦事處**

🏠 臺中市黎明路二段 503 號 1 樓（「行政院中部聯合服務中心」廉明樓）

🕐 週一～五　08：30～17：00（中午不休息）

☎ (04)2251–0799

**領事事務局高雄辦事處**

🏠 高雄市成功一路 436 號 2 樓

🕐 週一～五　08：30～17：00（中午不休息）

☎ (07) 211–0605

**領事事務局花蓮辦事處**

🏠 花蓮市中山路三七一號六樓

🕐 週一～五　08：30～17：00（中午不休息）

☎ (03) 833–1041

### 要準備哪些文件？

1. 中華民國普通護照申請書
2. 六個月內拍攝之二吋白底彩色照片兩張（一張黏貼於護照申請書，另一張浮貼於申請書）
3. 身分證正本（現場驗畢退還）
4. 身分證正反影本（黏貼於申請書上）
5. 父或母或監護人身分證正本（未滿 20 歲者，已結婚者除外。倘父母離異，父或母請提供具有監護權人之證明文件及身分證正本。）

### 費用

護照規費新臺幣 1200 元

### 貼心小叮嚀

1. 原則上護照剩餘效期不足一年者，始可申請換照。
2. 申請人未能親自申請，可委任親屬或所屬同一機關、團體、學校之人員代為申請（受委任人須攜帶身分證及親屬關係證明或服務機關相關證件），並填寫申請書背面之委任書，及黏貼受委任人身分證影本。
3. 工作天數（自繳費之次半日起算）：一般件為 4 個工作天；遺失補發為 5 個工作天。
4. 國際慣例，護照有效期限須半年以上始可入境其他國家。

## ▌如何申請俄羅斯簽證

### 向誰申請？

**莫斯科臺北經濟文化協調委員會駐台北代表處**

@ http://www.taipei.mtcc.ru

🏠 臺北市信義路五段二號十五樓（震旦國際大樓）

雙都科技實業有限公司（代理收送）

@ http://www.usia.com.tw/

🏠 臺北市信義區基隆路 2 段 7 號 5 樓(世貿商務大樓)

🕐 週二、週四　09:30～12:00（收件時間）

14:00～16:00（發件時間）

## 費用

觀光簽證▶個人簽證 2060 元（一次入境）

2940 元（兩次入境）

▶團體簽證 1710 元（一次入境）

2940 元（兩次入境）

除上述費用外，每人須支付代辦費 400 元

## 要準備哪些文件？

1. 中、英文姓名（與護照相同）

2. 中華民國護照正本及主頁影本（有效期需六個月以上），若持美國護照者加收領事費用 1500 元及 N95 表格。

3. 身份證正反面影本（外國人需附居留證影本或臺灣公司保證人及俄羅斯保證人之切結書）

4. 二吋相片 1 張（6 個月內近照，必須和護照不同）

5. 公司名片或個人基本資料（住家、地址、電話等）

6. 簽證申請表（應回答表內所有的問題，請用英文打字及本人簽名）

7. 俄羅斯或外國的旅行社簽發的旅行證複印本

8. 俄羅斯旅行社簽發的確認函複印本

## 貼心小叮嚀

為避免送簽日每週二、週四擁塞、排隊，除當天特急件外，請於每週一、三、五上午辦公時間送件。

## ▋俄羅斯機場資訊

### 莫斯科多莫傑多沃機場

Международный Аэропорт Москва-Домодедово

Domodedovo International Airport

多莫傑多沃國際機場（以下簡稱 DME）位於莫斯科東南方 35 公里處，目前為俄羅斯最大也是成長最快速的國際機場。包含國內外共 72 家航空公司，往來 207 個航點。包括柏林航空、美國航空、英國航空、國泰航空、日本航空、德國漢莎航空、泰國航空……等。

@ http://www.domodedovo.ru/en/

■由多莫傑多沃機場進入市區的方式

**機場高鐵 (Aeroexpress Train)**

📈 DME↔🚉 Павелецкий

🕐 自🚉 Павелецкий 發車　每日 06:00～23:00

自 DME 發車　每日 07:00～24:00

每整點或半點發車，車程約 40～50 分鐘

💲 150 盧布

**機場快線 (Express Train)**

📈 DME↔🚉 Белорусский↔🚉 Курский↔

🚉 БЛенинградский、🚉 Казанский、

🚉 Ярославский

🕐 每日三班，車程約 60 分鐘

**通勤列車 (Commuter Train)**

📈 DME↔🚉 Павелецкий

🕐 自🚉 Павелецкий 發車　每日 04:51～22:44

自 DME 發車　每日 05:01～23:07

每日超過 10 個班次，車程約 70～75 分鐘

💲 72 盧布

**機場巴士 (Express Bus)**

📈 DME↔Ⓜ Домодедовская　（❷號線）

俄羅斯，這玩藝！

🕐 每日 06:00～24:00（每 15 分鐘發車，車程約 25～30 分鐘）

💲 60 盧布（7 歲以下兒童免費）

**迷你小巴 (Marshrutka)**

🔀 DME↔Ⓜ Домодедовская（❷號線）

（營運公司為 AutoRoad& Elex Polus）

🕐 每日 06:00～24:00（車程約 25～30 分鐘）

💲 80 盧布

## 莫斯科謝列梅捷沃機場
### Международный Аэропорт Шереметьево
### Sheremetyevo-2 International Airport

　　謝列梅傑沃國際機場（以下簡稱 SVO）位於莫斯科西北方 26 公里處，是俄羅斯第二大國際機場。為了提升競爭力，謝列梅傑沃國際機場近來亦致力於擴建更新。全新的航廈 Sheremetyevo-3 (Terminal A)，預計將於 2009 年完工啟用；第二航站（未來將改稱為 Terminal B）即為目前國際航線的基地，在更新工程於 2008 年完成後，將提昇兩倍以上的旅客人數，並與 Terminal A 相互連結；舊有的第一航站主要使用於國內航線，比鄰而居的嶄新航廈 (Terminal C) 正啟用不久，主要負責短程國際航線，可望容納每年 500 萬人次的旅客量。目前飛航謝列梅傑沃機場的航空公司包括俄羅斯航空、荷蘭航空、法國航空、大韓航空、芬蘭航空、中國國際航空……等。

@ www.sheremetyevo-airport.ru

**■由謝列梅傑沃機場進入市區的方式**

**機場高鐵 (Aeroexpress Train)**

🔀 SVO-2↔🚆 Савёловский（2008 年底亦將行駛 🚆 Белорусский）

🕐 車程約 35 分鐘

💲 250 盧布（頭等 350 盧布）

**迷你小巴 (Marshrutka)**

🔀 SVO-2↔Ⓜ Речной вокзал（❷號線）、
Ⓜ Планерная（❼號線）

🕐 每日 06:00～23:00（車程約 30 分鐘）

**巴士 (Bus)**

🔀 851 號　SVO-2↔Ⓜ Речной вокзал（❷號線）

　　817 號　SVO-2↔Ⓜ Планерная（❼號線）

🕐 每日 06:00～24:44（車程約 30 分鐘）

ℹ️ 按時刻表行駛的公車站牌位於機場右側約 100 公尺處（找尋黃色的 "A" 字標誌）

## 聖彼得堡普可佛機場
### Пулково Аэропорт
### Pulkovo International Airport

　　普可佛機場（以下簡稱 LED）位於聖彼得堡南方約 17 公里處，是俄羅斯排名緊接於莫斯科三大機場後第四繁忙的機場，共分為兩個航站：第一航站主要負責國內與獨立國協國家間的航線；第二航站則專責國際航線，並於 2003 年重新整修。

@ http://www.pulkovoairport.ru/eng/

**■由普可佛機場進入市區的方式**

**機場巴士 (Express Bus)**

🔀 A　LED-1 / 2↔Ⓥ Пушкинская（❶號線）

　　B　LED-1 / 2↔Ⓥ Московская（❷號線）

🕐 每 20～30 分鐘一班，車程約 30～40 分鐘

💲 A　成人 70 盧布（小孩 50 盧布）

　　B　成人 50 盧布（小孩 30 盧布）

**城市巴士 (City Bus)**

🔀 39 號　LED-1↔Ⓥ Московская（❷號線）

　　13 號　LED-2↔Ⓥ Московская（❷號線）

　　　　　LED-2↔Авиагородок / Aviagorodok

🕐 39 號　每日 06:30～23:30（20～30 分鐘發車，車

程約 15～20 分鐘）

13 號　每日 05:36（週末 06:06）～00:47（5～15 分鐘發車，車程約 15～20 分鐘）

**S** 成人 16 盧布（行李 14 盧布）

迷你小巴 (Marshrutka)

連接機場到地鐵站的迷你小巴，有些會依循城市巴士的路線，使用與其相同的路線號碼。

39 號：LED-1 ↔ Ⓜ Московская（**2** 號線）

Ⓜ Парк Победы（**2** 號線）

Ⓜ Электросила（**2** 號線）

Ⓜ Московские ворота（**2** 號線）

Ⓜ Лиговский пр.（**4** 號線）

Ⓜ Пл. Александра Невского（**4** 號線）

Ⓜ Новочеркасская（**4** 號線）

Ⓜ Ладожская（**4** 號線）

13 號：LED-2 ↔ Ⓜ Московская（**2** 號線）

113 號：LED-2 ↔ Ⓜ Московская（**2** 號線）

Ⓜ Купчино（**2** 號線）

3 & 213 號：LED-2 ↔ Ⓜ Московская（**2** 號線）

Ⓜ Парк Победы（**2** 號線）

Ⓜ Электросила（**2** 號線）

Ⓜ Московские ворота（**2** 號線）

Ⓜ Фрунзенская（**2** 號線）

Ⓜ Технологический институт II（**2** 號線）

Ⓜ Сенная площадь（**2** 號線）

# ■ 俄羅斯交通實用資訊

## 俄羅斯鐵路系統

@ http://www.eng.rzd.ru/wps/portal/rzdeng/fp

俄羅斯國鐵（Российские железные дороги, РЖД / The Russian Railways, RZhD）是全球最大的國家鐵路公司，其營運的路線長達 85500 公里，從波羅的海到日本海，從北極圈的莫曼斯克到黑海，連結了歐、亞洲許多國家的鐵路系統，包括芬蘭、比利時、波蘭、德國、蒙古、中國、北韓……等。因此在俄羅斯旅遊時，火車幾乎是不可或缺的交通工具。但是受限於語言的緣故，想要在俄羅斯暢行無阻，可能需要事前做足準備，了解各種關於火車的相關資訊。請特別注意的是，全俄羅斯境內的鐵路時刻，均以莫斯科時間標示。下列網站上有相當豐富的資料可供參考：

http://www.waytorussia.net/Transport/Domestic/Train.html

http://www.russianrails.com/index.html

### ■ 車廂種類

俄羅斯火車車廂大致可分為四種，分別為：

**頭等車廂**：兩人一室

**二等車廂**：四人一室

**三等車廂**：開放式臥舖

**四等車廂**：一般車廂的座位，無臥舖

頭等與二等車廂內的下舖床位可以掀起，置放行李，房間的門亦可上鎖。每個車廂有兩間廁所，但通常不會太乾淨。在長程火車（超過 24 小時）上會附設淋浴間，但只限於頭等及二等車廂，如果你的車廂沒有淋浴間，也可以付點小費要求隨車服務員讓你去別的車廂使用。車上也會提供寢具或盥洗包，大約 50 盧布左右。

**俄羅斯**，這玩藝！

### ■如何買票

#### 直接在火車站購票

　　直接在火車站售票處 (касса) 購票會比較便宜，但是有幾點必須特別注意。第一，車站購票窗口前往往大排長龍，車站規模與隊伍長度又成正比。第二，英語不通，除非你有一定的俄語能力，不然最好先將你所要購買的車次號碼 (номер)、啟程時間 (время отправления)、目的地站名 (пункт назначения)、車廂等級、日期、張數等資料，用俄文寫在紙上，儘可能減少雞同鴨講的窘境。第三，最好提前購票，不要在出發當日才去排隊，否則很有可能趕不上列車，或是當天的票早已售罄。第四，購票時必須出示護照及簽證，有時候他們也會接受影本。

#### 旅行社代購

　　找旅行社購買車票能節省時間與精力，但是必須額外支付手續費或服務費用，金額從票面價的 10% 至 50% 不一。

#### 莫斯科鐵路代理處 (Moscow Railway Agency)

　　位在雅羅斯拉夫爾火車站（☎Ярославский / Ⓜ Комсомольская ❺ 號線），通常大排長龍，但是價格較低廉。

### ■莫斯科火車站

1. Белорусский / Belorussky 往白俄羅斯、波蘭、西歐
2. Казанский / Kazansky 往莫斯科以東近距離城市、中亞各國
3. Киевский / Kievsky 往莫斯科以西近距離城市、烏克蘭、東歐
4. Курский / Kursky 往莫斯科以南近距離城市、金環城市伏拉迪米爾
5. Ленинградский / Leningradsky 往俄羅斯北方城市、芬蘭
6. Павелецкий / Paveletsky 往莫斯科以南近距離城市
7. Рижский / Rizhsky 往波羅地海國家
8. Савёловский / Savelovsky 往莫斯科以北近距離城市
9. Ярославский / Yaroslavsky 往西伯利亞、遠東地區、蒙古、中國

### ■聖彼得堡火車站

1. Финляндский / Finlyandsky 往赫爾辛基與北方城市
2. Московский / Moskovsky 往莫斯科、俄羅斯中南部、西伯利亞、東烏克蘭及克里米亞
3. Витебский / Vitebsky 往中歐、波羅的海國家、烏克蘭、白俄羅斯及聖彼得堡南郊的普希金、巴甫洛夫斯克
4. Балтийский / Baltiysky 往聖彼得堡近郊如彼得夏宮、橘園
5. Ладожский / Ladozhsky 往芬蘭、俄羅斯北部

## 莫斯科地鐵

@ http://engl.mosmetro.ru/

　　1935 年 5 月 15 日啟用的莫斯科地鐵，是全世界乘客數量最多的地鐵系統，長久以來擔負著首都交通運輸的重責大任，為平均週間每日 900 萬人次的乘客連結了市中心與周邊工業或住宅地區的往來。總計長達 282.5 公里的莫斯科地鐵以富麗堂皇的站體設計聞名，共有 12 條路線（包含一條輕軌 L1），173 個車站，並且還在陸續增加中。營運時間為每日 06:00 至凌晨 01:00，班次間距最快為 90 秒。票價基本上以次數計算，不論距離長短，可於地鐵路線內自由轉乘；另外也有以天數計算、不限搭乘次數的智慧卡。詳細票價如下：

| 以次數計算的票價 | 價格（盧布） |
|---|---|
| 1 次 | 19 |
| 2 次 | 38 |
| 1 件行李 | 19 |
| 1 次 & 行李 | 38 |
| 5 次 | 84 |
| 10 次 | 155 |
| 20 次 | 280 |
| 60 次 | 580 |
| 地鐵旅遊卡（70 次） | 600 |
| 旅遊卡（一個月內含四種交通工具、地鐵搭乘最高 70 次） | 1300 |
| 不限次數的智慧卡 | |
| 學生月票 | 180 |
| 30 天 | 860 |
| 90 天 | 1780 |
| 365 天 | 6000 |

| 搭乘次數 | 使用天數 | 價格（盧布） |
|---|---|---|
| 10 | 7 | 140 |
| 20 | 15 | 268 |
| 25 | 15 | 330 |
| 40 | 30 | 525 |
| 50 | 30 | 650 |
| 70 | 一個月 | 810 |

## 聖彼得堡地鐵

@ http://www.metro.spb.ru/

　　1955 年 11 月 15 日啟用的聖彼得堡地鐵共有四條路線，以美輪美奐的裝飾設計與藝術品聞名於世（**1** 號線擁有最美麗的車站，可以當作參觀地鐵站的觀光路線），而由於城市特殊的紋理，也讓它成為全世界最深的地鐵系統。營運時間為每日 05:45 至 00:15，尖峰時間平均每 95 秒鐘一班，其餘時間的班次間距約為 4 分鐘，每日服務約 300 萬人次。費用不分遠近每次皆為 17 盧布，車票為類似銅板的代幣。另外也有發行智慧卡，票價如下：

## ▋ 書中景點實用資訊

### 莫斯科

■耶穌救世主教堂 Храм Христа Спасителя

@ http://www.moscow.info/orthodox-moscow/cathedral-christ-saviour.aspx

🏠 15 Volkhonka street, 101000 Moscow

🕗 08:00～20:00

〽 Ⓜ Кропоткинская（**1** 號線）

🆂 免費

■特列恰可夫畫廊 Государственная Третьяковскаягалерея

@ http://www.tretyakovgallery.ru/

🏠 10 Lavrunshkensky lane, 119017 Moscow

🕗 週二～日 10:00～19:30（週一休館，最後入場時間 18:30）

〽 Ⓜ Третьяковская（**6**、**8** 號線）、Ⓜ Новокузнецкая（**2** 號線）

🆂 成人 250 盧布

■中央展示中心 Дентральный выставочный зал «Манеж»

@ http://www.russianmuseums.info/M419

🏠 1 Manezhnaia square, 125009 Moscow

俄羅斯，這玩藝！

🔀 Ⓜ Александровский сад （❹號線）

■國立中央俄羅斯當代歷史博物館（中央革命博物館）
Государственный центральный музей современной истории России (Государственный музей Революции)

@ http://www.russianmuseums.info/M388

🏠 21 Tverskaya street, 125009 Moscow

🕐 週二、三、五 10:00～18:00 ／ 週四、六 11:00～19:00 ／ 週日 10:00～17:00（週一與每月最後週五休館）

🔀 Ⓜ Тверская （❷號線）、Ⓜ Пушкинская （❼號線）、Ⓜ Чеховская （❾號線）

■魯畢史斯基別墅 Особняк С. П. Рябушинского

@ http://www.moscow-city.ru/sights/place.phtml?object_num=17010

🏠 6 M. Nikitskaya street, 121069 Moscow

🕐 週一、二、四 10:00～16:30

🔀 Ⓜ Охотный ряд （❶號線）

■馬洛索夫別墅 Особняк З. Г. Морозова

@ http://moscowwalks.com/?p=4

🏠 17 Spiridonovka street, 123001 Moscow

🔀 Ⓜ Краснопресненская （❺號線）、Ⓜ Баррикадная （❼號線）

■首都飯店 Гостиница Метрополь

@ http://metropol-moscow.ru/

🏠 1/4 Teatralny proezd, 109012 Moscow

🔀 Ⓜ Лубянка、Ⓜ Охотный ряд （❶號線）

■民族飯店 Гостиница Националь

@ http://www.national.ru/english/

🏠 15/1 Mokhovaya street, 125009 Moscow

🔀 Ⓜ Охотный ряд （❶號線）

■全俄羅斯展覽中心 Всероссийский выставочный центр

@ http://www.vvcentre.ru/eng/

🏠 GAO VVC, Estate 119, Mir prospect, 129223 Moscow

🔀 Ⓜ ВДНХ （❻號線）

■瓦西涅索夫紀念館 Дом-музей В. М. Васнецова

@ http://www.russianmuseums.info/M310

🏠 13 Vasnetsova lane, 129090 Moscow

🔀 Ⓜ Сухаревская、Ⓜ Проспект Мира （❻、❺號線）

■阿勃拉姆采夫莊園 Музей-усадьба Абрамцево

@ http://www.moscow.info/suburbs/abramtsevo.aspx
http://abramtsevo-art.narod.ru/（俄文）

🏠 Abramtsevo, Sergiev-Posadsky rayon, 141350, Moscow region 莫斯科以北約 65 公里處

🕐 週三～日 10:00～17:00

🔀 從莫斯科雅羅斯拉夫爾火車站（🚉Ярославский／Ⓜ Комсомольская ❺號線）搭乘前往 Сергиев Посад ／ Sergiyev Posad 或 Александров ／ Alexandrov 的班車，於🚉Абрамцево 下車，再穿越樹林步行至莊園。

■聖三一謝爾吉耶夫修道院 Свято-Троицкая Сергиева Лавра

@ http://www.stsl.ru/

🏠 Sergiev Posad, 141300 Moscow district

🕐 修道院 08:00～18:00（教堂週末不開放大眾參觀，Lavra 博物館週一關閉）

🔀 從莫斯科雅羅斯拉夫爾火車站搭乘前往 Сергиев Посад 的班車，班次約 20 至 30 分鐘一班，車程約一個半小時。

## 聖彼得堡

■彼得夏宮 Петергоф

@ http://eng.gov.spb.ru/culture/museums/peterhof
http://www.saint-petersburg.com/peterhof/index.asp

⌂ 2 Razvodnaya street, 198903 Peterhof

🕐 大宮殿　週二～日 10:30～17:30（週一與每月最後一個週二關閉）

下花園　每日 09:00～20:00，週末～21:00

噴泉區　從五月最後一週運作至十月第一週 11:00～17:00，週末至 18:00

📈 1) 從🚇Балтийский（Ⓥ Балтийская **1**號線）外搭乘電車至 Novy Peterhof 車站（約 45 分鐘，車站離上花園入口步行約 20 分鐘），再搭乘巴士 #348, 350, 351, 352, 356 或迷你小巴 marshrutka 至 Verkhny Park（上花園入口）。

2) 在🚇Балтийский 外，搭乘黃色雙層巴士至 Verkhny Park（上花園入口）。

3) 在 Ⓥ Автово（**1**號線）搭乘迷你小巴 marshrutka K-424 或在 Ⓥ Ленинский проспект（**1**號線）搭乘迷你小巴 marshrutka K-242 前往，車程約在 1 小時內。

4) 在夏季期間亦可於冬宮碼頭、Angliskaya Naberezhnaya 碼頭（鄰近舊參政院和主教公會大樓）、Universitetskaya Naberezhnaya 碼頭（鄰近國家科學院）搭乘快艇前往，共有三家公司提供服務。

5) 從彼得保羅要塞搭乘直升機前往，每日有三個班次來回，單程票價約 40 美元。

💲 大宮殿 430 盧布 / 花園 300 盧布

■橘園 Ораниенбаум (Ломоносов)

@ http://eng.gov.spb.ru/culture/museums/oranienbaum

⌂ 48 Dvortsovy prospekt, 189510 Lomonosov

🕐 週一 11:00～17:00　週三～日 10:00～17:00（週二關閉）

📈 1) 從🚇Балтийский（Ⓥ Балтийская **1**號線）搭乘郊區火車。

2) 從 Ⓥ Автово（**1**號線）搭乘迷你小巴 marshrutka K-300。

3) 往來彼得夏宮與橘園，可搭乘迷你小巴 marshrutka K-348。

■沙皇村 Дарское Село (Пушкин)

@ http://www.alexanderpalace.org/tsarskoe/
http://eng.gov.spb.ru/culture/museums/tzar

⌂ 7 Sadovaya street, 189620 Pushkin 聖彼得堡南方約 25 公里處

🕐 週三～一 10:00～17:00（週二與每月最後一個週一關閉）

📈 1) 從🚇Витебский（Ⓥ Пушкинская **1**號線）搭車到🚇Пушкин（約 30 分鐘），再轉乘巴士 #371 或 #382 抵達沙皇村門口（約 15 分鐘）。

2) 從 Moskovskaya 廣場（靠近 Ⓥ Московская **2**號線）搭乘巴士 #287 或迷你小巴 marshrutka T-20, K-286, K-287, K-299, K-342 至 Пушкин，再轉乘巴士 #371 或 #382。

💲 凱薩琳宮 500 盧布 / 花園 100 盧布

■巴甫洛夫斯克 Павловск

@ http://eng.gov.spb.ru/culture/museums/pavlovsk
http://www.pavlovskmuseum.ru/（俄文）

⌂ 20 Revolyutsii street, 189623 Pavlovsk 聖彼得堡南方約 30 公里處

🕐 週六～四 10:00～17:00（週五與每月首週一關閉）

📈 1) 從🚇Витебский（Ⓥ Пушкинская **1**號線）搭車至 Павловск 車站（約半小時一班，車程約 35

俄羅斯，這玩藝！

222

分鐘），再步行穿越花園（需購買門票）。

2) 從 Ⓥ Звёздная（**2** 號線）搭乘巴士 #479 前往。

3) 從 Ⓥ Московская（**2** 號線）搭乘迷你小巴 marshrutka K-286 前往，車程約 40 分鐘。

4) 往來沙皇村與巴甫洛夫斯克，可搭乘電動火車或 marshrutka K-545、K-299。

■彼得保羅要塞（聖彼得堡城市歷史博物館）

Петропавловская Крепость

@ http://wwweng.gov.spb.ru/culture/museums/ p_fortress

🏠 7 Peter and Paul Fortress, 197046 St. Petersburg

🕐 週四～一 11:00～18:00　週二 11:00～17:00（週三與每月最後一個週二關閉）

〽 Ⓥ Горьковская（**2** 號線）

ℹ 博物館門票可以參觀彼得保羅教堂（包含彼得大帝、凱薩琳大帝、尼古拉二世與其他沙皇的陵寢）與位於地面層的常設與臨時性展覽。門票可於靠近 Ioannovsky 大門或靠近教堂 Boat House 的售票口購買，售票口於博物館關閉前一小時停止售票。週四～二 18:00～19:00 教堂提供免費參觀。

■冬宮博物館 Государственный Эрмитаж

@ http://www.hermitagemuseum.org

🏠 34 Dvortsovaya e mbankment, 190000 St. Petersburg

🕐 週二～週六 10:30～18:00　週日、國定假日及假日前一日（週一與元旦除外）10:30～17:00　週一休館（售票口於博物館關閉前一小時停止售票）

〽 Ⓥ Невский проспект（**2** 號線）、Ⓥ Гостиный двор（**3** 號線）／電車 #1, #7, #10 ／巴士 #7 ／快線巴士 #7, #10, #147 ／迷你小巴 #128, #129, #147, #228

💲 成人 350 盧布（孩童、學生及 ICOM 會員免費）

ℹ 每月第一個星期四免費

■緬希科夫宮殿 Меньшиковский Дворец

@ http://www.hermitagemuseum.org/html_En/03/ hm3_9.html

🏠 15 Universitetskaya embankment, 190000 St. Petersburg

🕐 週二～週六 10:30～18:00　週日 10:30～17:00 假日及假日前一日（週一與元旦除外）10:30～17:00　週一關閉（售票口於博物館關閉前一小時停止售票）

〽 Ⓥ Василеостровская（**3** 號線）／電車 #7, #10 ／巴士 #7 ／快線巴士 #7, #10, #147 ／迷你小巴 #128, #129, #147

💲 成人 200 盧布

■珍奇博物館 Кунсткамера

@ http://www.kunstkamera.ru/en/

🏠 3 Universitetskaya embankment, 199034 St. Petersburg（參觀入口位於 Tamozhenny lane）

🕐 每日 11:00～18:00（售票口於 17:00 關閉）週一及每月最後一個週四關閉

〽 Ⓥ Невский проспект（**2** 號線）／電車 #1, #7, #10 ／巴士 #7, #10

💲 成人 200 盧布

■別拉謝禮斯基－別拉茲樂斯基宮 Дворец Белосельских-Белозерских

@ http://www.saint-petersburg.com/museums/ beloselsky-belozersky-palace.asp

🏠 41 Nevsky prospekt

🕐 每日 12:00～18:00

〽 Ⓥ Невский проспект（**2** 號線）、Ⓥ Гостиный двор（**3** 號線）

■復活教堂 Храм Воскресения Христова（Спас на крови）

@ http://eng.gov.spb.ru/culture/museums/saviour

🏠 2a embankment kanala Griboedova, 191011 St. Petersburg

🕐 每日 11:00～19:00　週三關閉

〽 (V) Невский проспект（**2**號線）、(V) Гостиный двор（**3**號線）

■喀山教堂 Казанский собор

@ http://www.saint-petersburg.com/virtual-tour/kazan-cathedral.asp

🏠 2 Nevsky prospekt, Kazanskaya Square

🕐 每日 10:00～18:00

〽 (V) Невский проспект（**2**號線）

■亞歷山大劇院 Александрийский театр

@ http://en.alexandrinsky.ru/

🏠 2 Ostrovskogo Pl., 191011 St. Petersburg

〽 (V) Гостиный двор（**3**號線）

■俄羅斯博物館 Государственный Русский Музей

@ http://www.rusmuseum.ru/eng/home/

🏠 2 Sadovaya street, St. Petersburg（官方地址）

米海伊洛宮 Михайловский дворец / Mikhailovsky Palace
4 Inzhenernaya street, 191186 St. Petersburg

別努阿廳 Корпус Бенуа / Benois Wing
2 Griboyedov canal

大理石宮 Мраморный дворец / Marble Palace
5/1 Millionnaya street

米海伊洛城堡（工程堡）Михйловский замок / Mikhailovsky Castle
2 Sadovaya street

斯特羅加諾夫宮 Строгановский дворец / Stroganov Palace
17 Nevsky prospekt

夏日庭園 Summer Gardens

Summer Gardens (Letny Sad), 191186 St. Petersburg

🕐 博物館　週三～日 10:00～17:00　週一及假日前一日 10:00～16:00　週二關閉

　夏日庭園　5 月 1 日～9 月 30 日 10:00～22:00

　　　　　 10 月 1 日～3 月 31 日 10:00～18:00

　　　　　（4 月關閉）

〽 (V) Гостиный двор（**3**號線）、(V) Невский проспект（**2**號線）

💲 米海伊洛宮 & 別努阿廳　成人 350 盧布

米海伊洛宮、大理石宮、斯特羅加諾夫宮 & 米海伊洛城堡　成人 600 盧布

斯特羅加諾夫宮、大理石宮，米海伊洛城堡 & 夏宮　成人 300 盧布

米海伊洛宮、大理石宮、斯特羅加諾夫宮 & 米海伊洛城堡　成人 300 盧布

夏日庭園　免費

■聖以薩教堂 Исаакиевский собор

@ http://eng.gov.spb.ru/culture/museums/isaak

🏠 1 Isaakievskaya square, 190000 St. Petersburg

🕐 每日 11:00～19:00　週三關閉（最晚入場時間 18:00）

〽 (V) Невский проспект（**2**號線）、(V) Сенная площадь（**2**號線）、(V) Садовая（**4**號線）

■科使西娜別墅（現為「俄羅斯政治歷史博物館」 Музей политической истории России）

@ http://www.polithistory.ru/

🏠 2/4 Kuibysheva street, 197046 St. Petersburg

🕐 週五～三 10:00～18:00　週四關閉（售票口於博物館關閉前一小時停止售票）

〽 (V) Горьковская（**2**號線）

💲 成人 200 盧布

俄羅斯,這玩藝！

# 人名對照索引

| | | | |
|---|---|---|---|
| Aivazovsky, Ivan Konstantinovich | Айвазовский, Иван Константинович | 艾伊瓦佐夫斯基 | 35 |
| Akhmatova, Anna | Ахматова, Анна Андреевна | 阿赫瑪托娃 | 160, 161 |
| Alexei Petrovich | Царевич Алексей Петрович | 亞烈克謝依王子 | 30, 31 |
| Altman, Natan Isaevich | Альтман, Натан Исаевич | 阿爾特芒 | 160, 161 |
| Anikushin, Mikhail Konstantinovitch | Аникушин, Михаил Константинович | 阿尼庫申 | 83 |
| Bakst, Léon Nikolayevich | Бакст, Леон Николаевич | 巴克斯特 | 181, 182, 193 |
| Baranovsky, Gavriil Vasilyevich | Барановский, Гавриил Васильевич | 博朗諾夫斯基 | 97 |
| Benois, Alexandre Nikolayevich | Бенуа, Александр Николаевич | 別努阿 | 180, 186, 187 |
| Borisov-Musatov, Victor Elpifidorovich | Борисов-Мусатов, Виктор Эльпидифорович | 波利索夫一穆薩托夫 | 190, 192 |
| Borovikovsky, Vladimir Lukich | Боровиковский, Владимир Лукич | 鮑羅維柯夫斯基 | 16, 153, 155 |
| Bové, Joseph (Bove, Osip Ivanovich) | Бове, Осип Иванович | 鮑威 | 69 |
| Briullov, Karl Pavlovich | Брюллов, Карл Павлович | 勃留科夫 | 56, 57 |
| Brodsky, Isaak Izrailevich | Бродский, Исаак Израилевич | 勃羅茨基 | 114, 117 |
| Bronnikov, Fjodor Andrejevitch | Бронников, Федор Андреевич | 伯朗尼可夫 | 156 |
| Caravaque, Louis | Каравакк, Луи | 卡拉瓦赫 | 153 |
| Catherine II | Екатерина II Великая | 凱薩琳女皇二世 | 11, 152 |
| Chagall, Marc | Шагал, Марк Захарович | 夏卡爾 | 130, 132–134 |
| Dejneka, Aleksandr Alexandrovich | Дейнека, Александр Александрович | 傑伊涅卡 | 49, 121 |
| Dobuzhinsky, Mstislav Valerianovich | Добужинский, Мстислав Валерианович | 達布任斯基 | 182, 183 |
| Empress Elizabeth | Императрица Елизавета Петровна | 伊莉莎白女皇 | 11, 16, 155 |
| Falconet, Étienne Maurice | Фальконе, Этьен Морис | 法爾柯内 | 89 |
| Flavitsky, Konstantin Dmitriyevich | Флавицкий, Константин Дмитриевич | 富拉維茨基 | 155, 156 |
| Ge, Nikolai Nikolaevich | Ге, Николай Николаевич | 蓋依 | 31 |
| Gerasimov, Aleksandr Mikhailovic | Герасимов, Алексадр Михайлович | 阿・格拉西莫夫 | 117 |
| Gerasimov, Sergei Vasilyevich | Герасимов, Сергей Васильевич | 謝・格拉西莫夫 | 117 |
| Giliardi, Domenico Ivanovich | Жилярди, Доменико Иванович | 日良基爾 | 70 |

| | | | |
|---|---|---|---|
| Gontcharova, Nathalie Sergeevna | Гончарова, Наталья Сергеевна | 岡察洛娃 | 128 |
| Grand Duke Peter Fedorovitch | Пётр III Фёдорович | 費德拉維奇大公 | 20, 21 |
| Ioganson, Boris Vladimirovich | Иогансон, Борис Владимирович | 約甘松 | 114, 115 |
| Kandinsky, Wassily | Кандинский, Василий Васильевич | 康丁斯基 | 126, 135, 136 |
| Kirillova, Larisa Nikolaevna | Кириллова, Лариса Николаевна | 基里洛娃 | 158 |
| Klodt, Pyotr Karlovich | Клодт, Пётр Карлович | 柯洛德 | 87 |
| Konchalovsky, Pyotr Petrovich | Кончаловский, Пётр Петрович | 康察洛夫斯基 | 129 |
| Kramskoy, Ivan Nikolaevich | Крамской, Иван Николаевич | 克拉姆斯科依 | 141, 170 |
| Krylov, Nikifor Stepanovich | Крылов, Никифор Степанович | 克雷洛夫 | 147 |
| Kschessinskaya, Mathilde | Кшесинскаяб, Матильда Феликсовна | 科使西娜 | 99 |
| Kuindzhi, Arkhip Ivanovich | Куинджи, Архип Иванович | 庫茵芝 | 178, 179 |
| Kustodiev, Boris Mikhaylovich | Кустодиев, Борис Михайлович | 庫斯托其耶夫 | 149, 162 |
| Laktionov, Aleksandr Ivanovich | Лактионов, Александр Иванович | 拉克季昂諾夫 | 118, 119 |
| Lanceray, Yevgeny Yevgenievich | Лансере, Евгений Евгеньевич | 蘭賽萊 | 16, 186 |
| Larionov, Mikhail Fyodorovich | Ларионов, Михаил Фёдорович | 拉里昂諾夫 | 126, 128 |
| Lentulov, Aristarkh Vassilievich | Лентулов, Аристарх Васильевич | 列圖洛夫 | 129 |
| Levitan, Isaac Ilyich | Левитан, Исаак Ильич | 列維坦 | 145, 146, 172, 173 |
| Lidval, Johann–Friedrich | Лидваль, Фёдор Иванович | 禮德瓦列 | 88, 98 |
| Malevich, Kazimir Severinovich | Малевич, Казимир Северинович | 馬列維奇 | 126, 129–131, 136 |
| Mamontov, Savva Ivanovich | Мамонтов, Савва Иванович | 馬蒙托夫 | 199, 200, 202, 205, 209, 211 |
| Martos, Ivan Petrovich | Мартос, Иван Петрович | 馬爾托斯 | 75 |
| Mashkov, Ilya Ivanovich | Машков, Илья Иванович | 馬史柯夫 | 129 |
| Menshikov, Aleksandr Danilovich | Меншиков, Александр Данилович | 緬希科夫大公 | 20, 40 |
| Mikeshin, Mikhail Osipovich | Микешин, Михаил Осипович | 米開興 | 60 |
| Moiseenko, Evsei Evseevich | Моисеенко, Евсей Евсеевич | 莫伊謝延科 | 124 |
| Montferrand, Auguste Ricard de | Монферран, Огюст Рикар де | 蒙非朗 | 67, 81 |
| Mukhina, Vera Ignatyevna | Мухина, Вера Игнатьевна | 穆希納 | 108 |
| Myasoyedov, Grigoriy Grigoryevich | Мясоедов, Григорий Григорьевич | 米塞耶多夫 | 146, 147 |
| Mylnikov, Andrei Andreevich | Мыльников, Андрей Андреевич | 梅爾尼科夫 | 124, 125 |
| Nesterov, Mikhail Vasilyevich | Нестеров, Михаил Васильевич | 涅斯捷羅夫 | 108, 197, 198, 199 |

| | | | |
|---|---|---|---|
| Orlovsky , Boris Ivanovich | Орловский, Борис Иванович | 奧爾洛夫斯基 | 58 |
| Paul I | Павел I Петрович | 保羅一世 | 11, 22, 23, 59, 62, 84, 186 |
| Perov, Vassily Grigorevich | Перов, Василий Григорьевич | 彼羅夫 | 167, 175 |
| Peter I the Great | Пётр I Великий | 彼得大帝 | 11, 20, 25, 30, 31, 37, 38, 40, 41, 44, 65, 76, 84, 89 |
| Pimenov, Georgij Ivanovich | Пименов, Юрий Иванович | 彼緬諾夫 | 120, 162, 164 |
| Plastow, Arkadij Aleksandrovich | Пластов, Аркадий Александрович | 普拉斯托夫 | 120 |
| Polenov, Vasily Dmitrievich | Поленов, Василий Дмитриевич | 波連諾夫 | 176, 177, 199 |
| Pushkin, Alexander Sergeyevich | Пушкин, Александр Сергеевич | 普希金 | 14, 15, 37, 72, 73, 79, 83, 89 |
| Rastrelli, Francesco Bartolomeo | Растрелли, Франческо Бартоломео | 拉斯特列里 | 15, 34, 84 |
| Repin, Ilya Yefimovich | Репин, Илья Ефимович | 列賓 | 53, 63, 64, 73, 114, 143, 145, 147, 168–170 169, 170, 176, 185, 199, 200, 205–207 |
| Ropet, Ivan Pavlovich (Nikolaevich) | Ропет, Иван Павлович | 羅比特 | 51 |
| Rossi, Carlo di Giovanni | Росси, Карл Иванович | 羅西 | 60–62, 82 |
| Rublev, Andrei | Рублёв, Андрей | 魯勃廖夫 | 194, 195 |
| Ryabushkin, Andrei Petrovich | Рябушкин, Андрей Петрович | 利亞普施金 | 186–188, 190 |
| Samokhvalov, Aleksandr Nikolaevich | Самохвалов, Александр Николаевич | 薩莫赫瓦諾夫 | 123, 164, 165 |
| Savrasov, Alexei Kondratyevich | Саврасов, Алексей Кондратьевич | 薩符拉索夫 | 174, 175 |
| Schaub, Vasily Vasilyevich | Шауб, Василий Васильевич | 夏烏布 | 100, 101 |
| Schechtel, Fyodor Osipovich | Шехтель, Фёдор Осипович | 舍赫切里 | 91–94 |
| Serebriakova, Zenaide Yevgenyevna | Серебрякова, Зинаида Евгеньевна | 謝列勃列柯娃 | 158, 159 |
| Serov, Valentin Alexandrovich | Серов, Валентин Александрович | 謝洛夫 | 25, 172, 184, 185, 199–202 |
| Shishkin, Ivan Ivanovich | Шишкин, Иван Иванович | 希施金 | 141, 142, 170 |
| Somov, Konstantin Andreyevich | Сомов, Константин Андреевич | 索莫夫 | 180, 182, 183, 193 |
| Stackenschneider, Andrei Ivanovich | Штакеншнейдер, Андрей Иванович | 史塔克史涅依傑勒 | 45, 46 |

人名對照索引

| | | | |
|---|---|---|---|
| Surikov, Vasily Ivanovich | Суриков, Василий Иванович | 蘇里科夫 | 41, 76, 77, 148, 157 |
| Syuzor, Pavel Yulyevich | Сюзор, ПавелЮльевич | 舒左勒 | 96 |
| Tatlin, Vladimir Yevgrafovich | Татлин, Владимир Евграфович | 塔特林 | 126, 127, 129 |
| Thon, Konstantin Andreyevich | Тон, Константин Андреевич | 東尼 | 48 |
| Tolstoy, Lev Nikolayevich | Толстой, Лев Николаевич | 托爾斯泰 | 72, 73 |
| Tretyakov, Pavel Mikhailovich | Третьяков, Павел Михайлович | 特列恰可夫 | 52, 53 |
| Trezzini, Domenico | Трезини, Доменико | 特列季尼 | 30, 39 |
| Tsvetaeva, Marina Ivanovna | Цветаева, Марина Ивановна | 茨維塔耶娃 | 94 |
| Tyurin, Yefgraph Dmitrievich | Тюрин, Евграф Дмитриевич | 特利尼 | 70 |
| Vasilyev, Feodor Alexandrovich | Васильев, Фёдор Александрович | 華西里耶夫 | 168, 170 |
| Vasnetsov, Apollinary Mikhailovich | Васнецов, Аполлинарий Михайлович | 阿·瓦西涅索夫 | 76 |
| Vasnetsov, Viktor Mikhailovich | Васнецов, Виктор Михайлович | 瓦西涅索夫 | 51, 52, 199, 209–211 |
| Veltz, Ivan Avgustovich | Вельц, Иван Августович | 威利茲 | 139, 140 |
| Venetsianov, Alexey Gavrilovich | Венецианов, Алексей Гаврилович | 維齊涅昂諾夫 | 138, 139 |
| Vorobiev, Maksim Nikiforovich | Воробьёв, Максим Никифорович | 伏洛皮耶夫 | 43, 86 |
| Voronikhin , Andrey Nikoforovich | Воронихин Андрей Никифорович | 伏洛尼欣 | 59 |
| Vrubel, Mikhail Aleksandrovich | Врубель, Михаил Александрович | 弗魯貝爾 | 95, 199, 202–204 |
| Walcot, William | Валькот, Вильям Францевич | 瓦利柯特 | 95 |
| Yablonska, Tetyana | Яблонская, Татьяна Ниловна | 雅博隆斯卡基 | 118 |
| Yuon, Konstantin Fedorovich | Юон, Константин Фёдорович | 尤恩 | 195, 196 |
| Zakharov, Andreyan Dmitrievich | Захаров, Андреян Дмитриевич | 紮哈洛夫 | 65 |
| Zhilinsky, Dmitri Dmitrievich | Жилинский, Дмитрий Дмитриевич | 日尼斯基 | 122, 123 |

俄羅斯，這玩藝！

# 外文名詞索引

## A

Abramtsevo Estate-Museum, The / Музей-усадьба Абрамцево 阿勃拉姆采夫莊園　50, 51, 185, 194, 199, 200, 202, 205, 209–211

Abstract Art 抽象畫派　135

Alexander Column / Александровская колонна 亞歷山大石柱　80, 81

Alexandrinsky Theatre / Александрийский театр 亞歷山大劇院　60, 61

Amber Room / Янтарная комната 琥珀廳　18

Anichkov Palace / Аничков дворец 安尼史卡涼亭　60, 61

Art Nouveau / 新藝術　88, 91–101, 106, 180–183, 185

Arts Square / Площадь Искусств 藝術廣場　61, 82–84, 95

Astrakhan / Астрахань 阿斯特拉罕　166, 168

Austrian Square / Австрийская площадь 奧地利廣場　100, 101

## B

Baltic Sea / Балтийское море 波羅的海　25, 32, 36

Baroque / Барокко 巴洛克　11, 12, 15, 19, 24, 29, 34, 38, 39, 44, 45, 47, 98

Beloselsky-Belozersky Palace / Дворец Белосельских-Белозерских 別拉謝禮斯基—別拉茲樂斯基宮　44, 45

Blagoveshchensky Bridge / Благовещенский мост 聖母領報大橋　38

Borisov-Musatov Memorial House-Museum / Музей-усадьба В. Э. Борисова-Мусатова 波利索夫—穆薩托夫紀念館　192

Buildings of 12 Collgiums, The / Здание Двенадцати коллегий 十二部門長廊　38, 39

## C

Cameron Gallery 卡梅諾夫走廊　18

Cathedral of Christ the Saviour / Храм Христа Спасителя 耶穌救世主教堂　48, 49

Cathedral of Peter and Paul / Петропавловский собор 彼得保羅教堂　30

Catherine Palace, The / Екатерининский дворец 凱薩琳宮　15–19

Church of Resurrection, The (Savior on Spilled Blood) / Храм Воскресения Христова (Спас на крови) 復活教堂　54–56

Central Museum of the Revolution / Государственный музей Революции 中央革命博物館　72

Connetable Square / Площадь Коннетабля 康士坦伯廣場　84

Cubism 立體派　129, 130

## D

Decembrists Square / Площадь декабристов 十二月黨人廣場　85, 88, 89

Dnieper / Днепр 第聶伯河　33, 178, 179

## E

Elisseeff Emporium / Елисеевский магазин 葉利謝耶夫兄弟大樓　96, 97

English Club, The / Московский Английский клуб 英國俱樂部　72, 73

Exchange, The / Биржа 證券交易所　32, 33

Expressionism 表現主義　135, 164

**F**

Fauvism 野獸派　130
Futurism 未來派　129, 130, 161

**G**

Gulf of Finland / Финский залив 芬蘭灣　11–13, 20,
　25, 26
GUM / Главный Универсальный Магазин 購物中心
　GUM　51

**H**

Hare Island / Заячий остров 兔兒島　24, 29
Hermitage / Эрмитаж 艾爾米塔斯　12, 18
Hotel "National" / Гостиница Националь 民族飯店
　78, 106
Hotel Astoria / Гостиница Астория 亞斯托利亞飯店
　88

**I**

I. I. Levitan Memorial Hous-Museum / Дом-Музей
　Левитана 列維坦紀念館　172
Ilya Repin Saint Petersburg Academic Institute for
　Painting, Sculpture and Architecture (Imperial
　Academy of Arts) / Императорская Академия
　художеств 列賓美術學院　39, 42

**J**

Jack of Diamonds / Бубновый валет 方塊 J 派　129,
　130

**K**

Kazan Cathedral / Казанский собор 喀山教堂　58–60
Kshesinskaya House / Особняк М. Кшесинской 科使
　西娜別墅　99

Kunstkamera / Кунсткамера 珍奇博物館　38, 39

**L**

Levenson Printshop / Здание скоропечатни А. А.
　Левенсона 列維松快速印刷廠　94

**M**

Масленица 謝肉節　147–149
Manege Square / Манежная площадь 練馬廣場
　68–70, 78, 106
Manezh Central Exhibition Hall / Дентральный
　выставочный зал «Манеж» 中央展示中心　69,
　70, 78
Mariinsky Palace / Мариинский дворец (здание
　Государственного совета) 瑪莉宮　46, 87
Mariinsky Theatre / Мариинский театр 瑪林斯基劇院
　29
Menshikov Palace / Меньшиковский Дворец 緬希科
　夫宮殿　40
Metropol Hotel / Гостиница Метрополь 首都飯店
　95
Mikhailovsky Palace / Михайловский дворец 米海伊
　洛宮　61, 62
Moika / Мойка 莫伊卡運河　46
Moscow State Historical Museum / Исторический
　музей 歷史博物館　51, 70, 78
Moskovsky Prospekt / Московский проспект 莫斯科
　大道　105

**N**

Neva River / Нева 涅瓦河　24–26, 28, 29, 32, 33–35,
　38, 39, 65, 85, 88, 98
Nevsky Prospekt / Невский проспект 涅瓦大街　44,
　59, 60, 65, 80, 82, 83, 90, 96

**O**

Oranienbaum (Lomonosov) / Ораниенбаум

俄羅斯,這玩藝！

(Ломоносов) 橘園　20, 21

Ostrovsky Square / Площадь Островского 奧斯特廣場　60, 61

## P

Palace Bridge / Дворцовый мост 宮殿橋　26, 28, 29, 38

Palace Square / Дворцовая площадь 宮殿廣場　61, 65, 80

Pavlovsk / Павловск 巴甫洛夫斯克　22, 23

Peter and Paul Fortress / Петропавловская крепость 彼得保羅要塞　29–32, 34, 65, 155

Peterhof / Петергоф 彼得夏宮　11, 12, 22, 31

Plyos / Плёс 普廖斯　172, 173

Post-Impressionism / Пост-Импрессионизм 後期印象派　129, 130

Pushkin Square / Пушкинская площадь 普希金廣場　79, 83

## R

Rayonism / Лучизм 輻射主義　126, 128

Red Square / Красная площадь 紅場　48, 51, 55, 70, 74–76, 78, 147

Rococo / Рококо 洛可可　11, 17

Russian Academy of Sciences / Российская Академия Наук 國家科學院　39

Russian National Library / Российская национальная библиотека 公共圖書館　60, 61

## S

S. P. Ryabushinsky's Mansion-A. M. Gorky House Museum / Особняк С. П. Рябушинского 魯畢史斯基別墅（高爾基博物館）　92

Saint Basil's Cathedral / Покровский собор 聖瓦西里教堂　55, 74–76, 129

Saint Isaac's Cathedral / Исаакиевский собор 聖以薩教堂　39, 46, 66–68, 85–87

Saint Petersburg State University / Санкт-Петербургский государственный университет 聖彼得堡大學　39, 88, 186

Samara / Самара 撒瑪拉州　168, 169

Saratov / Саратов 撒拉索夫市　192

Sentimentalism / Сентиментализм 感傷主義　155

Singer 勝家商業大樓　96

State Hermitage, The / Государственный Эрмитаж 冬宮博物館　34–36, 80, 153, 204

State Museum of Political History of Russia, The / Музей политической истории России 俄羅斯政治歷史博物館　99

State Tretyakov Gallery, The / Государственная Третьяковская галерея 特列恰可夫畫廊　14, 16, 25, 41, 52, 53, 57, 73, 77, 108, 115, 117, 119, 120, 129, 130, 135, 138, 140–143, 146, 147, 149, 155–157, 159, 162, 167, 170, 172–177, 183, 187, 188, 190, 195, 197–199, 201, 203, 209, 210, 211

St Isaac's Square / Исаакиевская площадь 以薩廣場　46, 85, 86, 88

Strelka / Стрелка Васильевского острова 斯特列樂卡　32

Summer Garden / Летний сад 夏日庭園　37

Suprematism / Супрематизм 至上主義　126, 130, 131

Surrealism / Сюрреализм 超現實主義　133

Symbolism / Символизм 象徵主義　180, 181, 190

## T

Trinity Monastery of St. Sergius, The / Свято-Троицкая Сергиева Лавра 聖三一謝爾吉耶夫修道院　194–196

Trinity Bridge / Троицкий мост 聖三一橋　27, 37

Tsarskoye Selo (Pushkin) / Дарское Село (Пушкин) 沙皇村　14–16, 18, 22

Tula Region / Тульская область 圖拉州　176

Tverskaya Street / Тверская улица 特維爾大街　72, 94, 105

外文名詞索引

## V

Vasilievsky Island / Васильевский остров 瓦西里島
24, 26, 32

Vasily Polenov Museum Estate, The / Музей усадьба
в. Д. Поленова 波連諾夫紀念館 176

Vasnetsov House Museum / Дом-музей В. М.
Васнецова 瓦西涅索夫紀念館 209, 211

Village Shiryaevo / Ctkj Ibhztdj 史梁業瓦村 168, 169

Volga / Волга 伏爾加河 33, 166, 168–170, 172, 173,
175, 176, 192

## W

Winter Palace / Зимний дворец 冬宫 35, 36, 38, 39

## Y

Yaroslavsky Station / Ярославский вокзал 雅羅斯拉
夫爾車站 106, 107

Yekaterinburg / Екатеринбург 葉卡捷琳堡 30

## Z

Zinaida Morozova House / Особняк З. Г. Морозова
馬洛索夫別墅 92, 93

# 中文名詞索引

### 二劃

十二月黨人廣場 Площадь декабристов /
Decembrists Square 85, 88, 89

十二部門長廊 Здание Двенадцати коллегий / The
buildings of 12 Collgiums 38, 39

### 四劃

中央革命博物館 Государственный музей
Революции / Central Museum of the Revolution
72

中央展示中心 Дентральный выставочный зал
«Манеж» / Manezh Central Exhibition Hall 69, 70,
78

公共圖書館 Российская национальная библиотека /
Russian National Library 60, 61

巴甫洛夫斯克 Павловск / Pavlovsk 22, 23

巴洛克 Барокко / Baroque 11, 12, 15, 19, 24, 29, 34,
38, 39, 44, 45, 47, 98

方塊 J 派 Бубновый валет / Jack of Diamonds 129,
130

### 五劃

以薩廣場 Исаакиевская площадь / St Isaac's Square
46, 85, 86, 88

冬宫 Зимний дворец / Winter Palace 35, 36, 38, 39

冬宫博物館 Государственный Эрмитаж / The State
Hermitage 34–36, 80, 153, 204

卡梅諾夫走廊 Камеронова галерея / Cameron
Gallery 18

史梁業瓦村 Село Ширяево / Village Shiryaevo 168,
169

俄羅斯,這玩藝!

未來派 Футуризм / Futurism　129, 130, 161

民族飯店 Гостиница Националь / Hotel "National"　78, 106

瓦西里島 Васильевский остров / Vasilievsky Island　24, 26, 32

瓦西涅索夫紀念館 Дом-музей В. М. Васнецова / Vasnetsov House Museum　209, 211

立體派 Кубизм / Cubism　129, 130

## 六劃

安尼史卡涼亭 Аничков дворец / Anichkov Palace　60, 61

伏爾加河 Волга / Volga　33, 166, 168–170, 172, 173, 175, 176, 192

列維坦紀念館 Дом-Музей Левитана / I. I. Levitan Memorial House-Museum　172

列維松快速印刷廠 Здание скоропечатни А. А. Левенсона / Levenson Printshop　94

列賓美術學院 Императорская Академия художеств / Ilya Repin Saint Petersburg Academic Institute for Painting, Sculpture and Architecture (Imperial Academy of Arts)　39, 42

米海伊洛宮 Михайловский дворец / Mikhailovsky Palace　61, 62

至上主義 Супрематизм / Suprematism　126, 130, 131

艾爾米塔斯 Эрмитаж / Hermitage　12, 18

## 七劃

別拉謝禮斯基—別拉茲樂斯基宮 Дворец Белосельских-Белозерских / Beloselsky-Belozersky Palace　44, 45

沙皇村 Дарское Село (Пушкин) / Tsarskoye Selo (Pushkin)　14–16, 18, 22

## 八劃

亞斯托利亞飯店 Гостиница Астория / Hotel Astoria　88

亞歷山大石柱 Александровская колонна / Alexander Column　80, 81

亞歷山大劇院 Александрийский театр / Alexandrinsky Theatre　60, 61

兔兒島 Заячий остров / Hare Island　24, 29

彼得保羅要塞 Петропавловская крепость / Peter and Paul Fortress　29–32, 34, 65, 155

彼得保羅教堂 Петропавловский собор / Cathedral of Peter and Paul　30

彼得夏宮 Петергоф / Peterhof　11, 12, 22, 31

抽象畫派 Абстрактное искусство / Abstract Art　135

波利索夫—穆薩托夫紀念館 Музей-усадьба В. Э. Борисова-Мусатова / Borisov-Musatov Memorial House-Museum　192

波連諾夫紀念館 Музей усадьба В. Д. Поленова / The Vasily Polenov Museum Estate　176

波羅的海 Балтийское море / Baltic Sea　25, 32, 36

芬蘭灣 Финский залив / Gulf of Finland　11–13, 20, 25, 26

表現主義 Экспрессионизм / Expressionism　135, 164

阿勃拉姆采夫莊園 Музей-усадьба Абрамцево / The Abramtsevo Estate-Museum　50, 51, 185, 194, 199, 200, 202, 205, 209–211

阿斯特拉罕 Астрахань / Astrakhan　166, 168

## 九劃

俄羅斯政治歷史博物館 Музей политической истории России / The State Museum of Political History of Russia　99

後期印象派 Пост-Импрессионизм / Post-Impressionism　129, 130

洛可可 Рококо / Rococo　11, 17

珍奇博物館 Кунсткамера / Kunstkamera　38, 39

科使西娜別墅 Особняк М. Кшесинской / Kshesinskaya House　99

紅場 Красная площадь / Red Square　48, 51, 55, 70, 74–76, 78, 147

中文名詞索引

耶穌救世主教堂 Храм Христа Спасителя / Cathedral of Christ the Saviour 48, 49

英國俱樂部 Московский Английский клуб / The English Club 72, 73

首都飯店 Гостиница Метрополь / Metropol Hotel 95

十劃

夏日庭園 Летний сад / Summer Garden 37

宮殿廣場 Дворцовая площадь / Palace Square 61, 65, 80

宮殿橋 Дворцовый мост / Palace Bridge 26, 28, 29, 38

涅瓦大街 Невский проспект / Nevsky Prospekt 44, 59, 60, 65, 80, 82, 83, 90, 96

涅瓦河 Нева / Neva River 24–26, 28, 29, 32, 33–35, 38, 39, 65, 85, 88, 98

特列恰可夫畫廊 Государственная Третьяковская галерея / The State Tretyakov Gallery 14, 16, 25, 41, 52, 53, 57, 73, 77, 108, 115, 117, 119, 120, 129, 130, 135, 138, 140–143, 146, 147, 149, 155–157, 159, 162, 167, 170, 172–177, 183, 187, 188, 190, 195, 197–199, 201, 203, 209, 210, 211

特維爾大街 Тверская улица / Tverskaya Street 72, 94, 105

馬洛索夫別墅 Особняк З. Г. Морозова / Zinaida Morozova House 92, 93

十一劃

國家科學院 Российская Академия Наук / Russian Academy of Sciences 39

康士坦伯廣場 Площадь Коннетабля / Connetable Square 84

第聶伯河 Днепр / Dnieper 33, 178, 179

莫伊卡運河 Мойка / Moika 46

莫斯科大道 Московский проспект / Moskovsky Prospekt 105

野獸派 Фовизм / Fauvism 130

十二劃

凱薩琳宮 Екатерининский дворец / The Catherine Palace 15–19

勝家商業大樓 Singer 96

喀山教堂 Казанский собор / Kazan Cathedral 58–60

復活教堂 Храм Воскресения Христова (Спас на крови) / The Church of Resurrection (Savior on Spilled Blood) 54–56

斯特列樂卡 Стрелка Васильевского острова / Strelka 32

普希金廣場 Пушкинская площадь / Pushkin Square 79, 83

普廖斯 Плёс / Plyos 172, 173

琥珀廳 Янтарная комната / Amber Room 18

象徵主義 Символизм / Symbolism 180, 181, 190

超現實主義 Сюрреализм / Surrealism 133

雅羅斯拉夫爾車站 Ярославский вокзал / Yaroslavsky Station 106, 107

十三劃

奧地利廣場 Австрийская площадь / Austrian Square 100, 101

奧斯特廣場 Площадь Островского / Ostrovsky Square 60, 61

感傷主義 Сентиментализм / Sentimentalism 155

新藝術 Модерн / Art Nouveau 88, 90–101, 106, 180–183, 185

聖三一橋 Троицкий мост / Trinity Bridge 27, 37

聖三一謝爾吉耶夫修道院 Свято-Троицкая Сергиева Лавра / The Trinity Monastery of St. Sergius 194–196

聖以薩教堂 Исаакиевский собор / Saint Isaac's Cathedral 39, 46, 66–68, 85–87

聖母領報大橋 Благовещенский мост / Blagoveshchensky Bridge 38

聖瓦西里教堂 Покровский собор / Saint Basil's

俄羅斯,這玩藝!

Cathedral 55, 74–76, 129

聖彼得堡大學 Санкт-Петербургский государственный университет / Saint Petersburg State University 39, 88, 186

葉卡捷琳堡 Екатеринбург / Yekaterinburg 30

葉利謝耶夫兄弟大樓 Елисеевский магазин / Elisseeff Emporium 96, 97

### 十四劃

圖拉州 Тульская область / Tula Region 176

瑪林斯基劇院 Мариинский театр / Mariinsky Theatre 29

瑪莉宮 Мариинский дворец (здание Государственного совета) / Mariinsky Palace 46, 87

### 十五劃

撒拉索夫市 Саратов / Saratov 192

撒瑪拉州 Самара / Samara 168, 169

練馬廣場 Манежная площадь / Manege Square 68–70, 78, 106

緬希科夫宮殿 Меньшиковский Дворец / Menshikov Palace 40

魯畢史斯基別墅（高爾基博物館） Особняк Сю Пю Рябушинского / S. P. Ryabushinsky's Mansion-A. M. Gorky House Museum 92

### 十六劃

橘園 Ораниенбаум (Ломоносов) / Oranienbaum (Lomonosov) 20, 21

歷史博物館 Исторический музей / Moscow State Historical Museum 51, 70, 78

輻射主義 Лучизм / Rayonism 126, 128

### 十七劃

謝肉節 Масленица 147–149

購物中心 GUM / Главный Универсальный Магазин 51

### 十九劃

藝術廣場 Площадь Искусств / Arts Square 61, 82–84, 95

證券交易所 Биржа / The Exchange 32, 33

中文名詞索引

## 什麼是藝術？

一種單純的呈現？超界的溝通？

還是對自我的探尋？

是藝術家的喃喃自語？收藏家的品味象徵？

或是觀賞者的由衷驚嘆？

過去，藝術家和他的作品之間，
到底發生了什麼樣難以言喧的私密情懷？
現在，藝術作品和你之間，
又可能爆擦出什麼樣驚世駭俗的神奇火花？

【藝術解碼】，解讀藝術的祕密武器，

全新研發，震撼登場！

在紛擾的塵世中，

獻給想要平靜又渴望熱情的你……

**1. 盡頭的起點**
　　── 藝術中的人與自然
蕭瓊瑞／著

**2. 流轉與凝望**
　　── 藝術中的人與自然
吳雅鳳／著

**3. 清晰的模糊**
　　── 藝術中的人與人
吳奕芳／著

**4. 變幻的容顏**
　　── 藝術中的人與人
陳英偉／著

**5. 記憶的表情**
　　── 藝術中的人與自我
陳香君／著

**6. 岔路與轉角**
　　── 藝術中的人與自我
楊文敏／著

**7. 自在與飛揚**
　　── 藝術中的人與物
蕭瓊瑞／著

**8. 觀想與超越**
　　── 藝術中的人與物
江如海／著

第一套以人類四大關懷為主題劃分，挑戰您既有思考的藝術人文叢書，特邀**林曼麗**、**蕭瓊瑞**主編，集合六位學有專精的年輕學者共同執筆，企圖打破藝術史的傳統脈絡，提出藝術作品多面向的全新解讀。

**請您與我們一同進入【藝術解碼】的趣味遊戲，共享藝術的奧妙與人文的驚奇！**

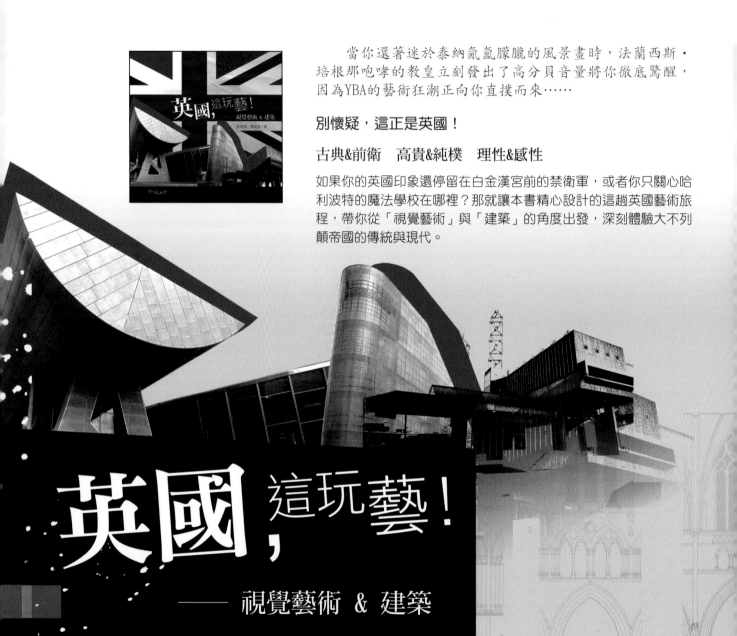

當你還著迷於泰納氤氳朦朧的風景畫時,法蘭西斯‧培根那咆哮的教皇立刻發出了高分貝音量將你徹底驚醒,因為YBA的藝術狂潮正向你直撲而來……

**別懷疑,這正是英國!**

**古典&前衛　高貴&純樸　理性&感性**

如果你的英國印象還停留在白金漢宮前的禁衛軍,或者你只關心哈利波特的魔法學校在哪裡?那就讓本書精心設計的這趟英國藝術旅程,帶你從「視覺藝術」與「建築」的角度出發,深刻體驗大不列顛帝國的傳統與現代。

# 英國,這玩藝!
## ── 視覺藝術 & 建築

莊育振、陳世良／著

# 義大利，這玩藝！

## —— 視覺藝術 & 建築

謝鴻均、徐明松／著

在時間彷彿定格的龐貝廢墟中，我們與古人一同呼吸；在貢多拉船夫的歌聲伴隨下，我們聽見威尼斯的短暫與永恆；在羅馬那沃納廣場的四河噴泉裡，我們看見貝尼尼不服輸的身影……

義大利，一個承載著羅馬帝國歷史榮耀的國度，究竟有什麼樣傑出的藝術表現？一個天性浪漫開朗的拉丁民族，為何能在看似漫不經心中，隨處展露不凡的藝術天份與品味？

本書精心設計一趟義大利藝術旅程，從「視覺藝術」與「建築」的角度出發，帶你深刻體驗這只南歐長靴的傳統與現代。

國家圖書館出版品預行編目資料

俄羅斯，這玩藝！：視覺藝術&建築 / 吳奕芳著－－初
版一刷.－－臺北市：東大，2008
　　面；　公分
含索引
ISBN 978-957-19-2927-9　（平裝）
1.建築藝術 2.視覺藝術 3.俄國

923.48　　　　　　　　　　　　　　97013781

© 　俄羅斯，這玩藝！
　　——視覺藝術&建築

| 著 作 人 | 吳奕芳 |
| 企劃編輯 | 倪若喬 |
| 責任編輯 | 倪若喬 |
| 美術設計 | 林韻怡 |
| 校　　對 | 王良郁 |
| 發 行 人 | 劉仲文 |
| 著作財產權人 | 東大圖書股份有限公司 |
| 發 行 所 | 東大圖書股份有限公司 |
| | 地址　臺北市復興北路386號 |
| | 電話　(02)25006600 |
| | 郵撥帳號　0107175-0 |
| 門 市 部 | (復北店)臺北市復興北路386號 |
| | (重南店)臺北市重慶南路一段61號 |
| 出版日期 | 初版一刷　2008年9月 |
| 編　　號 | E 900980 |

行政院新聞局登記證局版臺業字第〇一九七號

有著作權‧不准侵害

ISBN　978-957-19-2927-9　（平裝）

http://www.sanmin.com.tw　三民網路書店
※本書如有缺頁、破損或裝訂錯誤，請寄回本公司更換。